獻給 ＿＿＿＿＿＿＿＿＿＿＿＿＿＿＿＿

願本書的字字句句牽動您心靈深處，

發出嶄新、悠揚又歡樂的生命之歌！

祝福您天天平安、健康、喜悅！

您的朋友＿＿＿＿＿＿＿＿＿＿敬上

日期：＿＿＿＿＿＿＿＿＿＿＿＿＿

致謝

在千呼萬喚之餘，

《掀起你的蓋頭來：王洛賓永遠的青春舞曲》

終於出版，

謹此特別致上十二萬分的感謝：

施振榮董事長、財團法人青年音樂家文教基金會

創辦人崔玉磐與全體董事、Charlene Wang、廣樹誠、

楊忠衡、姜雲玉、白玉光、馬長生、警察廣播電台、

Frank Ho、李春生、林蔚穎、胡芳芳、孫浩玫、葉沅等

本書的完成，因為有各位鼎力的協助與無私的奉獻，

才能讓音樂文化傳承的資產保留且源遠流長，

不斷歌詠傳唱！

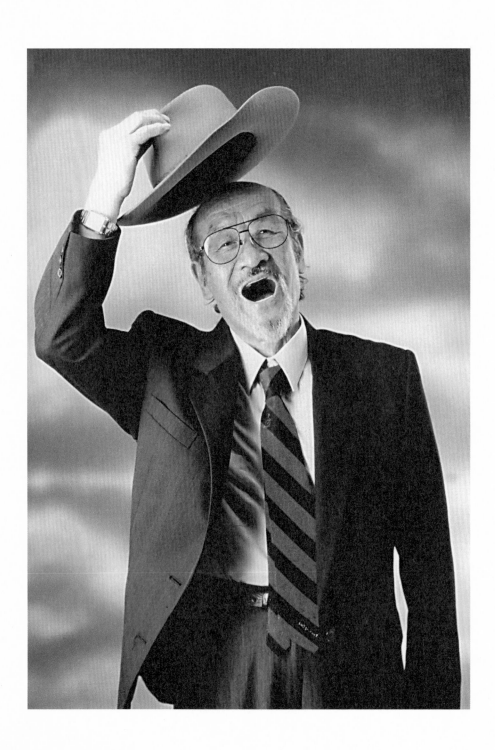

掀起你的蓋頭來

王洛賓永遠的
青春舞曲

胡芳芳、孫浩玫／著
陳俊英／總策劃

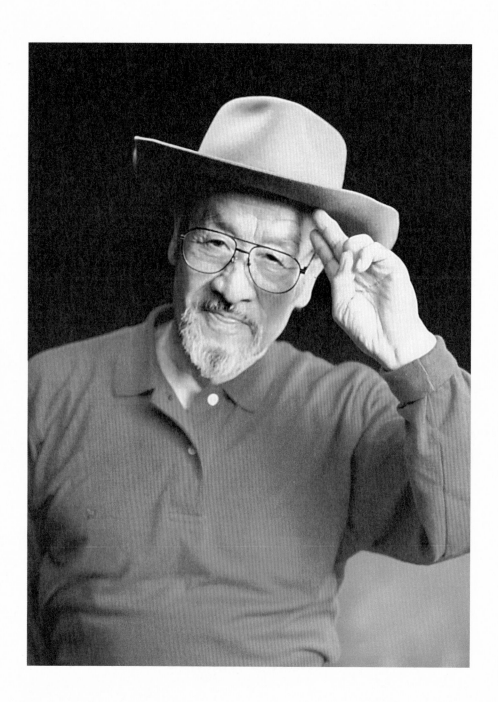

人們都說 絲綢道路
　是駱駝隊踩出來的
如果你愛音樂、就會發現
　它是用美麗的民歌鋪成的。

———路寰

目　　　錄

目　　　錄

我所知道的王洛賓

陳俊英
財團法人青年音樂家文教基金會董事長

二〇一五年二月，我受青年音樂家文教基金會創辦人崔玉磐老師之託，擔任基金會董事長職務，他交付給我一個二十多年來未完成的心願，希望能把他當年與王洛賓老師的一段音樂與生命奇緣出版成書。

如今，這個願望實現了，我和總幹事李春生弟兄邀請到資深文字工作者胡芳芳與孫浩玫合作撰文，將這本《掀起你的蓋頭來：王洛賓永遠的青春舞曲》呈現在華人讀者面前，特別是兩岸的年輕世代，也許聽過好幾首王洛賓的經典歌曲，卻不知道背後所蘊藏的，是華人音樂史上，每個人都應該要知道的歷史與故事。

當我們有一股衝動，想要出版王洛賓的這本專書時，胸中滿懷著激情。接著，熟悉的樂音，日以繼夜激盪迴響，一首首名曲在我們的心湖激起陣陣漣漪；這些熟悉且富感情的旋律，同時也激起我們對邊疆的嚮往。餘音繞樑，有好長一段時間，我們幾乎無法離開這些樂音。它不僅僅是天籟，更是心中永遠的悸動。難怪有人說：「世界上

有兩種東西最接近上帝，詩和音樂。」已逝的作家三毛更說：「世界上凡是有華人的地方，就有王洛賓的歌。」

　　二十世紀的中華民族，如果要選一首歌曲代表華人，無庸置疑就是王洛賓的歌，也就是每個人都能朗朗哼唱的〈在那遙遠的地方〉；這首歌雖然很短，只有四個樂句、六個小節，卻是來自天堂的聲音，僅憑這首四個樂句的歌，也足以成為世界名曲中的經典之作。

　　一九九八年，在台北跨世紀之聲音樂會上，美國爵士天后戴安娜‧羅斯（Diana Ross）、世界三大男高音卡列拉斯（Jose Carreras）與多明哥（Placido Domingo），就是以此曲壓軸。這首歌可以說是全世界傳唱最廣的華人歌曲之一。而它第一次被外國人演唱是在一九四七年，由美國歌唱家保羅‧羅伯遜（Paul Leroy Robeson）在上海演出。這首歌也是王洛賓所有創作歌曲中藝術評價最高的，被譽為「藝術裡的珍品、皇冠上的明珠」。因為是王洛賓本人最珍視的歌，依照他的遺囑，歌詞還被刻在洛賓老師身後的墓碑上，伴他長眠。

　　其實，王洛賓所留下的音樂遺產極其豐碩，歌曲數量近千首，經典曲目如〈掀起你的蓋頭來〉、〈青春舞曲〉、〈達坂城的姑娘〉、〈阿拉木汗〉、〈康定情歌〉、〈在銀色的月光下〉、〈在那遙遠的地方〉、〈半個月亮爬上來〉……等眾多流傳於世的動聽旋律，皆膾炙人口，王洛賓因此被尊為「西北民謠之父」。王洛賓是在聯合國高唱中國民族歌曲的第一位華人，一九九四年榮獲聯合國教科

文組織（UNESCO）頒發「東西方文化交流特殊貢獻獎」，可以說是第一位獲此殊榮的華人音樂家，傲視群雄。當今世界上凡是有華人的地方，都能唱出王洛賓歌曲迷人的旋律。

然而，這樣一位終日只與音樂為伴的人，卻曾經在莫名的情況下，被大時代的浪潮捲進去，兩度鋃鐺入獄。在他八十四年的人生歲月裡，共有十九年時間是與鐵窗相伴。他曾說：「即使身陷囹圄，我也胸懷坦蕩，過著我快樂的日子，寫我大我的情歌，譜我美麗的囚犯歌，用我的歌聲迎接一切苦難。」音樂成為他最大的支撐力量，在那又高又厚的牆內，沉重的鐵門裡，寫出動人的樂曲，也因此被譽為「獄中歌王」。

一九四一年三月，王洛賓被蘭州軍統特務逮捕，關押在大沙坪甘肅省統調處沙溝祕密監獄裡。他的獄友可說形形色色，最特別的是被關在他的斜對門、一位姓席的牧師。王洛賓忍不住好奇，問對方到底犯了什麼罪？牧師並未正面回答，只說觸怒了主，然後拿出一張懺悔詞來。

原來是王洛賓於一九四二年在古金城監獄寫下〈囚人的祈禱〉：「聖堂響起鐘聲，塔尖掩擁著靄靄白雲，跪在窗前，虔誠祈禱，按著一顆懺悔的心，願人間罪惡都來歸我，我願永遠做木欄裡的人，雖然我的罪惡深如海，主的仁慈更深。」

王洛賓讀過之後，感覺到其中的意境很美，充滿宗教情懷，於是

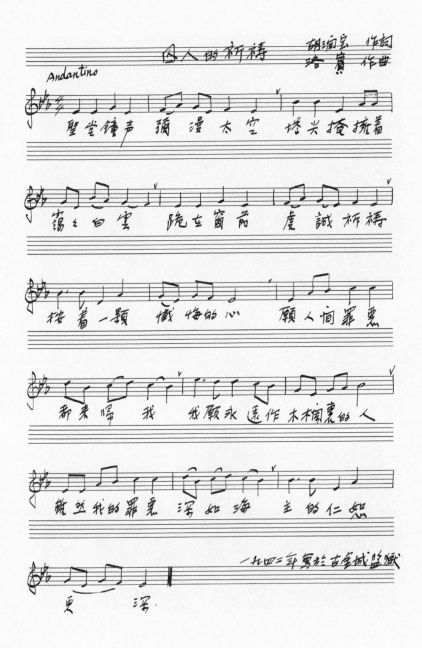

拿起筆來，立刻譜了曲。不久，這首歌便傳唱全監獄，幾乎人人會唱。

這些現實的磨難，足以證明王洛賓雖身在囚牢，並沒有失去對周遭事物的敏銳，特別是對音樂的執著。我們無從得知他當時的心境，但是可以看出他能夠寄託於信仰，讓苦難、折磨反而成為生命的轉折，嚴酷的牢獄生活只不過給他換了一個創作場所。這場人生的歷練反而造就他爾後的開朗創作，譜出內心深處的吶喊，留給世人最美的音樂資產，撫慰了不知多少的人心。王洛賓一生活在真、善、美的世界中，超越現實的殘酷與艱難，像一朵瀟灑的浮雲，無拘無束，揮一揮衣袖，沒有被任何世俗所牽絆。

王洛賓一生近六十年的時間投入在西北邊疆，而邊疆感情豐富、色彩多元的民謠，也帶給他無窮的創作泉源，啟發他譜寫出一首首膾炙人口的經典佳作。只是很少人知道這些歌曲的源遠流長，是王洛賓那份豪邁與情感，才能創作出這些音樂的瑰寶！

他是忠實的音樂信徒，音樂使他單純、快樂，所有的崎嶇和不平、順境與逆境，在音樂裡都被融化，匯成了汨汨涓流，在更多愛樂者的內心深處留下無法忘懷的樂章，真可謂是「天籟詩篇創作者」，這些作品已成為華人音樂寶庫中，歌中之歌的經典之作。

〈掀起你的蓋頭來〉的歌詞如此簡單：掀起你的蓋頭來，讓我來看看你的臉。王洛賓自己卻在壓抑動盪環境的蓋頭下，隱藏與躲避超

過了半世紀之久。一個充滿傳奇與多彩多姿的民謠音樂家、藝術家，作品中不僅僅洋溢且詮釋的邊疆風采，同時抒發了滿腔的民族情懷。經歷十九年漫長歲月的苦牢與心牢，在大西北走過大半壁邊疆與絲路，接受生命的洗禮與薰陶，為華人創作、記錄許多美麗、動聽、觸動心弦的邊疆民謠，大草原歌聲得以傳遞到神州與世界華人的每一個角落，影響力足以滲透到古典音樂及流行樂界，在樂壇留下無法抹滅的足跡。近代音樂學者普遍認為如果沒有王洛賓，華人近代音樂樂壇將會有一大段的空白。

之前，你聽著王洛賓的歌，可能不認識他；如今，透過這本書，你再次唱著他的歌，你會更喜歡他，進而感到與有榮焉。未來，王洛賓的音樂仍將世世代代傳唱於世界，因為這是世界的音樂瑰寶，也是兩岸華人共同的記憶。

我特別喜歡這首新疆民謠〈在銀色的月光下〉：

在那金色沙灘上，灑著銀色的月光，

尋找往事踪影，往事踪影迷茫，

……往事踪影迷茫，有如幻夢一樣，

你在何處躲藏，背棄我的姑娘……

好美的音調，詩般的歌詞：在山中古老的教堂中，找到了我的姑娘，擁擠在人羣中，手持蠟燭站在經壇旁，看到我的馬時，神色慌張，手中蠟燭搖晃，燭淚滴在裙角……策馬奔向無涯宇宙，擺脫人世

的滄桑……

　　如果說，王洛賓是一個音樂唱遊者，他的足跡遍布中國大西部的草原、戈壁、雪山與絲路、古城的斷壁殘垣，神來一筆所創作的歌曲，是那麼真實且觸動人心，不論是過往、現今或未來，將縈繞整個世界。

　　青年音樂家文教基金會成立的主旨，在於培育音樂人才、提高音樂水準、推展音樂活動、提昇中華文化。基金會希望成為青年音樂家多元發揮的平台，藉由豐富的活動、服務、音樂文化交流等活動，培養傳承音樂新秀的自我肯定，與世界接軌的志氣，並與愛樂人共同體驗生命的光與熱，發揮社會的正向能量，享受生命的「喜樂」。

　　二○一六年，我很榮幸在擔任董事長職務之際，恰逢王洛賓先生逝世二十週年，為表彰他為二十世紀華人音樂傳播所做出的卓越貢獻，為紀念他與懷念他，由基金會特別策劃出版本書作為獻禮，以饗海內外廣大讀者。這本書不僅是生命之歌的樂章，也是華人最美的音樂饗宴。

世界音樂瑰寶 兩岸華人共同的記憶
記西北民歌之父王洛賓專書在台出版

施振榮

財團法人國家文化藝術基金會董事長

在一次偶然的機緣裡，曾在宏碁任職如今擔任青年音樂家文教基金會董事長的陳俊英，告訴我他正在策劃一本書，談的是關於西北民謠之父王洛賓的書《掀起你的蓋頭來：王洛賓永遠的青春舞曲》，當下我就覺得很有意義，很樂見這本專書的出版，又加深王洛賓與台灣的不解之緣。

　　一九九三年，正值兩岸文化交流開放之初，高齡八十一歲的王洛賓來到台灣訪問，因緣際會認識了青年音樂家文教基金會創辦人、也是指揮家的崔玉磐老師，彼此切磋長達三個多月，後來還在台灣製作發行《王洛賓回憶錄》有聲書，將數十首膾炙人口的作品，如〈在那遙遠的地方〉、〈青春舞曲〉等口述資料，悉數留在台灣珍藏，還榮獲當年唱片金鼎獎的歌詞獎。這些歌曲也是我還是中學生時，大家就朗朗上口的歌曲，印象十分深刻。

　　本書係由陳董事長總策畫，邀請資深文字工作者胡芳芳與孫浩玫合作撰文，以當年的《王洛賓回憶錄》為參考，將民謠之父親自吟唱與述說的珍貴內容藉由文字的鋪陳，寫出每一首經典歌曲的創

作旅程，讓我們重新認識這位民族音樂家創作歌曲背後的故事與內心世界。

　　這項寶貴的音樂人文資產，能透過王洛賓專書的形式在台灣出版，我認為具有三大意義與特色：

王洛賓作品樂譜手稿

　　王洛賓各時期的創作作品樂譜手稿，將在書中完全呈現！

王洛賓有聲光碟

　　由創作者親自闡述創作背後的故事，並且輕唱自己的創作表演，王洛賓原音重現。

王洛賓創作賞析

　　每首創作的背後，都有著一段感人的故事，隱藏著各種生活哲學，體現著王洛賓傳奇的音樂人生旅程。

　　這本書充分展現台灣軟實力的內涵，它使這些音樂歷史紀錄更現代化、更具未來性的前瞻願景，以更周延、智慧，結合文字與有聲紀錄的出版形式，使台灣在促進文化交流中作出更關鍵性的貢獻，這也是我常說的：「台灣可以扮演的角色，讓建構華人優質文化生活的精神，從台北開始影響全台，最後到華人地區與全球，形成改變世界的一股人文『心』力量。」

詮釋西域文化的浪漫大師——王洛賓

廣樹誠
前聯合國開發計劃署絲綢之路區域發展計劃項目（UNDP/SRADP)
策劃人暨負責人

近代著名民族歌曲創作家、國際級音樂大師王洛賓先生，是一位享譽國際、耳熟能詳的傳奇人物。他最動人心弦的特色，不只是他依據新疆維吾爾、哈薩克等民謠，改編出的眾多動人的漢語歌曲，更是他終生熱情洋溢始終如一，介紹並詮釋西域人文、風情與文化的跨文化大愛精神。

雖然在他生活的時代，中國新疆受到和蘇聯關係緊張的影響，因而處於資訊相對不流通的狀態，所以外界與新疆間，彼此了解十分有限。然而王洛賓卻慧眼獨具，出於真情熱愛，編寫出美妙的西域民族歌曲，因而傳播到了全世界，讓全世界都聽到了，歐亞中央腹地活潑生動趣味洋溢的生命悸動。

如此一來，得以讓全世界重新認識了新疆——中國的西域風情。而藉由感人肺腑、動人情懷的支支情歌，將世人從十九到二十世紀中，英國史坦因博士（Marc Aurel Stein）和瑞典斯文赫定教授（Sven Anders Hedin），留給人們塵封土埋的戈壁考古印象裡，喚

醒出來而打開視窗,直接跳躍進入,生趣昂然、歌聲動聽、舞姿曼妙的驚豔意境中了!

　　回顧起來,王洛賓浪漫真情的跨文化交流,以最通俗的方式在有意無意之間,讓全國人民了解到,西域文化真的是中國文明中,不可或缺的瑰寶文化!而在另一方面,也讓世界意識到西域是中國的西域。

　　時至今日,中國國力發展空前蓬勃,而亞、歐、非三洲區域市場,也相應呈現跨區整合氣象。面臨海上絲綢之路和陸上絲綢之路經濟帶的全面發展大機遇,中國已經從王洛賓時代「全面抗戰、中國一定強」的「志氣滿滿、希望無窮型格局」,轉型升級到可望主導亞、歐、非三洲大整合的「主導型大格局」中了。

　　在這種「主導型大格局」中,中國已經真正站立在「鯉躍龍門」的劃時代機遇前,一帶一路的發展戰略與趨勢,顯然勢必將亞、歐、非三地,在二十一世紀中,整合成人類空前的大文明圈。換言之,借用並且擴大解釋,百年前英國地緣戰略家麥金德(Halford John Mackinder)的用語,亞、歐合而可稱為地球上最大的島嶼,也就是所謂的「世界島」;若是加上非洲的話,將可稱為是「世界島經濟圈」。

　　在這種發展態勢下,依據中國今日發展實力及潛能,以及其他國家與區域的相對情況來看,中國必將發揮至關重要的主導角色與

功能。但是，由於中國長久以來，一直居於內向型文化及發展模式，因此面臨此一外向跨文化及國境的交流機遇，如何儘快從跨文化、經濟、宗教及民族層面著眼，善用語言、習俗和社會心理等專業知識及技巧，著手培訓國家涉外公私人員，應該已是刻不容緩的當前急務。

否則，今日歐美等文明區和伊斯蘭文明區間，「剪不斷、理還亂」的糾結與紛爭，就是過去五百年來跨文化、經濟、宗教、民族衝突所積累的不幸後果。

因此，從王洛賓詮釋、創作新疆民族歌謠的成功先例中，讓我們看到輕鬆浪漫的歌曲，竟然能夠讓國人快樂而自然地，接受與喜愛中原外的西域文化，進而發展出跨文化的融合與再生。這正可為今日一帶一路的發展戰略，提供一套跨文化溝通與交流的軟著陸借鏡，值得我們深思與探索。

本書作者之一的胡芳芳小姐選擇投入撰寫王洛賓先生的專書《掀起你的蓋頭來：王洛賓永遠的青春舞曲》，除了翔實而充滿趣味的介紹王洛賓的創作成就，以及浪漫情懷的心路歷程外，似乎也透露出，此書可能是胡小姐作為介紹西域和一帶一路的開始，實在令人對其前瞻眼光敬佩不已。

一代風流王洛賓
——記王洛賓在台灣

楊忠衡
音樂時代劇場藝術總監、廣藝基金會執行長

王洛賓在我生命中，只是短暫如流星的交會，卻留下終生難忘的回憶。因為他太特別，前無古人，後無來者。

王洛賓現在是個家喻戶曉的音樂家，我幾乎已經忘記我和他的特別關聯。直到上個月接到舊識胡芳芳一通意料之外的電話，才激起許多脈脈不絕的回憶。原來她和孫浩玫小姐聯手完成了這部書，並邀請我寫推薦序。回想起來，我在這段歷史中本是無足輕重，卻因一個因緣巧合，留下註記，也算是與有榮焉吧。

王洛賓來台的時間點綜合一切受矚目的要素。兩岸關係逐漸放寬，第一批來台的大陸藝術家，每位都飽攬社會與媒體的注意（王洛賓後來打趣說，他當時還有軍職，他可說是登台的第一名解放軍）。加上不久前三毛悲劇的自殺與其過世前不久傳出的「忘年戀情」，使這位看似歷盡風霜的老人，充滿新聞性與神祕感。

我剛好到《中國時報》文化新聞中心任職沒有多久，收到這則新聞採訪通知，影劇版很看重這則新聞，便安排了一位資深記者前往。報社默契是每則新聞只派一位記者前往，我剛到職，完全搞不清狀況，知道影劇版已經派人，仍抱著「多一個人去看有什麼關係」的天真想法，踏上這次命運注定的採訪。

到了會場，記得黑鴉鴉圍了好幾重人。王洛賓坐在中間，面無表情，除了客套回答兩句之外，只要是有關「三」的話題一律不答。對於媒體跳針般迂迴問話，王洛賓不但回應以沉默，還看得出有點賭氣，眼睛時常拋向遠方，讓記者們有點尷尬。沒有採到焦點題材，大家才赫然發現，對這位神祕音樂家還真所知有限。

　　我這個菜鳥記者連擠進人群的機會都沒有，只好回家整理一些先前準備的資料，加上自己的心得，匯整成一則近兩千字的專文，把王洛賓的生平、作品和特質簡略交代出來。當時沒有網路、行動電話，作者都是憑自己蒐集的資料寫作，如果平時沒有準備，臨時也沒法查。我因為對華人作品很有興趣，從高中開始蒐集各種中國音樂資料、影音，尤其是仍被列為違禁品的大陸當代作品，自認收藏堪稱台灣最豐，也因此兩岸華人樂壇報導，成為我的獨門絕活。（當然，在Google大神出現之後，這種優勢就像火箭墜地，只剩一縷煙的價值）。

　　就在眾媒體繳白卷的次日，我的獨家報導一枝獨秀。許多人這才驚呼，原來王洛賓是這樣重要的音樂家。而我這個與他素無淵源的天外小子，一夕間成為「王洛賓專家」。王洛賓在台灣的後續，可用現代媒體常用的「爆紅」一語形容。這三個字不斷出現在各種音樂活動，各種版本唱片也紛紛冒出來，連天王男高音卡列拉斯新專輯都要來上一首〈在那遙遠的地方〉。我經常為媒體、唱片公司和音樂會供稿，並在主辦單位（尤其是崔玉磐老師）和唱片公司安排下，和王洛賓進行了幾次專訪。與王洛賓互動再也不必翻越人

牆，但是以我當時的人生歷練，卻一直不足以翻越他的心牆。

　　王洛賓於一九九六年去世，與他來台灣不到三年。我和王洛賓的因緣透過我所主辦的《音樂時代雜誌》延續，北京特約主筆趙世民具有豪爽的北方人個性，和王洛賓建立深厚的情誼。不但帶王洛賓踏遍北京，晚上還帶他回中央音樂學院的宿舍（我去過，那真是小）共宿。透過他發的專文，讓台灣知悉更多他最後兩年的活動狀況，幾乎可比擬為「領獎」和「主題音樂會」的流水席。北京當年媒體和今日無法相比，即使如此，他們到胡同吃風味菜，還是會被民眾認出來。王洛賓的「走紅」可見一斑！

　　其實，連王洛賓本人都不知道他會走得那麼早。他那苦難的一生，已經把他鍛鍊得像塊金鋼石。如果有人說他老，他會展示他的胸肌：「你看我這肌肉多瓷實，活到下個世紀沒問題。」甚至宣布他的「五百年生命計畫」。據趙世民的記載，王洛賓曾這樣和他說：「你當我真能活五百歲？不可能，誰都不可能。我是想我編的歌能傳唱五百年，另外我還想辦個藝術學校，讓我們的民眾藝術永遠傳下去。」這確是他最後的心願，他在台灣時也曾念念不忘對我說：「現在多一個學鋼琴的小孩，將來少一個玩槍的人。」說的時候還生氣蓬勃，但不久後就凋零了。

　　印象中，王洛賓是個「非典型」音樂家，因為音樂、作詞對他來說，就像呼吸一樣自然，不必刻意去提及，就像我們不會自封「呼吸家」一樣。別人把「創作」當成一門專業，他是說講之間，

就已經出口成章，如韻如律的詞語源源不絕。敲敲碗盤，一段旋律
就冒出來。當時如果有小錄音機，機動採集，現在說不定可以出張
《王洛賓私房創作集》了吧。採訪時，他往往帶著有點悲情的嚴
肅，但是熟絡後，他就變得像個老頑童。以他的浪漫個性，我敢臆
測，他若活到一百歲，照樣可能談戀愛。他的傳奇逸事和成就，這
本書觸及的面向既深且廣，比二十年前要豐富太多，我在此就不重
複。斯人已逝，令人感嘆的是，不管華人樂壇將來有多輝煌，像他
這樣的人，他所經歷的時代故事，乃至作品裡的人性與感情厚度，
恐怕永遠一去不返！

　　我意料之外的當了兩年「王洛賓專家」，但回想起來，我雖有
資料，卻沒有生命積累。許多當年大江大海的時代故事，現在自己
走遍大江南北，心底才多少明白。對遭遇的長年苦難，王洛賓已然
懷抱曠達心胸。我曾問他來台三個月的感想，他說他曾經對人世間
的正義、光明不抱希望，但是現在人們對他的肯定和熱誠，使他重
新對因果報應重建信心。他說：「幸福是一種美，痛苦也是一種
美，只是美得更真實！」傳奇一生，他用〈高高的白楊〉中一段歌
詞作結：「孤墳上鋪滿丁香，我的鬍鬚鋪滿胸膛。」丁香、鬍鬚，
以及永遠一顆不老的心；加上現在這本完整的傳記，讓這段記憶更
顯得美而無憾！

一位音樂文學的創作者——王洛賓

崔玉磬
財團法人青年音樂家文教基金會創辦人

和王洛賓成為交淺言深的朋友，可說是上帝所賜予的緣分。一九九三年王洛賓受邀來到台灣進行訪問與演出，第一眼見到王洛賓，感覺他是個深深被傷害的人。在一次與音樂人見面的場合，他發現台灣音樂人並不了解他的音樂，而且關心的並非他的音樂創作，而是其他一些個人的感情問題，這讓他很不高興，於是氣呼呼地離開了現場，而這個舉動讓我感到非常震撼。

之後，一起合作錄製《王洛賓回憶錄》有聲書音樂專輯，有幸與王洛賓相處三個月的時間。一開始我與王老並不熟悉，有一天，青年音樂家文教基金會的祕書告訴我，王洛賓需要一個休息的處所，希望我能幫忙找個地方。為了讓他能夠自在與方便，我於是將自己的住處挪出一個房間，讓王老休息，好為錄製這部有聲出版品做準備。在進行錄製的過程中，我與王老有了更進一步的接觸，對他有了更深一層的認識，從此就像打開一個潘朵拉的盒子。

還記得在錄製音樂帶那一個月的時間，王洛賓凡事都親力親

為，甚至為了要求品質，不斷重複錄製，而我也捨命陪君子，不眠不休完成了這部屬於王洛賓生命交響曲的音樂專輯，這也讓我更加感佩這位音樂創作者。王洛賓和作曲家舒伯特一樣，有很好的文學底子，王洛賓一生的中國西北民謠創作之所以成功，能夠在全球華人所在的地方雋永傳唱，文學與音樂的結合是重要關鍵。一首再好的民謠，若無好的文學底子是無法傳唱的，也無法留下強烈的印象，而王洛賓為中國西北歌謠找到了一個文學的家，他是一個極為少見既懂音樂又懂文學的音樂家。

就以王洛賓所創作的《囚人之歌》系列作品中〈炊煙〉一首來講,歌詞中「野兔驚惶跳進自由的麥田,囚人頻息,馬兒氣喘,前面是無盡的坎坷路。後邊盯住幾隻冷情的眼,飢餓的黃昏喲,炊煙總是那樣遙遠。」這是在王洛賓被捕後被送往監獄途中的創作,路上他看見那野兔為了躲避馬車和獵人的追捕,趕緊跳入了麥田尋找自由,反觀自己卻已經失去了自由,感觸萬千,再抬起頭看見裊裊炊煙飄向天際,正如同那自由正離自己遠去。整首歌詞非常優美,卻也深深道出王洛賓對自由的渴望;利用炊煙隱喻自由,足見王老的文學造詣。

和王洛賓相處三個月，平日他的話並不多，只要與他討論音樂，卻總是侃侃而談；和小朋友一起歡唱，他喜悅開懷，但是一談到感情，就顯得落寞了，尤其是與三毛之間的一段情誼，王老幾乎不提，甚至不說「三」這個字。王老曾對我說，在他家裡還掛著太太黃靜的照片。對他來說「太太這個位置是無人可以取代的」，話語之間，我充分感受到王老對太太的愛，對身為基督徒的我而言，更感佩王老對婚姻、對太太堅貞的感情。

　　王洛賓曾說過：「幸福是一種美，痛苦也是一種美，只是美得更真實」，這句話可說是他一生最生動的寫照。美對藝術家來說很重要，而「美」對王老而言，並非一種誇獎、讚賞，而是一生的苦難與痛苦，卻也是他數百首悠揚樂曲的泉源。

永遠的傳唱

林蔚穎
出版人

你曾在橄欖樹下 等待又等待

我卻在遙遠的地方 徘徊再徘徊

人生本是一場迷藏的夢 且莫對我責怪

為把遺憾找回來 我也去等待

每當月圓時 對著那橄欖樹獨自膜拜

你永遠不再來 我永遠在等待

等待 等待 等待 等待

越等待我心中越愛

這首歌是王洛賓得知三毛去世的噩耗，為自己也為三毛所譜寫的作品。很多人都知道三毛和王洛賓之間有一段似有若無的戀情，王洛賓從沒承認過，但也沒否認過。雖然如此，為什麼王洛賓會悲傷也深深覺得對不起三毛呢？讓我們從字裡行間去尋找一些蛛絲馬跡吧！

王洛賓用「莫對我責怪」、「為把遺憾找回來」、「對著那橄欖樹獨自膜拜」、「你永遠不再來，我永遠在等待」這些字眼

來對三毛情懷的表白，若說彼此沒有特別深刻的感情，也未免太奇怪了。

一九九四年，《等待》這本書稿輾轉交到我手中。由於我和三毛非常熟悉，自然也獲得陳媽媽的信任，她要求我以低調的方式出版這本書，主要原因是怕被刻意炒作，因而告訴我許多三毛和王洛賓之間的故事。基於愛護三毛的關係，我義不容辭地答應陳媽媽，將這本書冷處理，默默出版了事，沒刻意宣傳。時過境遷，幾位當事人都已作古，無論他們之間的感情是傷害還是淒美，我們就以一代奇男人、奇女子來緬懷他們吧！

王洛賓與三毛有許多相似之處，他們都經歷大沙漠的洗禮、情感都很豐富又有天生的文采。生活在遼闊的大沙漠裡，面對著變幻莫測的氣候以及無窮盡的天際，養成一種非常特殊而豐富的底蘊。一個寫下〈在那遙遠的地方〉——有位好姑娘，一個寫下〈橄欖樹〉——我的故鄉在遠方，相互輝映。這是一種人生非常奇特的緣分，冥冥之中必然交織一段特殊的因緣，流傳世世代代。王洛賓說他深愛著自己的太太，但卻有著奔放的感情，無論在哪個時間，什麼階段，內心始終藏著羅曼蒂克的氛圍；而三毛深愛著荷西，內心的情感也是澎拜洶湧；我常常聽她說自己的愛情故事，也曾為她的情感測字。王洛賓詞曲創作無數，許多旋律蘊涵著少數民族的風情；三毛寫撒哈拉的故事，何嘗不是寫非洲少數族群的生活，她的

詞也被李泰祥譜曲，齊豫主唱，彼此的文采洋溢，廣受喜愛。王洛賓被囚禁了十多年，沒有失去他的浪漫，三毛也曾自閉在家裡足不出戶，最後竟能率然浪跡天涯。在他們的內心深處，流著共同的血液，生命刻痕如此相似，他們不單單是為自己而活，也是為許許多多的人而活！

　　這本書是紀念王洛賓逝世二十週年而出版的，我卻著墨在他與三毛之間的種種，只因我與遙遠的王洛賓和親近的三毛有一種特殊的情緣，竟然會躬逢其盛參與這本書的出版。而且三毛曾經告訴我「三毛」這筆名的易象，好像有特殊的使命，必須為王洛賓與三毛的「三王」或「王三」，一陰一陽，乾坤相會，象徵「天地否」或「地天泰」的某種結合的意義，藉由這個機緣表達出來。王洛賓橫溢的才華，創作了無數膾炙人口的作品，若少了他與三毛撲朔迷離的愛情故事，他的生命就少了一點亮度，這絕非巧合，亦非偶然，而是天意使然。誠如王洛賓自己對愛情的看法：一看太陽，二看月亮，三看姑娘的黑眼睛──用日、月、靈魂，對愛情謳歌。生命無

論怎麼流轉，一代人物的愛情故事將會永遠的傳唱！

在那遙遠的地方

有位好姑娘

為什麼流浪

為了寬闊的草原

為了天空飛翔的小鳥

太陽下山明早依舊爬上來

花兒謝了明年還是一樣的開

美麗小鳥飛去無影踪

我的青春小鳥一樣不回來

流浪遠方　流浪

來自土地的芬芳
王洛賓的西北民歌

姜雲玉
台灣客家山歌團團長、台灣藝術大學兼任講師

「民歌」是廣大群眾所傳唱的歌，小自市井小民的感情抒發，大到社會大眾的齊聲訴求，它最能代表普羅眾生真實的聲音，是每一個時代裡人民生活的一種重要紀錄。記得小時候，我也唱著當時坊間流行的歌，但那個年代流行歌是不受校園鼓勵的，於是我們唱學校裡老師教的歌，配合著地理課本發現心中的大陸，〈虹彩妹妹〉在西北，〈在那遙遠的地方〉是新疆，〈沙里洪巴〉嗨嗨嗨！〈阿拉木汗〉住在哪裡？從〈掀起妳的蓋頭來〉、〈半個月亮爬上來〉，唱到〈青春小鳥〉一樣不回來！當了音樂老師後，也將一首又一首動人的歌，教給學生們繼續傳唱下去……這些歌兒帶給生長在台灣的我們，許多草原的想像和美麗的回憶。

　　一九九三年的春天，王洛賓應邀來台灣進行民歌交流活動的消息，給台灣的音樂界掀起一陣熱潮，我懷著無比興奮的心情，到台北實踐堂，聆聽王洛賓的民歌故事，也就是他傳奇一生的回憶。那時候，他已是年過八旬的老人，但經歷長期的生活逆境和滄桑，

顯然不曾澆熄他炙熱的創作熱情，他說：他是用歌來寫日記、用創作來記錄生活……因此，每一首歌都代表一種感動、一個故事，是生活中寶貴的記憶。

這場演說深深感動我，也讓我從過去對「邊疆民歌」的幻想空間，回到民歌描寫生活的真實的世界，什麼樣的民族就有什麼樣的歌，做為一個民歌的學習者、演唱者或研究者，該用更寬廣的角度去審視民歌，越貼近民眾生活，也就越能聽得清群眾的聲音，也越能理解民歌中的豐富意涵。還記得一九九三年五月青年音樂家文教基金會曾發行《王洛賓回憶錄》專輯，個人將更是視為珍貴收藏，因為它不僅僅是一個音樂的專輯而已，屬於大時代中的重要記事。

王洛賓是個傳奇性的人物，他經歷許多艱辛困苦的生活挑戰，也經歷許多美麗浪漫的愛情……可惜說故事的人走了，聽故事的人也漸漸淡忘了，這是一件多麼可惜的一件事啊！若能藉由後人的文筆，延伸前人精采的故事，這將是文化傳承最直接有效的方式了。

欣逢《掀起你的蓋頭來：王洛賓永遠的青春舞曲》近日即將出版，很榮幸能先拜讀這部作品，看著一段段的文稿，彷彿時光又回到二十幾年前一個愉快的下午，一群人如癡如醉地聆聽一位神奇老

人，唱著大家熟悉的歌，每一首歌唱完，便接著說一段動人故事，之後，我們對該首歌曲，又成了嶄新的認識，真是太令人感到驚奇了！民間歌謠的魅力，就在於它與生活密不可分，真實呈現不矯情，自然吐露出土地的芬芳。這本著作，不管是從傳奇人物王洛賓的生平記事，還是他的創作歷程，或是對於西北人文背景和民歌特色，都作了極為真實豐富的敘述，是一本難得的民歌專書。個人以萬分期待的心情與祝福，希望能儘早與民間歌謠的熱愛者，共享這道豐富美味的「西北民歌風味餐」！

留下珍貴史料
傳承西北民歌精神

白玉光
台灣藝術大學國樂系兼任教師

青年音樂家文教基金會策畫出版了《掀起你的蓋頭來：王洛賓永遠的青春舞曲》的書，內容主要是對王洛賓先生的生平行誼以及對中國西北民歌的貢獻做了一番考察和整理，文筆流暢，敘述平實，是一本非常好看、有趣及有研究參考價值的好書。

　　本人在台灣藝術大學國樂系擔任民間歌謠概論講述與教唱多年，對王洛賓老師一向敬佩，也有幸在台北得以相見兩次，一次在文化大學國樂系聽他演講，另一次是在國民大會丑輝英代表的家庭聚會，我們除了聊天唱歌，還吃了生平第一次的手抓羊肉。王老師相當隨和風趣，每當高歌就自然跳起新疆舞蹈，十分生動活潑，完全不像漢民族的含蓄羞澀，他在台北國父紀念館音樂會中的載歌載舞，至今在我腦海裡仍然印象鮮明。

　　在傳統民歌的講述和教唱課程上，通常西北民歌的份量是比較重的，因為西北民歌涵蓋面積最廣，除了陝北的信天游、甘肅、青海及寧夏的〈花兒〉，還包括了廣闊的新疆省眾多的民族歌謠。在

如此浩瀚土地及多民族的文化背景，其民歌數量的自然多如牛毛，豐富多元。王洛賓老師投入畢生心血，奔走於黃土高原及沙漠草原之中，蒐集、創作、錄音、整理、製譜，加上歌詞翻譯漢文，然後再傳回內地給大家學唱，相當艱苦。由於西北民歌風格旋律獨特，常有異國情調，加上節奏活潑，詞句通俗，很容易朗朗上口，於是大受內地學生和民眾歡迎，諸如〈在那遙遠的地方〉、〈青春舞曲〉等，已經是舉國上下人人皆唱的生活歌曲了，而〈在那遙遠的地方〉被世界三大歌王之一的卡列拉斯灌錄在《激情》（Passion）這張CD之後，如今已經變成世界名曲了。

傳統民歌記錄了先祖的生活痕跡，一曲〈掀起妳的蓋頭來〉記錄了南疆工作休閒的鄉土歌舞，是遊戲也是搞笑，可以看出維吾爾族的樂觀和幽默；〈都達爾和瑪麗亞〉記錄了哈薩克民族和蘇俄女子相愛的情歌，可見當時男女是可以異國戀愛結婚的；總之，民歌的歷史就是當時祖先們生活的寫照。

感謝王洛賓先生奉獻了一生為中國西北留下珍貴的民歌史料，而能傳唱半個多世紀，而今日的民間歌謠課程，也一直傳承延續著西北民歌的命脈和永不凋謝的民歌精神。誠如王洛賓所言：「創作

旋律的目的，必須是為了美化自己民族的語言，這也是我自己創作時的原則」；「音樂是我的第二生命，為了音樂，我願買下世界上所有的苦難，為百姓創作更多的好歌，讓歌聲驅走所有的苦難」；我想王洛賓先生終其一生，就是用西北的兄弟民歌來美化我們的人生，用民歌的純樸來傳達各民族的友愛及和平，這是何等的尊貴情操，讓我們一起向王洛賓先生致上感恩敬意與深誠的懷念。

楔 子

以愛和信仰創作的音樂手札

音樂是宗教，愛情是信仰，不論你處在何時何地，
只要你知道自己在做什麼，就算擁有了自由。

——王洛賓

他成長在中國一個戰亂的年代，因為戰爭，打亂了他前進法國巴黎學習古典音樂的夢想，但並未打敗他的信仰，他反而以浪漫卻堅毅的性格，用他最喜歡的音符，寫下傳奇的人生，從中國西北那遙遠的地方，傳唱出最優美雋永的旋律，他就是王洛賓。

　　儘管一生多舛，王洛賓卻為後人留下了近千首優美的音樂傳唱，畢生戮力於中國西北民謠歌曲的蒐錄整理與創作。王洛賓曾說：「音樂是他的宗教，愛情是他的信仰。」因著這份堅定的信念，即使在他遭遇十九年的苦牢日子，他依然利用音符記錄下自己的心情。抗戰時期，他用音樂鼓勵了為國家奮戰的軍民；身陷囹圄時，他的歌曲安慰了同樣在牢獄中受苦的獄友；即使在遲暮之年，創作不如年少，他仍繼續戮力傳唱；重獲自由可出國之後，他接受各國邀約，他的音樂更是傳遍全球。

　　一九九三年兩岸文化交流開放之初，王洛賓來台灣參訪，並參加警察廣播電台為慶祝四十週年台慶，在國父紀念館舉辦的「王洛賓在那遙遠的地方演唱會」。同時親自前往榮總探望癌症病童，用歡樂的歌聲與優美的樂聲撫慰那些為病所苦的娃兒。

　　無論身處何地，是否能遂自己所願，王洛賓都能有一顆自由的心，利用跳躍的音符，寫下他內心所埋藏對民族、對家人、對朋友那最深切的愛。就因為那份愛，讓他的音樂更動人，也因為那份

45

愛，和那窮極一生追尋和平與自由的心，讓他的音樂在優美的旋律下更具生命力，可以至今被傳唱，只要有華人的地方，就可以聽到王洛賓所創作的樂章。

王洛賓學的是西洋古典音樂，卻致力中國西北民歌創作。王洛賓在台灣的摯友、指揮家崔玉磐，認為王洛賓的成就與生命歷程，可比擬奧地利作曲家舒伯特，都是屬於浪漫主義音樂的代表人物，他們的創作包括了抒情曲、敘事曲以及愛國歌曲等多元的曲風，而將音樂與詩歌緊密結合則是他們的共通性。崔玉磐教授認為一首好的民謠或歌曲，文學與音樂結合是成功的關鍵。王洛賓不僅擁有豐富的音樂性，也具備了厚實的文學底子，正因為如此，他為中國西北民謠這優美旋律找到一個文學的家，透過蒐集、整理、編寫，得以後世永遠傳唱。

自一九三七年開始半個世紀裡，王洛賓不間斷地在創作、編曲、譜樂、出版中國西部地區民歌，他的足跡遍布整個大西北，先後整理創作了十多個民族、近千首民歌，更是把新疆民歌傳入內地的第一人，有人稱他為「中國民歌之父」，也有人譽他為「西部歌王」。

王洛賓的作品中，如〈掀起你的蓋頭來〉、〈青春舞曲〉、〈在那遙遠的地方〉、〈阿拉木汗〉、〈半個月亮爬上來〉、〈達坂城的姑娘〉……都是大家耳熟能詳，每個華人多少能夠哼唱出來

的歌曲。其中,〈在那遙遠的地方〉和〈半個月亮爬上來〉還被選錄入《二十世紀華人音樂經典》。〈在那遙遠的地方〉更是聞名全球,被世界著名歌唱家保羅・羅伯遜、卡列拉斯等聲樂家列入世界演唱會的表演曲目,唱遍全世界,此外,享譽全球的巴黎音樂學院也將這首歌編入音樂教材。

王洛賓的民族音樂創作獲得全球音樂界的肯定,在這些歌曲背後都有著王洛賓研究、翻譯與創作的故事,也羅織成王洛賓的音樂人生,有快樂、有痛苦、有幸福、有掙扎。王洛賓曾說:「幸福中有美,幸福本身就是美;痛苦中也有美,並且美得更真實。」這句話完整描述了王洛賓的一生。就讓我們透過一九九三年王洛賓在台灣所發行的《王洛賓回憶錄》有聲書,藉由王洛賓自己口述介紹的音樂創作旅程,重新認識這位民族音樂家的創作心路與內心世界;掀起他那被命運壓抑隱藏近半個世紀的蓋頭,讓他充滿熱情、浪漫、純真與豐盈的音樂生命再度呈現。

♪ *PART 1*

音樂絲路的啟蒙

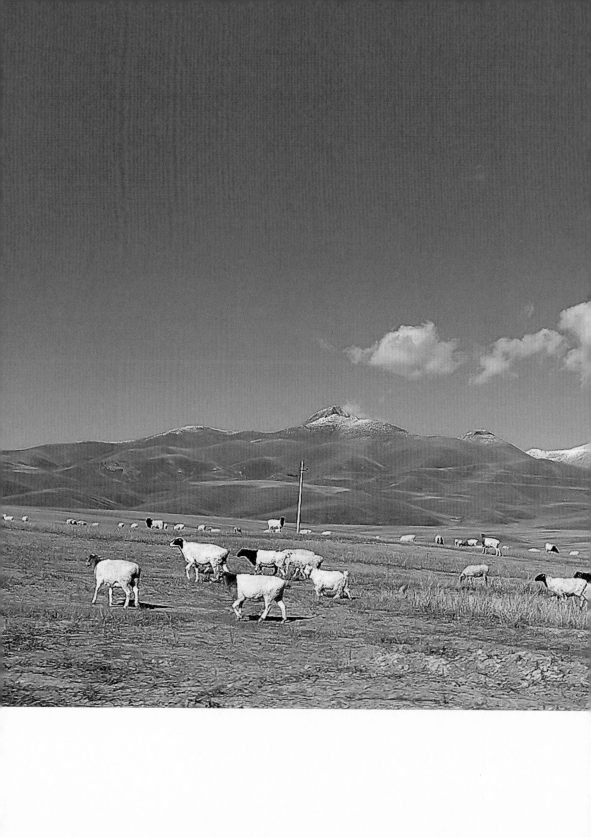

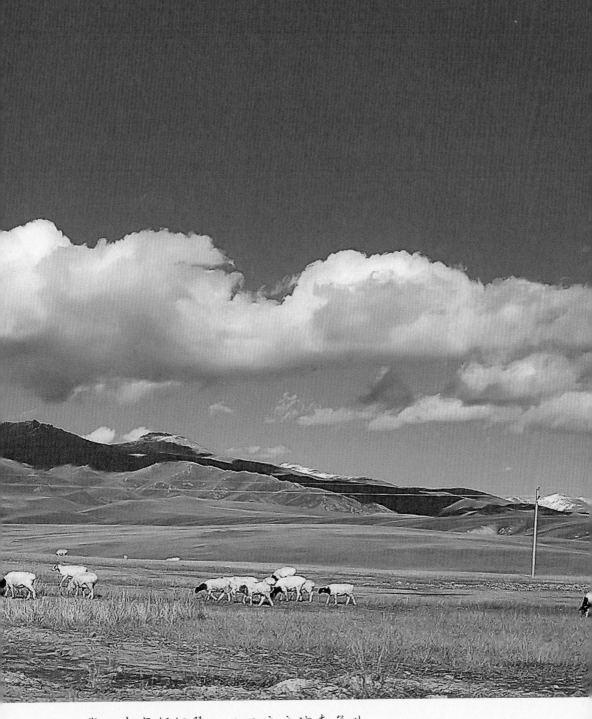

我心中有架鋼琴，日日夜夜演奏舞曲，
手斷了，心還在彈，沒有人能使我離開音樂。

——王洛賓

　　一九一三年十二月二十八日，在北京市東城區牛角灣藝花胡同一座瓦灰色四合院裡王洛賓出生了，本名王榮庭，家中共有六個兄弟姊妹。祖父是北京城外區的一個畫匠，除了一般油漆繪畫，還是位遺像畫師。這是份很特殊的工作，在死者家屬最哀傷的時刻，王洛賓祖父為死者畫像讓家人能留下得以紀念的面容，一筆一畫都是嚴謹、都是認真。祖父曾經說過：「只有真正懂得悲哀的人，才能得到真正的快樂」，這句話後來也的確在王洛賓身上獲得驗證與力行。父親王德禎受祖父影響，與祖父學畫畫與習字，由於父親小楷寫得好，曾在北京一間天主堂任職做抄寫工作，天主堂的神父還教導父親學習英文字母大小寫，後來他還考上了北京城的書記，幫人抄抄寫寫。

華麗中國崑曲vs.悠揚西方宗教音樂的洗禮

　　王洛賓從很小就喜歡音樂，每當祖父畫完畫，總喜歡唱唱崑曲；大陸南方崑山戲曲唱腔華麗婉轉、念白儒雅、表演細膩，只要祖父一開唱，王洛賓就會跟著祖父哼哼唱唱。不僅是祖父愛唱，父親也很喜歡，而且每個星期天都會帶著王洛賓，到北京崑曲劇院去聽戲。所以，他自小就會唱幾段崑曲，覺得崑曲曲調很美，就這樣，崑曲開啟了王洛賓的音樂之窗，走上音樂道路，而且走得很長、很遠。

跟著祖父、父親哼哼唱唱，讓王洛賓與音樂結下興趣的種子，但對於他音樂樂性的啟發並非於此，王洛賓說小學老師對他的音樂啟蒙有著很大影響，這位女老師歌唱得很好聽，也很會教學，這讓王洛賓對音樂開始產生興趣。父親在天主堂工作時，總喜歡帶著王洛賓一起，那悠揚的教堂樂聲，以及意境悠遠的詩歌，在耳濡目染之下，更是對王洛賓起了潛移默化的作用。一九二七年，父親將王洛賓送入北京通州潞河中學讀書，這是一所男女分班的基督教教會學校，王洛賓入學後便加入基督教堂唱詩班，並且接受了基督教的洗禮與信仰。在唱詩班裡，由於他的聲線高，在做禮拜合唱時，便被老師安排替代唱女高音部，表現不俗，發掘他的天生好嗓與音樂天賦，也讓王洛賓更喜愛唱歌，了解合唱中合聲聲部的運用，有了想要進一步接觸西方音樂的念頭。

音樂的魔力逐漸在他身上發酵

一九二八年夏天，王洛賓利用暑假期間前往哈爾濱探望二姊，他發現這座充滿異國文化與浪漫風情的現代化城市，就是他嚮往的所在，同時，也在這裡結識了啟蒙王洛賓走進藝術殿堂的嚮導——劇作家塞克。他和塞克學習吉他彈奏，在學習過程中，塞克發現王洛賓對音樂有著高端敏銳度和靈性，更十分欣賞他對音樂的執著，於是他們一起唱歌、作曲，共同創作了〈西巴扎爾夜歌〉這首作

品。後來，塞克還邀請王洛賓為自編自導自演的話劇《北歸》譜寫主題歌和插曲〈北歸〉、〈離別情意〉。

一九二八年底，王洛賓為塞克的詩集《紫色的歌》裡的一首詩詞〈在海的那邊〉譜曲，這首歌當時在哈爾濱廣為流傳，人人都會唱。在哈爾濱期間，除了塞克，王洛賓也認識了金劍嘯、沙蒙等藝文朋友，同時接觸不少俄羅斯民歌，讓他原本羞澀的性格，注入了些許熱情，整個人變得開朗了，音樂的魔力正逐漸在他身上發酵。

一九八六年，王洛賓探望臥病在床病的塞克，兩人再度同唱這首歌，回憶起那段美好的歲月年華和難忘金曲，兩人淚眼以對，惺惺相惜。

高中畢業後，王洛賓考慮到家中的經濟環境並不富裕，當時北平師範大學不需學費，而且還有伙食費補助，因此他選擇報考師範大學，也如其所願考上音樂系就讀，完成學音樂的心願。王洛賓同時研修了小提琴、鋼琴及聲樂等樂器及音樂理論。那時候，國家的音樂師資很少，音樂系裡大多是屬於業餘音樂老師，也就是少數自歐洲留學回國的留學生，他們可能本科主修化學、物理等科系，因為喜歡音樂而去自學音樂。當時大多是這樣的業餘音樂老師，王洛賓的作曲老師汪德昭就是其中一位。汪德昭原本是巴黎留學學化學的，不過，也有來自國外的音樂教師，他的聲樂教師就是來自俄國的貴族霍洛瓦特‧尼古拉‧沙多夫斯基伯爵夫人，鋼琴則師承德國

人谷布克。王洛賓受到正統音樂教育，為以後的音樂創作奠定了堅實的基礎。

在學校念書時，王洛賓常聽到這幾位老師說，想要成為出色的音樂家，一定要到西方深造，當時很多老師是從法國留學回來的，王洛賓受老師們的影響，心裡打定主意要在畢業後前往法國巴黎留學，希望能再精進這門專業，接受更多的音樂訓練與學習。然而，命運的轉輪並未將他帶往巴黎，而是奔向那廣闊的中國西北草原。

第一首創作〈我要戀愛〉

一九三一年日本發動對中國東北的武裝侵略，撩起戰爭之火，北京當時還算平靜與安全，但是仍有很多愛國意識高漲的大學生群起搞抗日運動，許多大學幾乎都停止上課。對於學習優秀的王洛賓來說，愛國意識不落人後，他在支持抗日行動的同時，繼續完成學業，但是到巴黎留學的事情，隨著戰事越演越烈而暫時擱置，甚至投入支援戰線工作，希望在戰爭結束後，再行前往。

一九三五年，王洛賓在北京城西城外北京京綏鐵路扶輪中學擔任音樂老師。北京夏天十分炎熱，王洛賓經常利用中午休息時間，騎著單車到護城河邊上去游泳。當時，東北戰亂，東北大學的臨時駐地學校正好也在西城外附近，於是也有一批來自東北大學的學生在那兒游泳，久而久之大家也就都熟稔了。他們游泳的地方靠近高

梁橋邊上的護城河，那兒很少有人來往經過，所以大夥兒經常是光著身子裸泳，抹上一身泥，袒裡相見。這群東北大學的學生都是在九一八事變後來到北京的學生，當時，日本人占領了東北，許多年輕人都十分氣憤。王洛賓和這群愛國學生經常在游泳的時候，大夥兒會在河邊聽著同學朗讀小說。

有一天，有名同學朗讀著流亡作家蕭軍的作品《八月的鄉村》，故事是描述在抗日時期，東北義勇軍的故事。王洛賓聽到書中描寫一位朝鮮族女護士所寫的「我要戀愛，我也要祖國的自由，毀滅了吧，還是起來，毀滅了吧，還是起來，奴隸沒有戀愛，奴隸沒有自由」這段詩詞，當下深受感動。這首詩詞正符合王洛賓內心的聲音與思想，他立即掏出張小紙片兒將這首詩給抄了下來，回家後便譜上了曲子。第二天中午去游泳時，他就把這首曲子唱出來和學生們一起分享。這一唱馬上獲得學生們的回響，要他現場立馬進行歌唱教學，學生們也立刻就學會了，大家一起合唱這首〈我要戀愛〉這首歌。後來大家還開玩笑說，這首歌就是他們西城門外游泳隊的隊歌。王洛賓每每回想當時大夥兒都是二十來歲的年輕學生，光著身子在河邊上大唱〈我要戀愛〉那情景，都還會覺得很好玩，忍不住莞爾一笑。

〈我要戀愛〉是王洛賓生平第一首創作歌曲，歌詞內容正符合當時爭戰愛國者的心情，因此引起許多愛國青年的共鳴。一九三七

年日本持續進攻華北，年輕學生群起抗日，王洛賓也以同樣的心情
參軍上前線抗戰工作。他們輾轉進入山西，加入宣傳隊在學校演
出，演唱抗戰歌曲，王洛賓的個人獨唱受到學生們歡迎，聽眾還提
出安可要求，於是王洛賓就演唱了〈我要戀愛〉這首歌，沒想到現
場反映極佳，學生們大受感動，情緒激昂地高喊口號「打倒日本帝
國主義」。

　　就在學生們熱血沸騰之際，有位年輕人走向王洛賓，問說這首
歌的歌詞是打哪兒來的？王洛賓據實告知是從《八月的鄉村》這本
小說聽來的一首詞。這位年輕人對他說：「這首歌做得很好，唱得
也很好，但是否知道這本書的作者是誰？」王洛賓當下有些窘，因
為他是聽學生們讀的，並未深究作者是誰，一時間還真回答不上

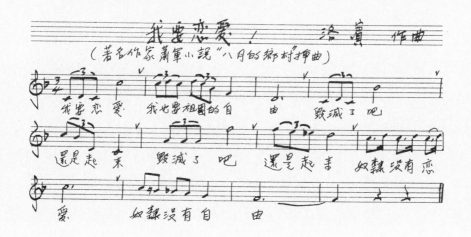

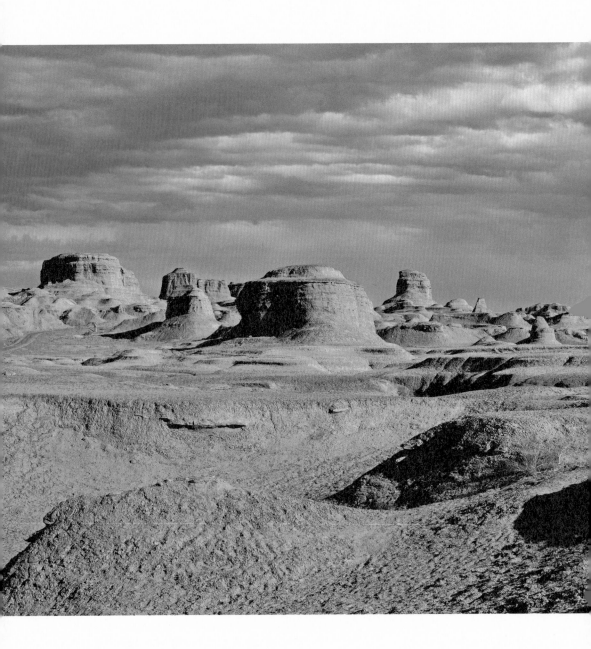

來。這位年輕人就告訴了王洛賓「我就是這本書的作者蕭軍」，這首歌的詞曲兩位創作者也因著這個機緣見面認識了，而且還成為好友，一起結伴西進。

《八月的鄉村》是蕭軍的成名作，魯迅還親自為這本書寫序，不論在中國現代文學史上或是世界反法西斯戰爭題材上都是一部非常重要的作品，而〈我要戀愛〉這首歌也讓王洛賓成為在中國小說史上譜寫插曲的第一人，讓《八月的鄉村》這部小說在優美的文字表達之外，還有音樂插曲，更豐富了小說的文化藝術形象。

戰爭動盪中，信心力量的泉源

一九三一年九一八事變，中國開始陷入動盪不安的烽火中，也激起當時各大學學生的愛國情緒，紛紛投入抗日或宣傳活動中，掀起全國抗日民主高潮。王洛賓愛國不落人後，參加了北師大、北大學生「一二九南下示威請願團」。後來，王洛賓在北師大聆

聽了魯迅〈再論「第三種人」〉的演講，更加深了他的愛國主義思想。

一九三七年七月七七事變北京淪陷，當時的學生個個都是熱血青年，國家受到外國欺負，更有許多年輕學子因此放聲大哭。受到愛國思想的驅使，王洛賓離開了北京，準備投筆從戎，當兵打日本。一九三七年十月王洛賓加入由女作家丁玲所領導的西北戰地服務團，穿上了軍裝，開始他的抗戰歷程。這時，王洛賓和《八月的鄉村》的作者蕭軍相遇，同時還有作家蕭紅、塞克、端木蕻良等藝文界人士。

西北戰地服務團約有兩百多人，是一個集創作、表演、音樂、美術等各項藝術專業，實力雄厚的「特種部隊」，王洛賓則成為擁有數十名樂手的樂隊指揮。他們白天幫忙搬運物資，晚上為軍隊做慰問表演，儘管不是親上第一戰線，但仍能體會到戰場上的慘烈氣氛。這群服務團每個人都利用自己所長，由塞克作詞、王洛賓作曲，共同創作了〈風陵渡的歌聲〉、〈老鄉，上戰場〉、〈洗衣歌〉等抗戰歌曲，這些歌曲傳遍整個華北抗日前線，更鼓舞安慰了許多軍民的心。一九三八年三月王洛賓隨西戰團來到西安，在這裡演出一個多月時間，並將所演出的歌曲編纂成《戰地歌聲》，裡面收錄有王洛賓三十多首歌曲。

王洛賓當初投入服務團時，本以為戰爭只要打上三個月，就能

把日本人打走，心想著打退日本後，就到法國去學習音樂。但是萬萬沒想到抗日戰爭這一打，竟然打了八年，這八年王洛賓與好友們顛沛流離，過著他認為如同流浪般的生活。這一路漂流，就來到了中國的大西北，讓學習西洋美聲的王洛賓因為國家戰亂，從此走上五十多年中國民族音樂的創作之路，命運之神始終不在王洛賓的掌握之中。

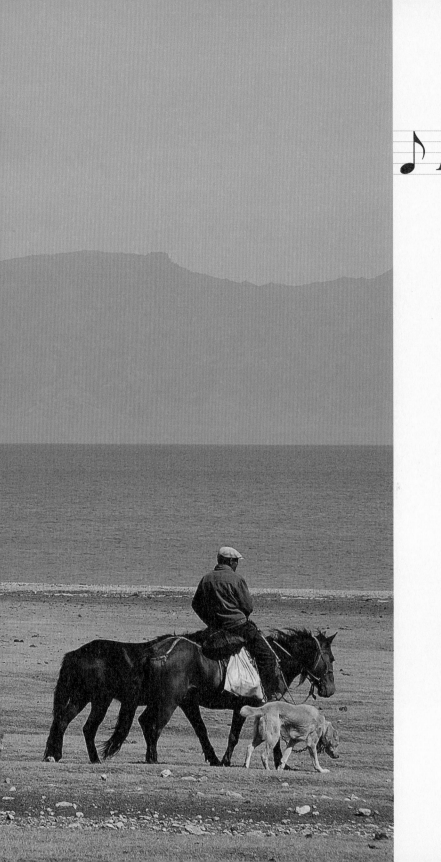

♪ *PART 2*

鋪成絲綢之路的西北音樂

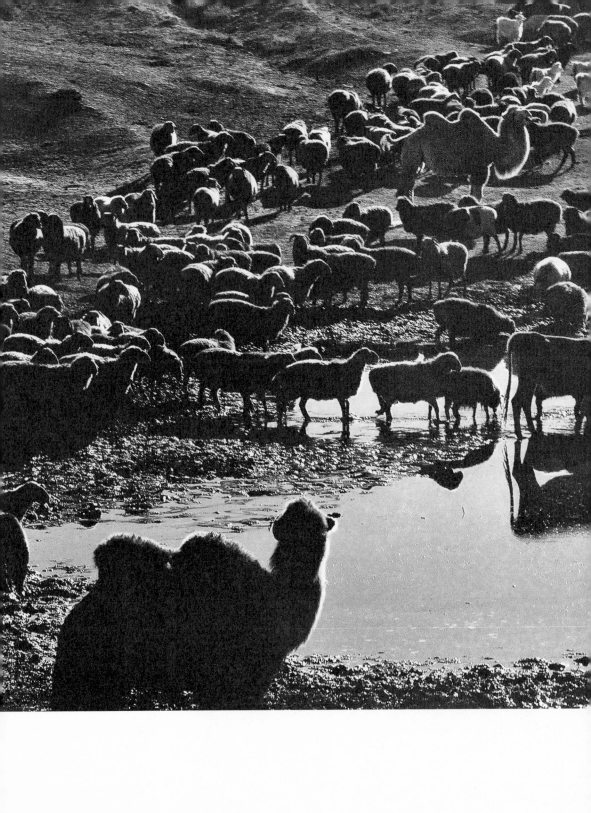

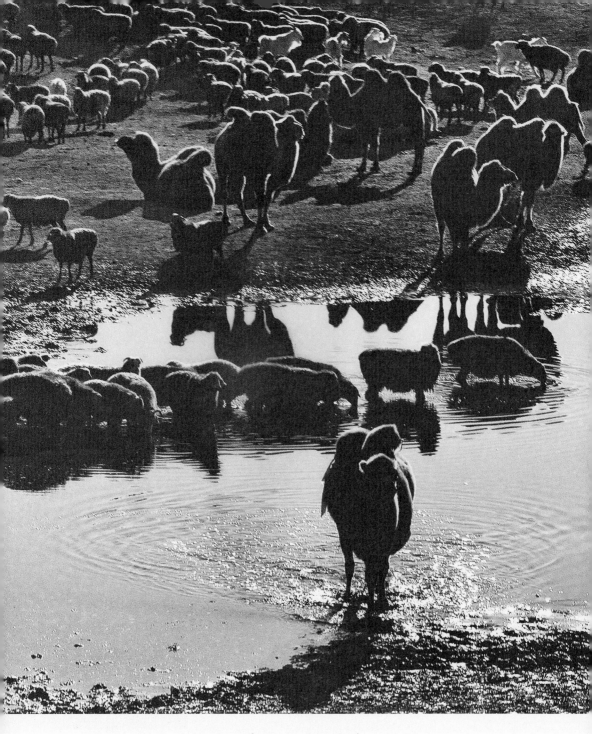

人們都說，絲綢道路是駱駝隊踩出來的，

如果你愛音樂，就會發現它是用美麗的民歌鋪成的。

——王洛賓

一九三〇、一九四〇年代，中國大陸烽火連天，大批青年投入戰場，有些在前線衝鋒陷陣，也有些年輕學子投入抗戰的支援活動，王洛賓就是其中一員。一九三八年四月王洛賓與作家蕭軍、戲劇家塞克、舞台美術家朱星南及芭蕾舞者羅珊離開了西北戰地服務團，從西安經過蘭州想要前往新疆，展開抗日宣傳活動。

西行途中，一行人來到了甘肅與陝西交界的寧夏六盤山和尚舖時，遇上了連續三天大雨。當時的公路一遇大雨，車子就容易打滑上不了山，甚至車上乘客還得下車來幫忙推車。車子上不了山，王洛賓一行人就只能留在六盤山下打尖等候天晴。於是，他們在山腳下找了間車馬大店住下，這車馬大店裡住著許多趕駱駝、趕大車的車伕，有些坐汽車的乘客也都會在這店裡休息。三天的時間，王洛賓與這些趕大車的車伕聊著天，經過趕大車車伕介紹，知道這車馬大店老闆娘「五朵梅」是周圍幾百哩路唱〈花兒〉的能手。

最美的音樂歌曲，就在中國西北高原上

王洛賓聽到這個消息，就與好友、車伕等住客們起鬨，請老闆娘五朵梅唱〈花兒〉，五朵梅豪爽地答應了。晚上，大夥兒集在頂上草房裡聽五朵梅唱「眼淚的花兒把心淹了」……「走哩走哩呦，越呦越的遠哈溜，眼淚的花兒飄滿了，眼淚的花兒把心淹了；走哩走哩呦，越呦越的遠哈溜，口袋的乾糧輕哈喲，心上的惆悵就重了。」

這首〈花兒〉完全是五朵梅老闆娘自己的創作，她每天看著很多離鄉背井的人們，揹著行囊從六盤山的東方登上六盤山，走向西口到新疆。聽到五朵梅老奶奶那悠揚婉轉的歌聲，王洛賓真覺得美，更讚美五朵梅老奶奶既是歌唱家也是位詩人，這是最古老的開拓者之歌，西北語言大多是回族語，是民間最樸實美麗的口頭文學。

同行的朋友更對王洛賓說：「你到外國學音樂做什麼，你聽咱們中國的民歌，最美的旋律、最美的文學歌詞，就在我們西北高原上。」王洛賓深表同感，他體會到最美的歌原來就在自己的腳底下，最美的音樂就是在自己的國土上。五朵梅一首婉轉動聽的〈花兒〉，讓王洛賓的音樂觀出現了重要轉折，他當下決定放棄到巴黎進修深造的念頭，要到中國西部黃土高原上安家落戶，好好地向當地住民們，學習這些動人心弦的邊疆樂曲。

用Do Re Me 樂譜記錄〈花兒〉的第一人

所謂〈花兒〉是一種曲調，流傳於新疆、寧夏、甘肅、青海等地區，估計有一千多萬人在唱這〈花兒〉調，這是中國西北老百姓唱民歌的一種形式，又稱〈山歌子〉。在〈花兒〉對唱中，男方稱女方為「花兒」，女方稱男方為「少年」，這種對人的暱稱逐漸成為回族山歌的名稱，統稱為〈花兒〉。依據〈花兒〉的發源地，大致可分為三類：

一、「河州花兒」：發源於河州地區，即今甘肅省臨夏縣，目前大概含括臨洮、康樂、和政、廣和、永靖、夏河等地，也有部分流傳到寧夏。

二、「洮岷花兒」：為洮岷地區，現今甘肅省的臨潭、岷縣、單尼一帶。

三、「西寧花兒」：源於西寧地區，即現在青海省的西寧、湟源、貴德、樂都、循化一帶。

因為五朵梅的歌詠，讓王洛賓起心動念，開始記錄西北民歌，包括〈花兒〉的各種音樂形式。王洛賓多年來記錄許多〈花兒〉歌曲資料，例如甘肅連華山每年農曆六月六日都會舉行「花兒會」，時間一到，甘肅附近各縣的男男女女都會集結到這兒，有些住在親戚家，有些攜同丈夫住在山上對歌，非常熱鬧，就如同一場大型的歌唱比賽，哪個村莊唱贏了就如同得到了勝利。

　　「花兒會」上，通常會由年輕歌手參加比賽，老人家則會在旁提詞。聽聞在寧夏地區，還有人以唱〈花兒〉來招婿，每當老花兒王家中有女初長成，就會舉辦唱〈花兒〉招親，為女兒招婿。許多慕名男子便在房屋下對口唱〈花兒〉，老人家在屋裡聽著，看哪個男子唱得好就決定將他招為女婿。「花兒」不僅僅以歌唱來抒發感情，更藉此選擇未來的另一半，真的很有意思。

　　〈花兒〉大多是用來歌頌愛情的曲調，〈花兒〉的音型是Re So La Do Re So Ra La Re兩個八度，在民間好的歌手無論男女，卻能唱上三個八度，在音樂聲樂史上似乎無人能唱上三個八度，但在西北地區，尤其是男子在生活上經常唱歌，可以唱到很低的低音，最高的八度則可唱半音，相當不容易。一九九〇年，美國哈佛大學有位女研究生，將她的碩士論文研究題目訂為《中國西部的花兒》，因此希望王洛賓能提供中國西北新疆、甘肅、寧夏與青海各種〈花兒〉的旋律錄捲卡帶資料給她。王洛賓這才發現原來在西方已經有人開始重視中國西北〈花兒〉的音樂形式，畢竟這有一千多萬人在傳唱著，若是有機會到中國西北旅遊，就會發現到處都有唱〈花兒〉的人們。王洛賓認為〈花兒〉就是用最美的旋律，配上歌者想要說的話，兩者相互幫襯，更凸顯出歌曲的美，而這就是〈花兒〉的意義。

　　在中國西部有位張亞雄老先生，他是第一位以文字記錄〈花

兒〉的作者，被稱為「西北花兒王」。張老先生將他的文字記錄集結成詞曲書集，書名為《花兒萬朵》，書上提及王洛賓是第一位用 Do Re Me 樂譜將〈花兒〉記錄下來的人，對王洛賓而言可說是很重要的鼓勵。

大開熱情與淒美婉約的西北民歌

聽了五朵梅唱〈花兒〉大受感動的王洛賓，開始蒐集記錄西北民歌。在一九三九年到一九四一年間，他接觸了許多維吾爾族的朋友或是商人、司機，從他們口中學到許多新疆維吾爾民歌。一九四五年到一九四九年王洛賓在青海工作時，又遇上幾位來自新疆南部的維吾爾族商人，他們都是大學畢業的高級知識分子，王洛賓拜他們為師，學習維吾爾語言和民歌，並且請他們幫忙翻譯民歌中的歌詞，因為要了解民歌的美，一定要先學習他們的民族語言，才能清楚知道歌曲的意涵，這些維吾爾朋友給予王洛賓很大幫助，例如聞名海外的〈達坂城的姑娘〉、〈掀起妳的蓋頭來〉、〈青春舞曲〉、〈阿拉木汗〉、〈半個月亮爬上來〉，都是由這群青海維吾爾商人教他，並且幫忙翻譯而來的。

在西北民歌旋律的牽引下，西北高原在王洛賓心中不再是一片荒涼的黃土大漠，在廣大的草原上風吹草偃，成群牛羊在在展現著蓬勃生命力，各民族豪放熱情都透過歌曲、高昂的歌聲，將內心的

感情毫無保留地流露表達出來，他們在自己的土地上留下了原始的質樸風情與美麗，這大西北最美的風情，讓王洛賓長駐於此長達半個多世紀，每天寫歌、鑽研西北音樂，將這些優美曲調譜上了音符，填寫了詞，更將它們傳唱全球。

王洛賓長時間研究西北民歌，發現西北民族多元，因為語言、生活的不同，也形成西北民歌音樂多元風格，例如哈薩克族人喜好騎馬，生性豪放，歌曲旋律相對熱情高亢。而且哈薩克這個馬背上的民族很少運用文字，除非是宗教長者，所以他們通常都是用語言來表達歌曲，就以民歌來一代傳一代。王洛賓在研究哈薩克民歌時，一位哈薩克朋友代為翻譯了一首民歌，歌詞裡說

「要是馬兒好，就讓牠在斜坡上跑」，就可以明白歌者藉由歌曲告訴人們要選擇馬匹就讓馬在斜坡上跑，從歌中傳達出他們選擇馬匹的經驗、技巧與方法。

民歌裡也有描述婚禮、喪禮的內容，簡單來說，民歌就是各民族傳播、流傳知識的一種方式，也是各民族生活的一種紀錄。西北民族早期並無文字，生活上的常識、習俗，都是依靠民歌來傳播，由上一代來告訴下一輩的年輕人，正因為如此，才更讓西北民歌有著最真實的情感與生命。

越是生長在寂寞荒涼地方的人，他們的想像力越豐富，尤其是生活在高山的少數民族，他們的生活越具幽默，例如新疆喀爾克茲族生活在高山上，他們的民歌曲調與歌詞內容都十分幽默，例如有首歌〈哈三心裡有句話〉，歌詞裡「哈三心裡有句話，想告訴美麗的拉利亞，每天山上看見拉利亞臉上總是羞答答，咦喔，臉上總是羞答答」。這是一首輕快旋律的歌曲，歌詞雖直白卻淺顯易懂，更讓人腦中有很清晰的畫面，從俏皮輕快的旋律和歌詞中，就可以感受到喀爾克茲這民族，儘管生活在高山峻嶺間，沒有炫麗的生活，仍可從歌聲感受到只要有愛就能過得很豐富、很愉快。

保持民謠原曲的味道與意境，並在改編成漢語後，仍能維持正確表達詞意與音韻優美，是王洛賓改編創作西北民謠的原則。於是，在學習各種邊疆民族語言之餘，每首改編創作之前，他都會請

民族歌手唱給他聽，請各民族朋友協助將歌詞語意和音樂旋律搞清楚，之後再轉譯成漢語，並斟酌漢語的韻腳，讓這西北民謠能如實完美呈現。也因為王洛賓的認真與誠懇，數百首美麗的西北民謠得以傳唱全中國，甚至全世界，影響力更是擴及古典與流行樂界。王洛賓對中國近代音樂史有著莫大貢獻，有部分近代音樂學者甚至認為如果沒有王洛賓，那麼中國近代音樂史將會留下空白。

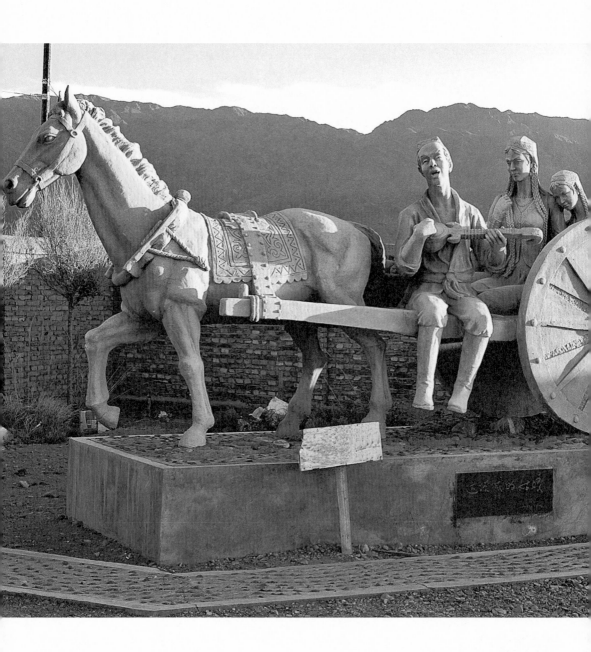

馬車伕的幻想——〈達坂城的姑娘〉

　　這是首維吾爾民歌。一九三八年王洛賓參加抗戰劇團居住在蘭州，在蘭州的市集裡聚集了許多維吾爾族的小商販，他們來到這裡買賣水果和果乾，這些商販都能歌善舞，會唱許多新疆民歌。對積極蒐集西北民歌的王洛賓，當然想方設法與他們親近，先和他們學習維吾爾語拉近關係，久了也就成朋友了。

　　抗戰時期，蘭州成為中國抗戰物資運送的重要中繼站，每天都有很多新疆車隊來來去去，很多司機是維吾爾人。有一次，又有一支新疆車隊進到蘭州，當天晚上劇團便舉辦聯歡會和車隊司機朋友聯歡。在聯歡會上，有位維吾爾司機就用維吾爾語唱了這首「達坂城」民歌。王洛賓雖然聽不懂歌詞含意，但這維吾爾族年輕司機的歌聲深深打動了他，當時沒有錄音機，王洛賓拿著一支筆和一個小板子快速地將旋律記錄下來。這首歌共有三段詞，不懂維吾爾語的王洛賓請了一位略懂漢語的維吾爾朋友幫忙將頭一段歌詞給翻譯下來，儘管翻譯得有些粗糙，但已經讓王洛賓很

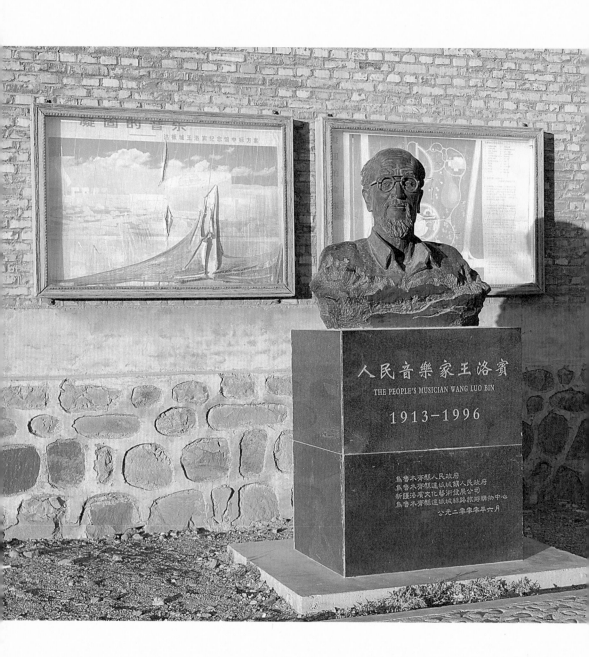

興奮了。

　　王洛賓記下了旋律，也拿到了歌詞，但腦袋裡並沒有任何具象的東西，達坂城在哪兒都不清楚，從來就不曾去過也無從想像，從翻譯的歌詞中知道有位「達坂城姑娘」、「留著辮子」、「馬車伕要娶她做老婆」，這全是些片段，王洛賓也就靠著年輕司機那輕鬆俏皮的歌聲發揮想像力，就在一個晚上的時間，用音符描繪出這美麗活潑的達坂城姑娘。王洛賓將朋友翻譯的歌詞串連起來，大致了解了歌詞意涵，也稍作文字編寫，就成為現在大家所熟悉的歌曲。完成歌曲譜寫之後，王洛賓將它配上了舞蹈，趕在車隊出發前為他們做了表演，司機們感覺很新奇，這不過是在聯歡會時唱的一首歌，竟被王洛賓和劇團改編成一個表演節目，獲得大家熱烈的掌聲與讚賞。

　　達坂城是前往烏魯木齊路程上的第一個驛站，進入烏魯木齊第一天就可以到達坂城，隔天換馬再往前行，〈達坂城的姑娘〉這首歌曲便是達坂城馬車伕們長期生活吟唱的口傳歌謠，描寫生活清苦的馬車伕對愛情的憧憬與對未來生活的

一種企盼。由於語言的不同，歌曲旋律的配合，王洛賓想著若將原有的詞語配上旋律，可能不太符合漢人的歌唱習慣，於是重新編曲編寫才完成現在的面貌，成為現代中國第一首漢語譯配的維吾爾民歌。但也因為歌詞漢語化，當中，也有人對歌詞產生不同的想法。

在傳唱中，原本的歌詞是「那裡住的姑娘，辮子長能不能到地上」描寫一貧如洗的馬車伕，忙於工作拉車，沒有心思去觀察心愛姑娘的改變。姑娘辮子長了到底有多長，馬車伕只有靠著幻想，想著姑娘頭髮已經長可及地。王洛賓認為，這是很合邏輯的，因為這就是馬車伕的幻想，但是也有人認為，既然能確定姑娘辮子長能及地，馬車伕怎麼可能不知道？因此，王洛賓就把歌詞改為「兩隻眼睛真漂亮」。

又如「帶著百萬錢財、領著你的妹妹」，也有人就覺得很不合邏輯，認為既然娶了姐姐，為什麼還要領著妹妹呢？所以應該改成「帶著百萬錢財，領著伴娘，趕著馬車來」。王洛賓聽了笑笑說，提出問題者並不了解維吾爾這個民族的風俗習慣和它的宗教與法律。維吾爾族原是個弱小民族，受伊斯蘭教化影響，為保衛振興自己的民族，在宗教與法律上規定一個男人可同時娶四個太太。了解這個民族是個一夫多妻制的民族，就會明白歌詞裡所表現的意思不足為奇，他甚至還開玩笑說，歌詞如果改成「帶著百萬錢財，領著三個妹妹，跟著那馬車來」也都行。

這首輕快俏皮的旋律不僅在中國大陸很流行，甚至在澳大利亞、新加坡都有人傳唱。有人說，地球上只要有華人的地方，就會有〈達坂城的姑娘〉。然而，這首歌曲影響的並不只有歌曲本身的傳唱，甚至也讓達坂城這地方起了莫大變化。歌曲的背景是新疆達坂城地區，透過〈達坂城的姑娘〉傳遍全球的同時，也讓這達坂城名揚天下。隨著中國西部大開發戰略的實施，烏魯木齊市委、市政府提出達坂城文化發展戰略，充分利用達坂城的人文資源、歷史文化遺產，將達坂城建設成環境優美，民族風情濃郁，特色鮮明的生態型旅遊城區。

達坂城古城風景區以王洛賓歌曲表達的意境作為文化主題貫之，以「西部歌王」王洛賓畢生所追求的民族音樂和歌曲作品為設計主軸，規劃五個景觀軸線。王洛賓的西北民歌創作與西北自然景觀融合，遊客置身於此就能隨那幽然音律起舞，期待著美麗達坂城姑娘的到來。此外，古城風景區內有達坂城古城遺址，王洛賓藝術館、奇石館、文史館、車馬店……等，美麗的達坂城姑娘生活的小鎮在這裡完整呈現。達坂城內有體現西域風情的民俗陳列館、茶肆、馬廄、民族手工藝作坊，以及展現民間藝術瑰寶的「王洛賓藝術館」更是不容錯過。

　　達坂城古鎮旅遊景區位於達坂城鎮東的白楊河峽谷口，古稱「白水澗道」，是古絲綢之路新北道的咽喉要衝，現在則是新疆通往南北疆和內地的重要交通動脈。為什麼不沿用「白水澗道」稱為白水鎮？主要是因為這名字拗口不易記住，當初也只是為了軍事需要駐守所取的名字，對當地居民而言並不是那麼容易理解與傳播，這口傳的「達坂城」隨著王洛賓的一首〈達坂城的姑娘〉名揚天下。

　　〈達坂城的姑娘〉原版維吾爾歌名為〈康巴爾罕〉，歌詞如下：

達坂城的泥土硬　西瓜卻很甜美

我的愛人在達坂城　康巴爾罕真甜美

康巴爾罕的頭髮多麼長啊　長至及地啊

請問親愛的康巴爾罕　想不想要個丈夫

我的小珍珠散落在地上　請幫我撿起它們

我想親親你　但不夠高　請你低下頭來

一個人能夠騎著駿馬　踏遍霜峰雪嶺

一個美好靈魂　飽受一個壞人　痛苦折磨

要相見啊真是難啊　不管有多難覓啊

與康巴爾罕分離啊　真是極難忍受啊

（取自維基百科）

王洛賓改寫的版本歌詞：

達坂城的石路硬又平

西瓜呀大又甜

那裡住的姑娘辮子長啊

兩隻眼睛真漂亮

你要想嫁人 不要嫁別人哪 一定要妳嫁給我

帶上百萬錢財 領著你的妹妹 趕著那馬車來

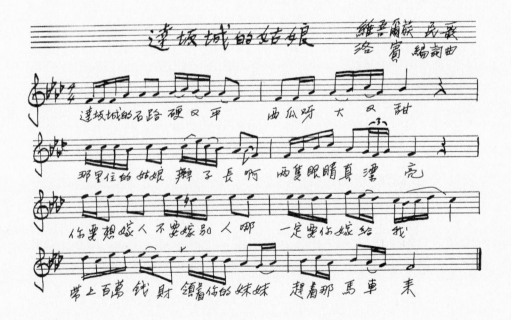

看似平凡卻極具音樂藝術——〈青春舞曲〉

〈青春舞曲〉是在一九三九至一九四〇年間完成的。這首歌原本是支舞曲，小調式的曲風，奔放、開朗的情緒極富新疆維吾爾人的民族風格，是一位來自新疆的流亡知識分子在青海教王洛賓唱的。在改編過程中，王洛賓不論寫曲還是填詞，都希望秉持保留民族語言的美，不損傷其音韻。因此，在改編這首〈青春舞曲〉時，王洛賓展現出他對原創作的堅持，以及他在中國文學詩詞方面的造詣，雖然只是短短幾句歌詞，卻蘊含了詩詞與音律的藝術講究與美學。

一九三九年，王洛賓蒐集到這首新疆民歌，在做漢語轉譯的時候，出現一個讓他傷腦筋的問題。這是一首舞曲，原本歌詞裡的「別得那嗽嗽，別得那嗽嗽」是十個音節，而這「別得那喲喲，別得那喲喲」是維吾爾語，是指小鳥的意思，如果按照原本漢語填入曲譜裡，就會是「小鳥小鳥喲，小鳥小鳥喲」只剩六個音節，這不僅不符合曲調要求，也失去原本民歌的味道。而且，王洛賓總感覺唱小鳥韻腳怪怪的，幾經思考，他決定保留原本的語言，將「別得那嗽嗽」變成歌曲裡的語助詞，這麼一來就不僅能保留完整的十個音節，還可呈現一種異域曲風。

從改編後的〈青春舞曲〉可以發現，在簡短的六句歌詞中：「太陽下山明早依舊爬上來」、「花兒謝了明年還是一樣的開」、

「我的青春小鳥一樣不回來」，這三句的前八個字旋律是一樣的，具「魚咬尾」的音樂結構特點。其中，第一、二、四句在格律上相似，而第一、四句完全相同，第三句「美麗小鳥飛去無影踪」的格律則完全不同，從旋律上自然凸顯「美麗小鳥飛去無影踪」是整首歌曲的重點，也更讓這看似簡單的旋律帶有一股別致韻味，暢快而明亮。

另外，在歌詞部分，王洛賓更強調保持語言與曲調的結合表現，講究如同中國古典詩歌的平仄押韻，讓歌曲可以琅琅上口。我們在唱〈青春舞曲〉時會發現，歌唱者一直重複唱「我的青春小鳥一樣不回來」這句歌詞。或許有人會認為在歌曲中一直反覆重複一句歌詞不知所謂，其實這就是民謠的特點，是民謠創作口頭性的具體表現。

在民謠創作上，歌詞表現相對是比較直接的，因為民謠就是用語言代替文字來傳遞訊息與經驗，雖然沒有華麗的詞藻，卻是生動有畫面，王洛賓利用具象生動、富動作感、音樂感、色彩感的詞彙，例如「太陽爬」、「花兒開」等用詞來傳達，在演唱的同時，立即就能在腦中出現一連串的生動畫面，也能隨著旋律自然舞動，而這正是以口耳相傳的民謠最大特點。

一九九〇年，台灣藝人凌峰製作的《八千里路雲和月》節目，曾經採訪過王洛賓，〈青春舞曲〉這首歌曲隨著節目的發行播送，

傳唱到美國，並且獲得熱烈的回響。有不少美國華僑紛紛去信表示，他們從小就會唱這首歌曲，也希望王洛賓能與他們多聯繫。

隨著歌曲的傳播，據說古巴人也非常喜歡王洛賓所改編的西部民謠和他的傳奇故事。二〇〇四年十一月，中國國家主席胡錦濤在訪問古巴資訊科學大學時，古巴軍樂隊就是演奏〈青春舞曲〉來歡迎胡錦濤的到訪。王洛賓所改編的〈青春舞曲〉成為聯繫中國與古巴的情誼媒介，應該是他始料未及的，也更印證音樂無國界，也肯定王洛賓的音樂所做的貢獻。

〈青春舞曲〉歌詞：

太陽下去　明早依舊爬上來

花兒謝了　明年還是一樣的開

美麗小鳥飛去無影踪

我的青春小鳥一樣不回來

我的青春小鳥一樣不回來

別得那喲喲　別得那喲喲

我的青春小鳥一樣不回來

我的青春小鳥一樣不回來

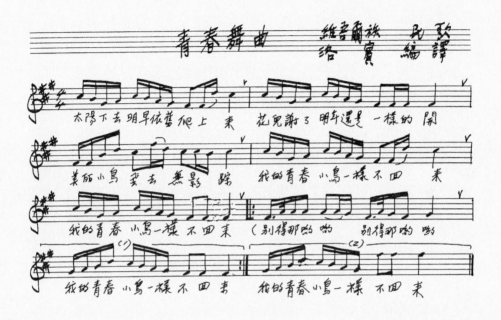

青春舞曲 維吾爾族 民歌
洛賓編譯

太陽下去 明早依舊 爬上 來 花兒謝了 明年還是一樣的 開

美麗小鳥 飛去 無影 踪 我的青春 小鳥一樣不回 來

我的青春 小鳥一樣 不回 來 （別得那喲 喲 別得那喲 喲

(1) 我的青春 小鳥一樣 不回 來 (2) 我的青春 小鳥一樣 不回 來

維吾爾族的淒美梁祝——〈牡丹汗〉

　　這是一首伊犁民歌，流傳在新疆伊犁河一帶。伊犁河在數百年前是個牧區，必須爬過雪山與大自然搏鬥才能到達，人口很少，直到滿清時期強制將南疆百姓移居伊犁墾荒進行開發。所以，南疆百姓很老實，經過長期艱苦生活，民族性變得很頑強、有韌性，從伊犁民歌中可以感受到他們頑強的性格，但也十分開朗。但是〈牡丹汗〉這首民歌，卻與平常所聽到的民歌旋律不太一樣，主要是描寫一位維吾爾族青年愛上回族女子牡丹汗，發展出一段淒美感人的愛情故事，是一段傳唱一百多年的維吾爾族「梁祝」，旋律淒婉而深情。

　　一九四〇年，王洛賓來到新疆裕民縣蒐集民謠采風，在阿勒騰也木勒鄉遇到一位八十一歲的老奶奶加瑪汗，她以動人的歌聲演唱〈牡丹汗〉。他發現這首伊犁民歌的旋律，與一般南疆民謠高亢歡快的節奏相較，多了些深沉和悲傷，但卻深深地牽動著他的神經，打動了他的內心深處，他立刻記錄下歌曲的旋律。

　　歌曲原詞內容描寫一位富家女牡丹汗，在巴爾魯克山裡遇到一位在街頭賣唱的小伙子。這位維吾爾族男子長相俊逸瀟灑，且才華洋溢，於是擄獲了牡丹汗的芳心。但是，牡丹汗的父親卻無法見容她與流浪藝人的愛情，嚴厲阻止兩人的交往，甚至將牡丹汗關在地洞裡。即使如此，仍無法關住牡丹汗的癡心，她想盡各種方法跑出

去約會。她的父親非常生氣，派人將她追捕回來，但是牡丹汗仍堅持要與愛人相守，因此遭父親鞭打致死。流浪藝人聽聞趕來，就只看到一抔黃土的新墳，內心悲憤難抑，他以歌聲替代哭泣，唱出「你是我生命的力量……」當他唱完這首歌，也隨之泣血死去，這首〈牡丹汗〉從此流傳在伊犁河兩岸。

　　牡丹汗的淒美苦戀畫面不斷地在王洛賓的腦中翻動，這個以愛情為信仰的男子開始著手整理這首歌曲，對王洛賓來說，愛情就如同歌曲中所寫，是「生命的力量」，是「黑夜中的月亮」。藉由男女主角的故事，他運用文字與旋律流洩，傳達出對愛情與生命的想法與精神。

　　〈牡丹汗〉這首民歌，最早是發表於一九五九年新疆軍區文工團所出版的歌曲集，這本集子同時還收錄了〈金花和紫羅蘭〉、〈離別〉等伊犁民謠作品，其中又以〈牡丹汗〉最受歡迎並廣為傳唱。在優美的旋律背後，那如詩般的歌詞訴說著維吾爾男女的淒美愛情，更是令人動容，這也讓人見識到王洛賓寫詞的文化功力。他不僅是位音樂人，也是位浪漫詩人。

〈牡丹汗〉的歌詞：

你是我生命的力量

啊 親愛的姑娘牡丹汗

你是我黑夜的月亮哎

啊 我的姑娘 親愛的牡丹汗

月亮躲在雲彩的後面

啊 親愛的姑娘牡丹汗

晨風莫吹斷了我的思念哎

啊 我的姑娘 親愛的牡丹汗

啊 親愛的姑娘牡丹汗

晨風莫吹斷了我的思念哎

啊 我的姑娘 親愛的牡丹汗

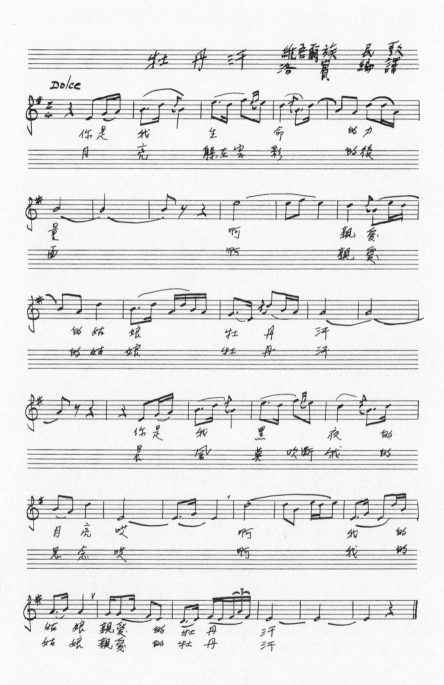

牡丹汗　　維吾爾族民歌
谷　　貴編譯

輕快俏皮可愛的迪化女子──〈阿拉木汗〉

「阿拉木汗怎麼樣？身段不肥也不瘦……」這首歌曲，相信台灣的四、五年級生一定不陌生，可能在念幼稚園的時候還常常會哼唱，或是在跳民族舞蹈時拿來當舞曲配樂，而這也是世界知名的一首歌曲。

〈阿拉木汗〉是流傳在新疆吐魯番地區的民歌，是一首維吾爾族的雙人舞曲。阿拉木汗本身則是一位美麗、姿色出眾的迪化女子，受到哈密地區許多王公大臣與富家子弟的喜愛與追求，並且經常邀請她參加宴會。但阿拉木汗並不喜歡這些場合，為了遠離這些令人厭倦的應酬生活，她離開了迪化來到吐魯番居住，後來霍加·尼亞茲和同伴以哈密木卡姆調子，配上自己編寫的歌詞吟唱，到處尋找離去的阿拉木汗。十九世紀中葉，得知阿拉木汗在烏魯木齊二道橋設立招親擂台，霍加·尼亞茲憑著機智反應與精采的歌唱演出，贏得了阿拉木汗的美人心。

一九四〇年代初期，王洛賓在青海采風，從維吾爾族朋友那裡學到這首歌舞曲，這首歌以雙人邊歌邊舞的形式，讚美如花般美麗的迪化女子阿拉木汗。歌曲原本的旋律是很緊迫、沒有休止符的，王洛賓後來將它改為合唱曲，便在樂譜上加上休止符，成為現在傳唱的版本。整首曲子採用一問一答的多段歌詞表現形式，搭配運用切分節奏，曲風輕快活潑且俏皮可愛；具歌唱性的旋律，加上富舞

蹈性的節奏，讓〈阿拉木汗〉這首吐魯番民歌傳頌千里。

　　不過，一九九三年王洛賓到台北拜訪演出時曾提起這首歌曲，說他曾聽過一個版本是「阿拉木汗住在哪裡，吐魯番西三百里」，而原本歌詞是〈阿拉木汗住在哪裡，吐魯番西三百六〉，這一唱就少唱了六十里路。王洛賓解釋說這歌詞本身可是有道理的，實際上是一百八十公里也就是三百六十里，而吐魯番西邊三百六十里正是烏魯木齊所在。王洛賓對民歌的再創作，不僅秉持歌曲旋律盡量忠於原作的原則，即使是歌詞也都是根據實時有所斟酌再三，正如他細膩如絲的心。

　　〈阿拉木汗〉歌詞：

　　阿拉木汗什麼樣　身段不肥也不瘦
　　她的眉毛像彎月　她的身腰像綿柳
　　她的小嘴很多情　眼睛使你能發抖
　　阿拉木汗什麼樣　身段不肥也不瘦
　　阿拉木汗什麼樣　身段不肥也不瘦
　　阿拉木汗住在哪裡　吐魯番西三百六
　　為她黑夜沒瞌睡　為她白天常咳嗽
　　為她冒著風和雪　為她鞋底常跑透
　　阿拉木汗住在哪裡　吐魯番西三百六
　　阿拉木汗住在哪裡　吐魯番西三百六

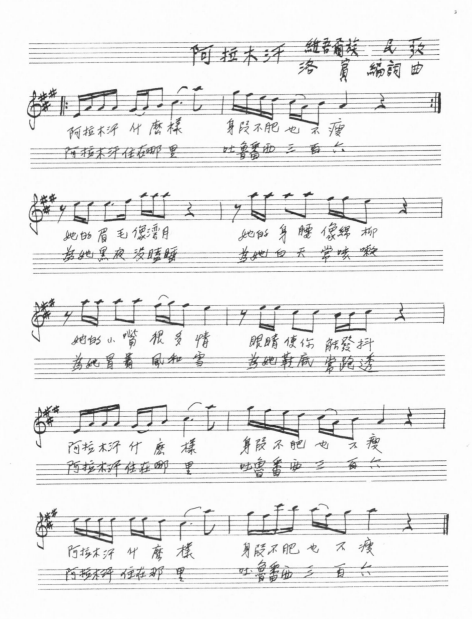

舞上世界音樂舞台的愛情民歌──〈半個月亮爬上來〉

一九三九年春天，王洛賓隨西寧「青海抗戰劇團」前往河西走廊表演，在巡迴演出的節目上，劇團除編排抗日內容的短劇，也會安排農民們喜歡的鄉土民歌穿插其中，增加宣傳效果。在河西走廊，他結識了不少來自新疆的維吾爾族人，從他們那裡蒐集了很多新疆民歌，也發掘出許多新的民歌元素。有一天，他意外聽到一位維吾爾族藝人在唱一首流傳於新疆喀什地區的維吾爾族民間舞曲〈依拉拉，沙依格〉。這是一首古老的舞曲，王洛賓聽出曲譜有著不同於以往的結構和節奏，於是做了詳細的紀錄和筆記。回到劇團，他很快就依照〈依拉拉，沙依格〉的旋律填上抗日內容的歌詞，交給劇團試唱，作為一個特別節目演出。

但是夥伴們向王洛賓反映，每每唱到「沙依格」這句歌詞時，總感覺很拗口不順暢，經過王洛賓反覆觀察聽聞分析，終於發現問題所在。原來「沙依格」與「殺一個」發音相似，而當時日本侵略中國，到處燒殺搶掠，所以，演員在唱「沙依格」時很容易聯想到日本鬼子的刺刀，表演者和聽眾都會感覺不舒服。對一生最愛和平、最想爭取和平的王洛賓來說，完全可以理解，於是心裡思索著要把這歌詞改一改。

劇團結束河西走廊巡迴演出回到西寧後，王洛賓便立即著手整理從河西走廊帶回來的民歌素材，尤其是將舞曲〈依拉拉，沙依

格〉重新再做一次完整的改編。當時，王洛賓和抗戰劇團的演員們住在西寧北大街的一座獨家小院裡，院子裡有一棵枝葉茂密的大槐樹，一天傍晚天氣清朗，王洛賓坐在槐樹下琢磨著那「依拉拉，沙依格」。它原本歌詞的含意是「嘩啦啦，下雨了，姑娘穿上寬鬆的花綢做的裙子跳舞旋轉，伊拉拉漂亮的綢子」，歌詞中的原維吾爾語的「沙依格」是指維吾爾族一種手工織成的窄幅花綢子，「依拉拉」則是歌詞的襯語助詞，沒有什麼特別含義。

這時，王洛賓不經意抬起頭來，正好看到半個月亮從東方慢慢升起，只見皎潔的月光透過小樓紗窗、槐樹扶疏的枝葉，在朦朧的夜色裡，更顯得浪漫與美麗。嗯！就是這個光，讓王洛賓靈光一閃有了靈感！他拿起紙筆，就在這個夜裡完成了這首全新創作的〈半個月亮爬上來〉。這可說是王洛賓的全新改編創作，不過曾經有很長一段時間〈半個月亮爬上來〉被誤以為是一首青海民歌，王洛賓也曾為此解釋，因為當時有很多作品都是在西寧改編和創作的，所以會被誤解成是青海民歌，而〈半個月亮爬上來〉就是其中一個典型的例子。

王洛賓曾在接受訪問時提到〈半個月亮爬上來〉的改編過程，他說：「〈半個月亮爬上來〉原素材為南疆舞曲〈依拉拉，沙依格〉，原曲節奏較快，每句唱詞之後，都唱句『沙依格』。當時因反覆唱『沙依格』，表達過於單調，還易受誤解，我就把它改為

『爬上來』，將生動的快板改為抒情的緩板。」由於原本的〈依拉拉，沙依格〉歌詞過於鬆散，缺乏邏輯性，所以王洛賓在原有的曲譜基礎上，重新創作兩段歌詞，以他所處的氛圍與環境去改寫，婉約輕柔地述說愛情的主題，並且在旋律上改編成抒情緩板，增添了歐洲西班牙式的浪漫抒情風格。

曾接受西洋古典音樂洗禮的王洛賓，在民歌改編過程中，也將其中部分元素加入，讓原始民歌在粗獷豪放中見細膩，純樸雅致融合，讓旋律高度藝術化。〈半個月亮爬上來〉經過王洛賓重新改編後，保留了新疆維吾爾族民歌的質樸無華，也體現出高超的音樂藝術創作技巧，足見王洛賓對新疆少數民族民歌的認識，與改編創作技巧都更上層樓。這首充滿維吾爾族風情的愛情民歌也在一九九三年六月，與〈在那遙遠的地方〉同時被中華民族文化促進會評為《二十世紀華人音樂經典》，走上世界音樂藝術舞台，在世界音樂藝術史冊留名。

〈半個月亮爬上來〉這首歌曲不僅傳唱於世界的音樂藝術舞台，也活躍於商業娛樂流行音樂，香港藝人莫文蔚就對〈半個月亮爬上來〉極有興趣，並且以歌劇的演唱方式來演繹這首歌曲，推出一張專輯，這也更肯定了王洛賓在中國近代音樂史上的重要地位。

〈半個月亮爬上來〉歌詞：

半個月亮爬上來 依拉拉

爬上來 照在我的姑娘梳妝台

依拉拉 梳妝台

請你把那紗窗快打開

依拉拉 快打開

依拉拉 快打開

再把你的葡萄摘一朵

輕輕的扔下來

半個月亮爬上來 依拉拉

爬上來 照在我的樓前長春槐

依拉拉 長春槐

你想吃那葡萄莫徘徊

依拉拉 莫徘徊

依拉拉 莫徘徊

等那樹葉落了再出來

依拉拉 長春槐

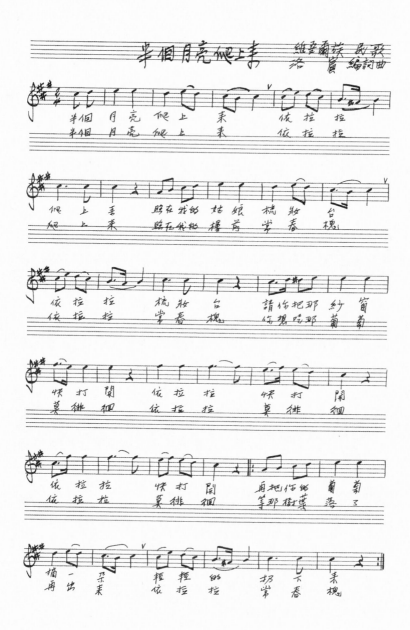

跨語言地域時代的不朽經典——〈在那遙遠的地方〉

　　〈在那遙遠的地方〉是王洛賓根據民謠〈哈依路亞：羊群裡躺著你想念的人〉的改編創作，曲調源於哈薩克族民歌，是世界傳唱最廣的華人歌曲之一，也是王洛賓所有創作歌曲藝術評價最高的一首歌曲，被讚為「藝術裡的珍品、皇冠上的明珠」。

　　〈在那遙遠的地方〉這首五小節、八度音域的民歌，王洛賓寫於一九四〇年代初期。這首名聞全球的歌曲背後還有著一段美麗的故事，而故事主角就是王洛賓。當時王洛賓在青海當音樂老師，受長官指示接待由導演鄭傑禮所率領的電影工作團隊，協助拍攝電影紀錄片《民族萬歲》。記得時間正好接近農曆六月六日，那是蒙古族和回族祭海的日子，每逢六月六日這天，族人都會聚集在青海湖東北方的三角城，沿著海岸，朝向海面磕頭，鄭導演希望就利用這個機會拍攝一些草原牧羊的鏡頭。

　　三角城有位藏族千戶長，他有三個女兒，其中三女兒卓瑪長得很漂亮，有雙烏溜溜的大眼睛，綁著烏黑的長辮子，她常穿著金絲鑲邊的彩色藏裙，就如同山中鮮花般的花仙子，藏族「卓瑪」這名字就是女神的意思。由於卓瑪長得很像當時上海一位歌手于莉莉，所以，鄭導演就選上這位三姑娘飾演電影中牧羊女這個角色，並且請王洛賓協助拍攝，騎著馬幫著趕羊。王洛賓於是穿上藏袍，跟著卓瑪趕羊群，在電影世界裡過了三天牧羊人生活。

　　藏族人放羊有一定的方式。因為草原太廣闊，通常往同一方向前進時，前面羊群吃草尖，中間羊群吃草間，後面羊群就得吃草根了，所以若是放羊四小時，牧羊者必須在一定時間順時針方向做移動，最後回到原地，才能讓羊群充分吃到營養。王洛賓在導演的安排下騎著馬往前趕，卓瑪姑娘便圍著羊群騎馬飛跑，兩小無猜般地在草原上奔馳著。當時王洛賓才二十多歲，年輕好玩，拿著馬鞭就往卓瑪所騎的馬屁股抽了一鞭，卓瑪的馬立即跳了起來，還好卓瑪騎術高超沒有摔下馬來，臉上雖然生氣卻又略帶高興的表情，可讓王洛賓摸不著頭腦，在內心疑猜。後來，卓瑪騎著馬來到王洛賓身後，冷不防地在王洛賓脊背上抽了一鞭子，報復王洛賓之前的惡作劇。在黃昏彩霞映照下，卓瑪這位美麗、俏皮、開朗、奔放的藏族姑娘，在他身上留下了永生難忘的一鞭。

　　電影拍攝了兩天，晚上也在草原上放映電影讓族人觀賞。由於每場都有一、兩千名蒙族、藏族人一起觀賞，所以在後面的人就會騎在馬上面觀賞，王洛賓和卓瑪兩人一起拍了兩天電影，也培養不錯的感情，於是連著兩個晚上一起騎在馬上看電影。這時，就有好事者問王洛賓：「王先生，您倆一個馬上怎麼看電影呢？」王洛賓不知怎麼回答，只能請對方自己想想看那該怎麼看電影呢？

　　可以想見那氣氛隱藏著些許的曖昧，但是草原兒女一向都是熱情豪邁的，而充滿音樂細胞的王洛賓更是感情滿盈的。完成電影的

拍攝工作後，電影團隊和王洛賓準備回西寧，卓瑪和千戶長父親騎馬前來送行，王洛賓回頭看到卓瑪美麗的身影漸行漸遠，但是在他心裡已經烙下一幅美麗的風景和情愫，並幻化成詞曲，便譜寫下這首全球傳唱的〈在那遙遠的地方〉。

這首歌傳唱了七十多年，有許多版本，甚至在傳唱過程中將歌詞做了修改，王洛賓舉例說：原本歌詞是「他拿著皮鞭，不斷地輕輕打在我的身上」，而在台灣長大的人傳唱的變成「我願他拿著細細的皮鞭」。王洛賓曾和香港朋友提到，如果真喜歡那姑娘，就不用考慮那鞭子有多粗、有多細了。曾有人說這首歌的感情很真實，也有人寫文章說這一鞭子打出了一首歌，這條鞭成為歌曲傳神、表情重要的道具與愛情信物，含蓄歌詞中卻留下無限想像空間。聽著王洛賓述說自己創作這歌曲的故事時，真的可以理解王洛賓那當時的感情就是很真實。

〈在那遙遠的地方〉旋律優美，王洛賓也將這旋律用在音樂劇《沙漠之歌》中，不過，許多人總是把這首歌及〈半個月亮爬上來〉等王洛賓其他作品歸類為「新疆民歌」或「青海民歌」，但事實上這些都是王洛賓的創作歌曲。一九八八年，中國《歌曲》雜誌用五線譜形式發表〈在那遙遠的地方〉，並掛上作詞作曲者王洛賓，確認為其作品的事實。而青海人民為感謝王洛賓寫下這首流行全球的的作品，讓青海這僻遠地區廣為人知，還邀請他前往西寧一

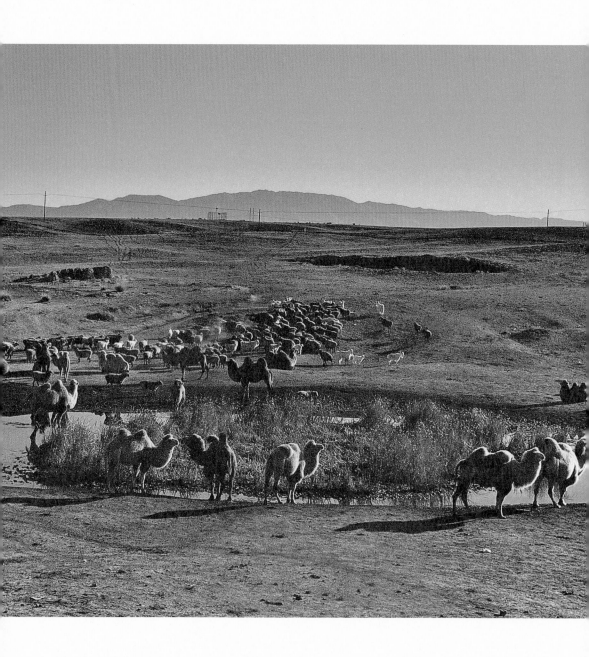

起共度春節。

〈在那遙遠的地方〉不僅傳入中原地區，更是遠播全球。一九五〇年代，世界知名美國黑人歌唱家保羅・羅伯森將這首歌翻譯成英文在上海演出；一九九四年，聯合國教科文組織頒發「東西方文化交流特殊貢獻獎」給王洛賓，更將〈在那遙遠的地方〉這首歌編入巴黎音樂學院的教材；一九九八年，在台北舉行的「跨世紀之聲音樂會」，美國爵士天后戴安娜・羅斯、世界三大男高音卡列拉斯、多明哥也都選擇這首歌曲作為壓軸曲目。這首歌不僅受到古典聲樂家青睞，更是華人歌手喜愛演繹的華人歌曲之一。甚至在二〇〇七年，中國第一顆探月衛星嫦娥一號中，也特別選用這首歌曲搭載。足見〈在那遙遠的地方〉已經成為跨越語言、地域和時代的不朽經典。

〈在那遙遠的地方〉歌詞：

在那遙遠的地方　有位好姑娘

人們走過了她的帳房　都要回頭留戀地張望

她那粉紅的笑臉　好像紅太陽

她那動人美麗的眼睛　好像晚上明媚的月亮

我願流浪在草原　給她去放羊

每天看著那粉紅的小臉　和那美麗金邊的衣裳

我願做一隻小羊　跟在她身旁

我願每天她拿著皮鞭　不斷輕輕打在我的身上

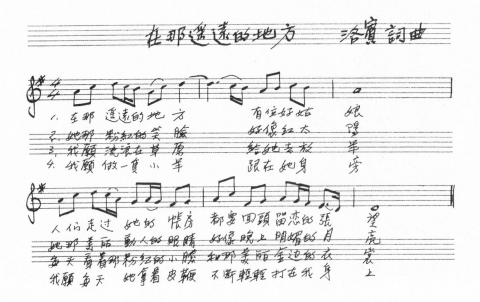

重新召喚駱駝客的熱情能量──〈哪裡來的駱駝隊〉

王洛賓所整理的民歌，其實富含流行音樂的形式與元素，所以很容易就讓聽眾接受。除了旋律容易記憶，從歌詞的撰寫也可以感受到王洛賓的文學造詣，他注重歌詞平仄對稱，既有古典詩歌的格律，但也有著新詩文學的自由形式，將邊疆的民謠旋律配上漢語歌詞，讓更多人接受西北民謠的美以及中國文學的文字意境，正因為如此，王洛賓的作品才能成為經典，廣為流傳。

〈哪裡來的駱駝隊〉這首歌已經傳唱百來年，原來的歌名叫〈哪裡來的駱駝客〉。王洛賓第一次接觸到這首歌是在一九三〇年代，當時是在北京一個晚會上，他看到三個維吾爾族人坐在舞台上，邊彈邊唱，雖然聽不懂歌詞，不清楚內容在唱什麼，卻對旋律卻留下很深的印象，於是記住了這個旋律。一九四九年王洛賓來到新疆，在哈密再度聽到這熟悉的旋律，後來向族人請教切磋，原來這就是在古絲路上，駱駝商隊傳唱的歌曲。哈密是新疆的東大門，歷史上有名的駱駝商隊聚落，因此哈密流傳著許多「拉駱駝」的小調，而這首歌原本就是駱駝商隊傳唱的歌曲。

再度聽到熟悉的旋律，王洛賓從當地取得更多這首曲調的故事和資料，有了靈感開始進行改編與整理，但卻也發現，在哈密流傳這麼多〈拉駱駝〉小調，但是歌詞內容總是描寫著許多悲苦，隱含著怨氣，難道拉駱駝真有這麼辛苦嗎？事實上確實是如此。

　　絲路古道從西安、河西走廊到新疆，翻越帕米爾高原後，貫穿烏茲別克、土耳其等中亞大陸各國，繼續延伸到歐洲各國，路途遙遠，沿路環境複雜、氣候險惡，來往其中的商客總是身處在一個不安全的狀態，隨時都有被劫財奪命的危險，更別提以拉駱駝維生的駱駝客，更是經常處在恐慌之中。他們經年在外，在荒漠裡連走數日，內心孤寂可想而知，好不容易出現個小店，看到駱駝、聽到人聲都會特別興奮。但內心長時間累積的恐懼辛苦卻都在〈拉駱駝〉小調裡吐露出來。例如「哪裡來的駱駝客？馬沙來的駱駝客。駱駝馱的是啥東西？駱駝馱的是姜皮子。姜皮子花椒啥價錢？三兩三錢三分三。門上掛的是啥東西？門上掛的是破鞋。有錢的老爺炕上坐，沒錢的小子地上坐。」（註）就是當時常在哈密常被哼唱的駱駝調之一。

　　哈密的駱駝小調內容多是悲苦的詞句，聽在王洛賓心裡感覺很難受，他天生就具備著強大的正能量，總認為幸福很美，痛苦的生活更美，他總是能在辛苦的環境中尋求美好。因此，王洛賓捨棄原來小調大部分歌詞，而保留下來的「哪裡來的駱駝客」這句歌詞則修改為「哪裡來的駱駝隊」，因為他推測當時從西安到阿拉伯，或從洛陽到地中海，這段漫長的絲綢之路，駱駝隊的成員應該不只是一個民族的成員，應該是由各民族所組成的駱駝隊成員，至少包括維吾爾族、哈薩克族、蒙古族及漢族這四個民族。

這首歌雖然很短，但仔細品味推敲，會發現歌詞中包含了三個民族語言，如第一句裡的「哎亞里美」是維吾爾族語，也是哈薩克族語，是指外鄉、異鄉、陌生的地方，而「夏里洪巴蕊」則是蒙古話，蒙古很多民歌裡都以「夏里洪巴蕊」作為襯語助詞。王洛賓將歌詞與曲調重新整理改寫，將歌名改成〈哪裡來的駱駝隊〉，在一九四〇、五〇年代的大西北非常流行。

　　此外，〈哪裡來的駱駝隊〉的第三段歌詞，王洛賓將這駱駝隊伍想像成一支地質探勘的駱駝隊，也因為這段歌詞，這首〈哪裡來的駱駝隊〉在一九九三年被選為〈中國地質隊員之歌〉，地質隊員還送了一塊他們所採集上億年的化石標本給王洛賓作紀念。王洛賓將這塊標本拿在手中，時光隧道將他拉回到一九四九年在哈密採集這首駱駝客原調重新整理改編，演出夥伴表演歌唱的情景。歲月荏苒，但音樂的力量並不因為時間增長而被遺忘，甚至更為有力，深入人心，這也是王洛賓被尊稱為西北歌王的價值所在。

　　改編後的〈哪裡來的駱駝隊〉顯得輕明歡快，還有些小孩兒調皮玩耍的有趣音調，駱駝調不再只有悲苦、怨嘆，反而變得更有力量、更熱情，千百年來，伴隨著絲路古道悠揚的駝鈴，總有駱駝客的歌聲在大漠中迴盪。

註：
參考資料王洛賓與《哪裡來的駱駝隊》新疆哲學社會科學網──稿源：《環球人文地理》2011 年第 9 期，作者：丁燕，責編：王旭送

〈哪裡來的駱駝隊〉歌詞：

哪裡來的駱駝隊　哎亞里美　哎亞里美

哈密來的駱駝隊呀　夏里洪巴蕊

哈密來的駱駝隊　夏里洪巴蕊

天山大雁長空叫　哎亞里美　哎亞里美

沙漠腳印一對對呀　夏里洪巴蕊

沙漠腳印一對對　夏里洪巴蕊

駱駝馱的勘探隊　哎亞里美　哎亞里美

駱駝馱的清涼的水呀　夏里洪巴蕊

駱駝馱的清涼的水　夏里洪巴蕊

勘探姑娘高聲唱　哎亞里美　哎亞里美

再不叫沙漠打瞌睡呀　夏里洪巴蕊

再不叫沙漠打瞌睡　夏里洪巴蕊

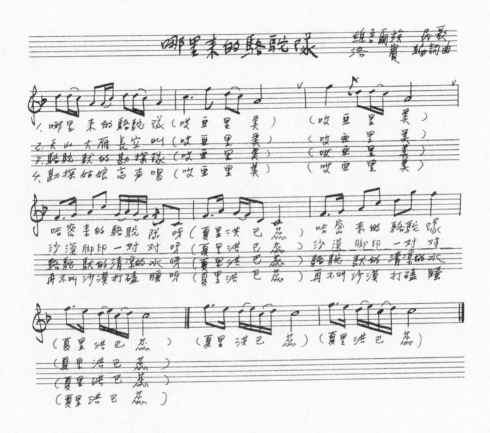

男女眉目傳情的情歌——
〈黑眉毛〉

　　〈黑眉毛〉是王洛賓在一九四一年改編自新疆烏茲別克的民歌，烏茲別克民族個性豪邁，同樣的特質也體現在他們的民歌裡，而烏茲別克與維吾爾族的女性都喜歡描眉，在古波斯產有一種植物，將植物葉子取下用石頭搗碎，可以將這葉汁拿來描出又黑又粗的眉毛，這兩個民族的女性經常會拿這葉汁來畫眉，而且還會將兩道眉連結成一道眉，成為一種特色，所以，就出現了這樣一首民歌；有些民歌歌詞裡還寫著「美麗的眉毛會說話」，當時，在漢族習慣裡面，還沒有用眉毛說話來做形容，王洛賓覺得很有意思，也很可愛。

　　在這首民歌裡，王洛賓依照他改編歌曲的習慣，還是保留了原調的民族語言作為襯語助詞，歌詞裡的「外

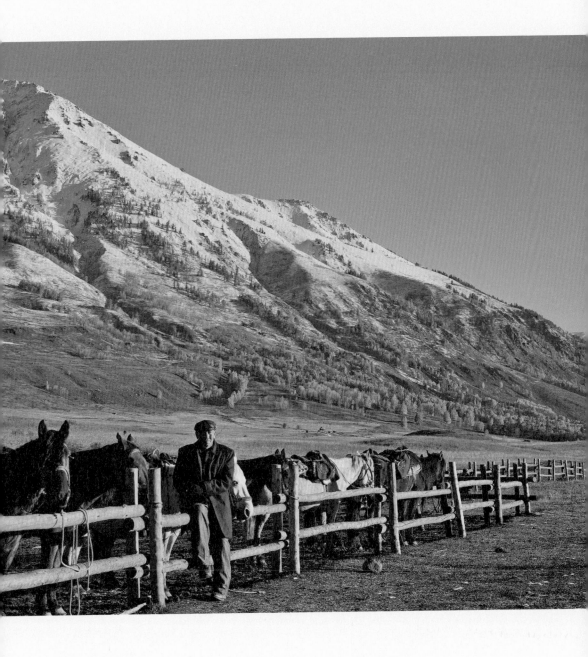

大代」就是種語助詞，就如同漢語裡的「唉喲喲」，「依得呀得喂」的「喂」的意思。

〈黑眉毛〉歌詞：

你的黑眉毛遠近都出了名哎

給你的紅蘋果好好的藏在懷中

你的歌聲記在我心上　外大代

你的花手巾包藏著我的愛情

你的花手巾包藏著我的愛情

你的黑眉毛像彎月掛在天邊哎

像你這白牡丹會不會長在花園

如果你長在美麗的花園　外大代

園丁們會不會定出了花的價錢

園丁們會不會定出了花的價錢

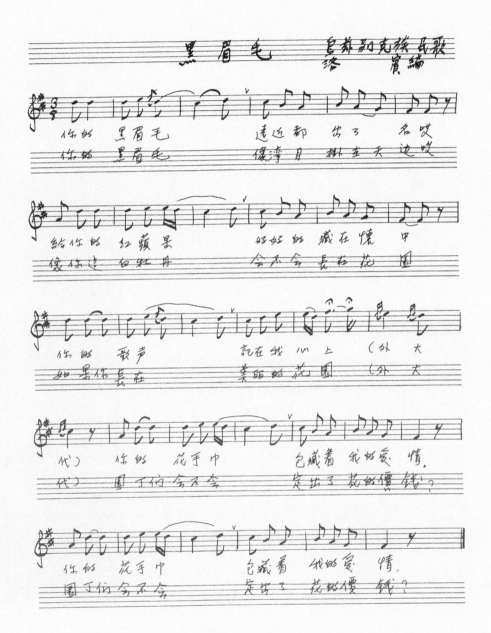

黑眉毛

乌孜别克族民歌
塔宾 编

你的 黑眉毛　　　远近 都 出了 名哎
你的 黑眉毛　　　像湾月 挂在天 边哎

给你的 红苹果　　好好的 藏在怀 中
像你这 白牡丹　　会不会 长在花 园

你的 歌声　　　记在我 心上 （外 大
如果你 长在　　美丽的 花园 （外 天

代） 你的 花手中　　包藏着 我的爱 情.
代） 园丁们 会不会　　定出了 花的价钱?

你的 花手中　　包藏着 我的爱 情.
园丁们会不会　　定出了 花的价 钱?

117

淒美優雅的俄羅斯愛情故事──
〈在銀色的月光下〉

　　一九四九年，王洛賓在新疆軍區出任文藝科長，結識許多少數民族朋友，常在一起喝酒唱歌，也藉此蒐集民歌資料。有一次，他聽了一位塔塔爾族青年歌手的演唱，當下就做了記錄，回去後馬上進行改編，並將歌名取作〈在銀色的月光下〉。這首歌曲調優美，有意境，歌詞表現出新疆青年對純淨愛情的嚮往和無限的悵惘，透過編曲和各種樂器的演奏交織，完美詮釋了永恆愛情的美麗與哀愁。

　　王洛賓編寫的〈在銀色月光下〉，內容主要是描寫一位年輕俊美的新疆青年，騎著馬去尋找他心愛的姑娘，皇天不負苦心人，終於讓他找到了，沒想到他心所愛的姑娘正在教堂裡舉行婚禮，青年飛奔到教堂去。但是他深愛著這個女孩，不希望因為他的出現而擾亂了婚禮的進行，於是悄悄地躲在教堂旁不讓心愛的人看見，卻不知新娘早已經透過教堂窗戶看見這青年的馬。新娘臉上透著驚慌眼神，手中拿著

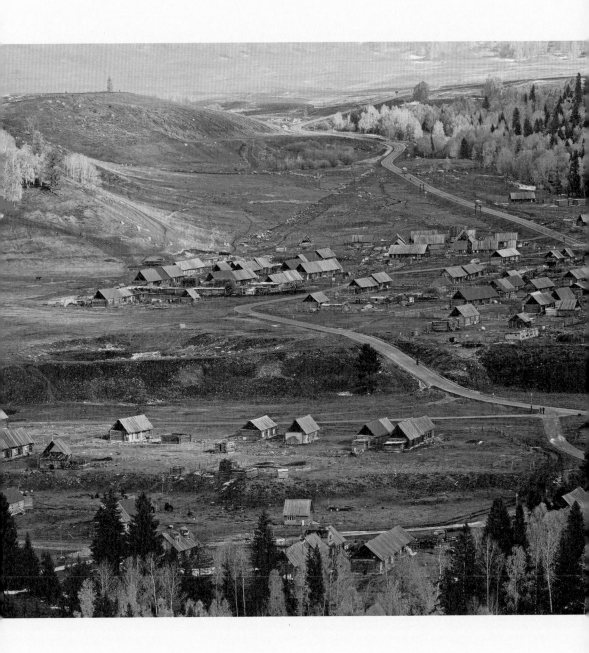

蠟燭，手中燭光搖晃，燭淚滴在白色衣裙上。青年見到了心愛的女人站在經壇旁，雖然傷心也只能給予祝福，於是拍拍他的馬，跟馬說飛吧，飛吧我的馬，飛得越快越好、越遠越好，擺脫這人世間的滄桑。

這故事唯美而充滿了意境，所以在王洛賓最初的原版第三段歌詞是：「飛吧飛吧我的馬，箭一樣的飛翔，飛向無極宇宙，擺脫人世滄桑」，但是後來流傳的版本卻是「我騎在馬上，箭一樣的飛翔，飛呀飛呀我的馬，朝著她去的方向」。據說，這是因為原版歌詞和有違當地的宗教信仰，所以被改過了。這件事情讓王洛賓覺得有些遺憾，他覺得這樣的一個人找著他曾失去的愛人，卻無法因為找著而有一個完美的結局，這意境很好、很美。每回說起這個，他依然覺得「還是原來的好」。再說，故事男主角雖然多情，但面對心愛的姑娘變心嫁作他人婦，卻能灑脫放下，向無極的宇宙飛去，積極面對人生。原版歌詞的內容，也反映了王洛賓對愛情、對人生陷入困境時，以更豁達的心去面對的人生觀。王洛賓曾經與一位男學生討論過這首歌詞背後的故事，學生說不如乾脆掏出槍來砰砰兩槍將這兩人幹掉算了？王洛賓笑笑說那故事就不美了，又何必唱這首歌呢。

關於〈在銀色的月光下〉還有個小插曲。這首曲子原是王洛賓從塔塔爾族的歌手那裡聽來的，所以在歌曲完成後，就冠上塔塔爾

族民歌。後來幾經考證發現，這首歌是來自俄羅斯族的民歌。散居在新疆、蒙古一帶的塔塔爾族，靠近中亞與俄羅斯，他們的音樂，的確充滿鮮明的中亞細亞風格，旋律熱情、流動，充滿舞蹈性，也很富於幻想性與神祕感。王洛賓本想改正，但是當時這首歌已經在全國傳唱開了，加上後來他再度入獄，也就沒再去更正這個失誤，直到在他去世前，才為〈在銀色的月光下〉正名為俄羅斯族民歌。

〈在銀色的月光下〉歌詞：

在那金色沙灘上　　灑著銀白月光
尋找往事踪影　　往事踪影迷茫
尋找往事踪影　　往事踪影迷茫
往事踪影已迷茫　　猶如幻夢一場
背棄我的姑娘　　你在何處躲藏
背棄我的姑娘　　你在何處躲藏
找到山中老教堂　　人們正在歌唱
背棄我的姑娘　　正擠在經壇旁
背棄我的姑娘　　正擠在經壇旁
當她看到我的馬　　眼睛那樣驚惶
手中燭火搖晃　　燭淚滴在裙上
手中燭火搖晃　　燭淚滴在裙上
飛吧飛吧我的馬　　箭一樣的飛翔
飛向無極宇宙　　擺脫人世滄桑
飛向無極宇宙　　擺脫人世滄桑

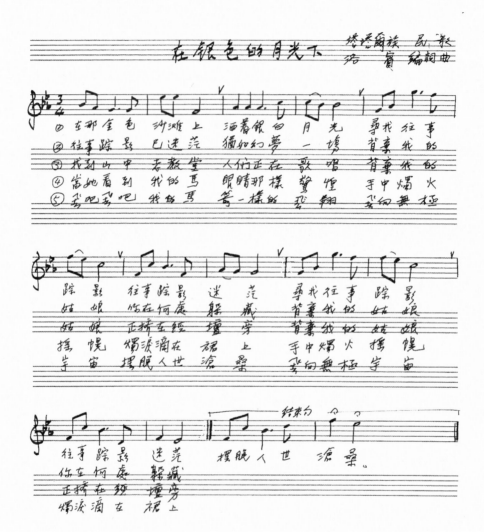

一幅美麗的風景畫 ──〈黃昏裡的炊煙〉

　　哈薩克民族是中亞西亞區域一支很龐大的民族，一半分布在中國新疆，另一半則在蘇聯。王洛賓在新疆接觸了許多哈薩克歌手，也接觸過來自蘇聯的哈薩克族歌手，長達將近半個多世紀，他充分了解哈薩克族民歌的發展，雖然被分成兩個國家，但是他們在文學與音樂，尤其是民歌部分的表現與傳承，是完全相同的。

　　一九三八至一九三九年期間，有個新疆哈薩克部落來到青海，王洛賓因此接觸到哈薩克民謠的第一首民歌〈黃昏裡的炊煙〉。王洛賓聽完這首民歌，發現從歌詞裡就能了解他們天生就是個樂觀快樂的民族，他立刻記下旋律，請朋友幫忙翻譯歌詞內容，進行資料整理。

　　歌曲內容描述哈薩克民族的生活情形，這個遊牧民族每天都在旅行，每天都在尋找朋友，靠著炊煙尋找肥沃豐富的水草，因為那是他們可以窩居之處，可以寄託的地方，因為有炊煙的地方，就會有廣闊草原，可以放牧。想像在廣大草原上，趕著羊群放牧，小羊追著羊媽媽四處跑著，是一種開闊、歡樂和溫馨的畫面。

　　從歌曲的最後一段：「疲倦的高興的老馬望著那炊煙，炊煙底下一片廣大無邊的草灘，哈依啦啦依路亞」，可看出哈薩克族人將他們的心情寄託在老馬的歌詞上，實際上，是哈薩克族人疲倦了，但是看到炊煙升起，心情也隨之好轉，因為有炊煙的地方就會有豐

富的水草。

　　聽完這首歌，我們很容易就能了解哈薩克這民族的各種生活習慣，王洛賓說尤其是他們搬家時的心情，一個部落每到黃昏時就開始尋找炊煙，尋找他們的落腳處，雖然只是一首民謠，卻是一幅很美的風景畫，而這畫的內容就是哈薩克人的生活習慣。

　　〈黃昏裡的炊煙〉歌詞：

遙遠的美麗的帳房圍繞著炊煙

馬蹄格達地踏著石子高興地向前

哈依拉拉依路亞

黃昏的美麗的太陽掛在了天邊

今天夜晚裡將要找到我們的同伴

哈依拉拉依路亞

饑餓的美麗的羊羔追逐著母羊

小孩喊著那油餅麥茶烤肉鮮奶

哈依拉拉依路亞

疲倦的高興的老馬望著那炊煙

炊煙底下一片廣大無邊的草灘

哈依拉拉依路亞

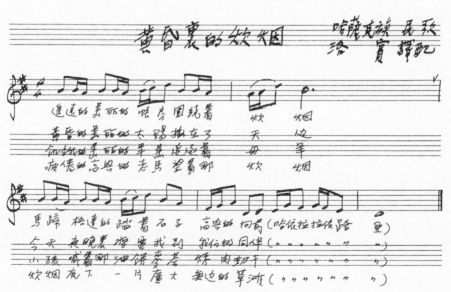

俏皮可愛的追求情愛民歌——〈小白鹿〉

　　哈薩克民族可以說是個唱歌的民族，他們的民謠曲風非常豐富，像〈黃昏的裡炊煙〉就是很原始的哈薩克民歌。這個唱歌的民族，總有新的歌曲不斷地出現，在旋律與節奏上都更加豐富。一九五〇年代，王洛賓再度蒐集了哈薩克新的民謠作品，〈小白鹿〉就是這時期所蒐集的哈薩克民歌，一九五三年整理改編後發表。

　　哈薩克族的民謠喜歡利用動物來形容姑娘的美麗，而且比喻特別多，例如「小白鹿」就是形容美麗的哈薩克姑娘經常用的語詞，此外，還有小羊羔、梅花鹿等等都是，這是哈薩克民謠的特別之處。在哈薩克若是用小鹿、小白鹿來形容一位姑娘，這姑娘會很高興，因為哈薩克姑娘大多喜歡小鹿。在當地，小鹿的豢養都是由姑娘們負責，所以，在哈薩克族游牧地域，經常可以看到哈薩克姑娘抱著小鹿一塊兒遊戲，一起長大，非常可愛。

　　王洛賓覺得〈小白鹿〉這首民謠很有意思，歌詞裡都已經將小鹿比喻成姑娘，卻又問小白鹿的帳房在哪兒以及小白鹿的名字，也就是藉著問小白鹿來問姑娘的名字和所住的地方，王洛賓覺得這是很美的文字，除了真切地傳達出哈薩克男子面對心愛女子時內心的靦腆情緒，而且用委婉可愛的引喻來表現愛慕與追求的畫面。

〈小白鹿〉歌詞：

我走遍世上的草原哎　　啊哈吼

從來也沒什麼能把我留住

從來我沒有停過腳步

今天我走到小河邊　　啊吼

幸福的河邊你　正在草灘上

輕快地邁著腳步

好像俊俏的小白鹿

小白鹿的帳房搭在何處

小白鹿的名字怎樣稱呼

天上的浮雲喜歡在這裡盤旋

我的心愛上小白鹿

我喜歡這裡的草原哎　　啊哈吼

淺紅的花朵　淡淡的藍天

彎彎的河水圍繞炊煙

我喜歡這裡的晨風　　啊吼

幸福的風

小白鹿迎著那晨風自在輕盈

頭上的輕紗隨風飄動

小白鹿的帳房搭在何處

小白鹿的名字怎樣稱呼

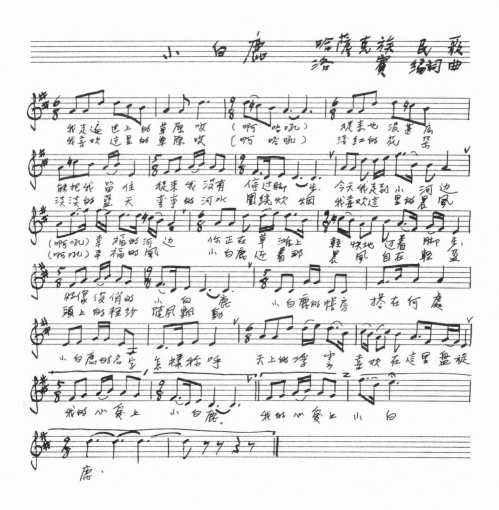

從異國戀曲轉化成振奮人心的戰歌——
〈都達爾和瑪麗亞〉

　　一九三九年，王洛賓在青海西寧「崑崙回民中學」當音樂教師，偶然機會中，他聽聞說有一支從新疆過來的哈薩克部落為能在當地安居樂業，要派代表到西寧與當時的青海省政府商議歸順事宜，同時還有擅長彈琴唱歌的歌手阿肯會同行。這消息讓熱中酷愛蒐集新疆民歌的王洛賓非常雀躍興奮，他希望能藉此機會向這些哈薩克族歌手學習並記錄他們這民族的民歌。於是王洛賓去找當時的省主席馬步芳，徵求他的同意後，王洛賓請了一位在西寧經商的維吾爾族朋友當翻譯，邀請哈薩克歌手在西寧的湟中公園演唱三天，〈都達爾和瑪利亞〉就是在這時候所記錄下來的其中一首歌曲。

　　哈薩克人在中國主要居住在新疆的北疆地區，另外，在北疆還有另外一個民族，那就是俄羅斯人，俄羅斯人其實極為多才多藝，擁有各種專業人才，包括木匠、鐵匠、放牧人，也有學者與歌手，哈薩克與俄羅斯人兩族人有時也會互通有無，過著共同生活，兩個不同民族的男女甚至會相戀通婚，所以才會流傳出〈都達爾與瑪利亞〉這首民歌。

　　〈都達爾和瑪麗亞〉是流傳在中亞草原上的一支哈薩克民歌。歌曲描寫在俄國沙皇統治時期，軍隊四處征戰，後來便侵占哈薩克草原，部分俄羅斯人也隨之遷住。俄羅斯姑娘瑪麗亞就在這裡遇見

哈薩克青年都達爾，兩人一見鍾情陷入情海。瑪麗亞長得很漂亮也很會唱歌，都達爾被她美妙的歌聲深深吸引，稱她是〈可愛的玫瑰花〉，而都達爾擅長彈奏樂器「冬不拉」，於是兩人就用歌聲相互傳達情意。

〈都達爾和瑪麗亞〉原本曲調是帶了些悲傷的旋律，這部分王洛賓在編曲和歌詞都作了些修改，整首曲子除了保持原有的優美曲調，還增添些許詼諧，也充分表現出草原牧民的生活氣息。歌曲中除了草原幽谷的美麗景色，也充滿了兩人甜蜜的愛戀，而歌詞裡的「塞地」，是指來自異鄉的意思，「冬不拉」則是新疆的一種彈撥樂器。

這首浪漫情歌在發表後在西北廣為流傳，電影《小城之春》還曾以這首歌曲作為影片的主題歌。不僅如此，在日本入侵中國，中國全面抗日戰爭開始，這首〈都達爾和瑪麗亞〉竟然化身成為鼓勵民心的奮戰歌曲，因為歌詞中的美好景象是每個人所嚮往的，但這美好的時光卻被日本侵略者所破壞，更是激起民眾的

抗日情懷，同時那優美的旋律也撫慰了飽受長年征戰之苦的人民的心，在流離顛沛的生活中帶來些許歡快。

這首作品的原名是〈都達爾和瑪麗亞〉，在經過改編後又有另一個歌名，叫作〈可愛的一朵玫瑰花〉，為什麼又會有這麼個新歌名呢？有個說法據說與中國前任國家領導人江澤民有關，因為江澤民也很喜歡音樂，愛彈鋼琴唱歌，尤其特別喜歡〈都達爾和瑪麗亞〉這首民歌，而他就把這歌曲的第一句歌詞給唱成了歌名。

〈都達爾和瑪麗亞〉歌詞：

可愛的一朵玫瑰花塞地瑪麗亞

可愛的一朵玫瑰花塞地瑪麗亞

那天我從山上打獵騎著馬

正當你在山下歌唱　婉轉入雲霞

歌聲使我迷了路　我從山坡滾下

哎呀呀你的歌聲婉轉如雲霞

強壯的青年哈薩克伊萬都達爾

強壯的青年哈薩克伊萬都達爾

今天晚上請你過河來我家

餵飽你的馬兒帶著你的冬不拉

等那月兒升上來握緊你的琴弦

哎呀呀我倆相依歌唱在樹下

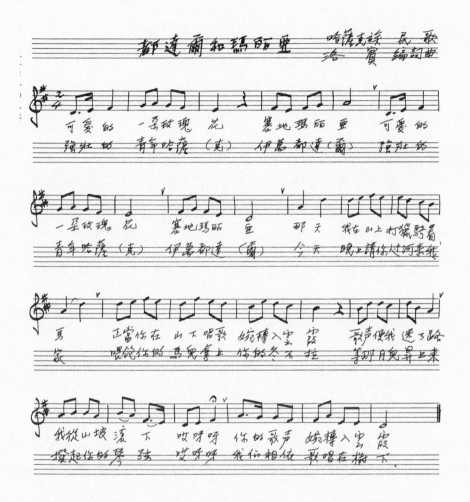

都達爾和瑪麗亞

哈薩克族 民歌
洛賓 編詞曲

可愛的 一朵玫瑰 花 塞地瑪麗亞 可愛的
強壯的 青年哈薩（克）伊萬都達（爾）強壯的

一朵玫瑰 花 塞地瑪麗 亞 那天 我在山上打獵騎着
青年哈薩（克）伊萬都達（爾）今天 晚上請你過河來我

馬 正當你在 山下唱歌 婉轉入雲霞 歌聲使我 迷了路
家 餵飽你的 馬兒帶上 你的冬不拉 等那月兒 昇上來

我從山坡滾 下 哎呀呀 你的歌声 婉轉入雲霞
撥起你的琴 弦 哎呀呀 我们相依 歌唱在樹下

133

讓自己走出自己──〈掀起你的蓋頭來〉

　　這是一支流傳於南疆地區的舞蹈民歌。一九三九年春天，王洛賓隨西寧「青海抗戰劇團」前往河西走廊宣傳表演時，在甘肅酒泉從來自新疆維吾爾族商人那裡，所蒐集記錄一首名叫〈亞裡亞〉的新疆維吾爾族民歌。

　　王洛賓在回憶錄裡提到這首舞曲是來自於南疆農民的一種鄉土遊戲，因為哈薩克族人民信仰伊斯蘭教，除了小女孩，女性出門都要戴上頭紗，即使是在婚禮場合，任何人也不能掀開新娘的頭紗。每到秋天收割季節，當麥子收割便在麥場上打場，農夫們幹活兒累了在麥場上休息的時候，就會玩上掀蓋頭的遊戲。遊戲方式是請一位老爺爺穿上婦女的服裝，蓋上蓋頭，跳舞時如同女子般扭怩作態，另一旁還會有個青年一起唱歌跳舞，最後再將老爺爺的蓋頭掀起來，發現蓋頭下竟然是位白髮老翁，還做出個怪模樣，讓在場幹活兒的農夫們歡樂一下，去除耕作的疲勞，等大家放鬆了心情，再繼續工作。

　　王洛賓回到西寧之後，在西寧崑崙回民中學教音樂，並且成立了青海兒童抗戰劇團，為小朋友們編寫節目，於是就把在甘肅酒泉蒐集到〈亞裡亞〉這首曲子重新改編，加上他所蒐集到歌曲的內容資料，將農夫農閒時的鄉土遊戲的音樂和舞蹈融合，成了小朋友可以邊唱歌邊跳舞的歌舞表演節目。〈掀起你的蓋頭來〉最早發表的

時候，王洛賓為了舞台效果，顛覆了中國娶親時新娘子蓋頭只能掀開一次的傳統習俗，配合四段歌詞內容，搭配舞蹈動作，讓新娘子的蓋頭被掀起四次，因此，每掀起一次蓋頭，都會出現各種不同的舞台效果，深受民眾喜愛。

抗戰時期，有人將王洛賓所編寫的〈在那遙遠的地方〉、〈達坂城的姑娘〉及〈掀起你的蓋頭來〉等多首西北民歌傳唱到重慶後方，這些歌曲立刻受到音樂愛好者的歡迎與喜愛，因此拓展了西北民歌的音樂地域，讓更多人聽見。抗戰勝利後，這些歌曲更是遠播東南亞，甚至全球華人世界，成為膾炙人口的名曲。這都須歸功於王洛賓對這些民歌的用心，是他讓原本只是傳誦於鄉野間的民謠旋律更具藝術性，將語言式的歌詞漢語化後更容易記憶與上口，而易於傳唱。

〈掀起你的蓋頭來〉是一首家喻戶曉，眾人耳熟能詳的歌曲，更是王洛賓後來在各種表演場合必定演出的一首歌曲。也因為這首歌曲，讓王洛賓這一生掀過五次蓋頭，包括獻給母校校慶、廣州、新加坡、澳大利亞及香港等地的音樂會演出。

王洛賓在《王洛賓回憶錄》有聲書裡，將表演時光一一拉回到那表演的年代：

第一次掀蓋頭對王洛賓來說當然印象深刻，那是在王洛賓母校建校八十週年時，校友會為他舉辦的一場作品音樂會，當天，老

中青三代的校友都到齊了，王洛賓見到了很多老同學，氣氛非常熱鬧。音樂會上為了介紹王洛賓這位傑出民謠音樂家，還特別做了些設計，讓王洛賓感到倍受尊榮。王洛賓也在這場音樂作品發表會上努力演出。在表演〈掀起你的蓋頭來〉這首歌時，王洛賓再度發揮創意，讓自己蓋上了紅頭蓋，而都已經當了奶奶的女同學們，也都蓋上了頭蓋頭，隨著音樂圍著王洛賓一起跳舞演出。在場欣賞演出的年輕學弟學妹們全都沉浸在快樂的舞曲中，更期待著掀開蓋頭時能見著美麗的姑娘，萬萬沒想到這蓋頭一掀，竟然是個頭髮花白的老人——王洛賓，瞬時間，會場上一片驚呼，又是一片笑聲，好不熱鬧。

　　一九八九年，王洛賓受廣東省文化廳的邀請前往廣州舉辦音樂會，節目以〈掀起你的蓋頭來〉作為壓軸演出，安排一場婚禮舞曲表演。當時報幕員還特別向觀眾介紹，等會兒就能見到來自新疆最美的新娘，台下的廣東觀眾都興奮地等待著，就在那輕鬆奔放、歡愉喜悅的歌聲中，頭蓋被掀了起來，哪裡曉得這一掀開，卻見這一身鮮紅錦緞包裹的新娘，竟是個臉上蓄著一把白鬍子的老頭！而這場演

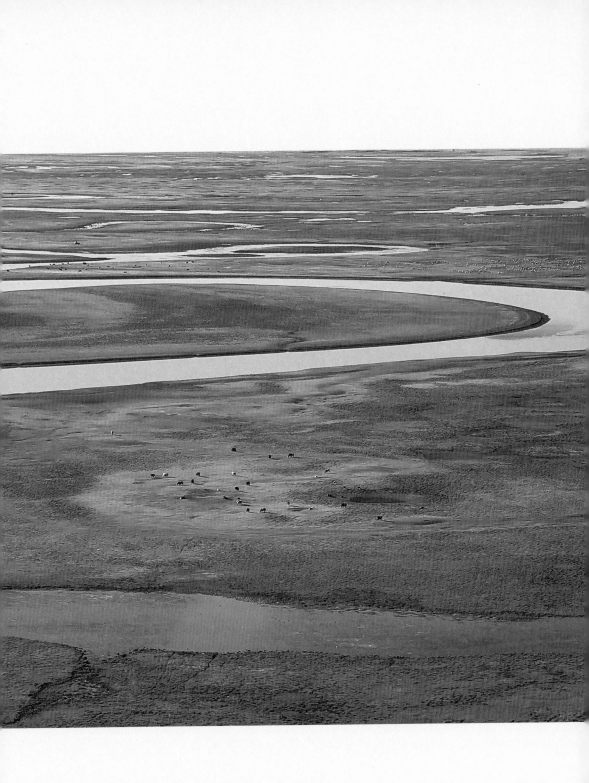

出則是王洛賓在經過所有苦難後，完全獲得自由的第一場演出。

　　一九九二年王洛賓受香港中華文化促進中心邀請，首次在香港舉辦音樂會，當時有四百多名香港知名音樂人參加，〈掀起你的蓋頭來〉仍然是必備的演出曲目，由香港明儀合唱團演唱，而王洛賓就在這場演出再度扮演新娘出場，做了第五次的新娘。在這場音樂會上，王洛賓向在場的觀眾說出：「這首歌是由王洛賓所編寫的，後來失去了自己的名字，而今天，我很幸福，因為我從〈掀起你的蓋頭來〉出來，就等於是自己又從自己的歌裡走了出來，感覺非常幸福。」

　　〈掀起你的蓋頭來〉歌詞：

掀起了你的蓋頭來　讓我來看你的眉毛

你的眉毛細又長啊　好像那樹梢的彎月亮

你的眼睛明又亮啊　好像那秋波一模樣

掀起了你的蓋頭來　讓我來看你的臉兒

你的臉兒紅又圓啊　好像那蘋果到秋天

掀起了你的蓋頭來　讓我來看看你的嘴

你的嘴兒紅又小啊　好像那五月的甜櫻桃

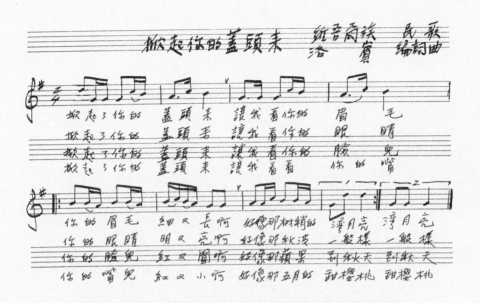

掀起你的蓋頭來　　新疆爾族　　民歌
　　　　　　　　　　洛賓　編詞曲

掀起了你的　蓋頭來　讓我看你的　眉　毛
掀起了你的　蓋頭來　讓我看你的　眼　睛
掀起了你的　蓋頭來　讓我看你的　臉　兒
掀起了你的　蓋頭來　讓我看看　　你的　嘴

你的眉毛　細又長啊　好像那樹梢的　彎月亮　彎月亮
你的眼睛　明又亮啊　好像那秋波　一般樣　一般樣
你的臉兒　紅又圓啊　好像那蘋果　到秋天　到秋天
你的嘴兒　紅又小啊　好像那五月的　甜櫻桃　甜櫻桃

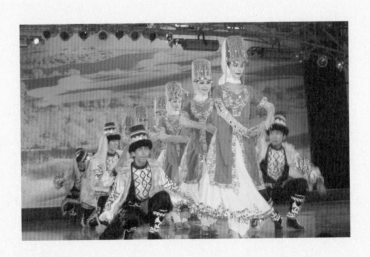

♪ *PART 3*

屬於自己的生活日記

寫歌就像生孩子，其實每一首歌曲，我都喜歡。

——王洛賓

王洛賓一生擁有近千首作品，曾有許多朋友問他創作的靈感從何而來，又如何能夠感動人心？王洛賓在《王洛賓回憶錄》有聲書裡說及，他認為他的創作靈感都是以往曾經經歷事物所有感受的再現，利用音符或是文字，將所遇上的故事做一種描述或是總結。

用音符記錄生活

　　王洛賓其實就是個說故事者。廣告人利用影像、人物、劇情創作出想與閱聽者溝通的廣告，而王洛賓這位音樂人利用音樂將他生活中所遇見、心有所感的想法，訴諸音符、運用文詞化作歌曲，作為紀錄。這是屬於他的生活日記，一本本裡面有著各種喜怒哀樂，是一本有感情的音樂生活詩集。他一生都生活在最基層的人民之中，甚至是最悲苦的高牆裡頭，看盡了人世間許許多多的悲歡離合，也聽取了各種民族鄉野故事，接觸了形形色色與各個不同民族的朋友，如哈薩克的遊吟詩人、六盤山腳下的五朵梅老奶奶、維吾爾族傳承文化的商人、牢獄中相遇的癡情種……，王洛賓都用心去了解、去熟悉，感情豐沛的他在深入了解這些主角人物所處的環境、情感、生活後，總是有所感動，於是為這些主人翁開始創作，為他們歌唱。正因為如此，這些作品成為王洛賓最重要的資產，也累積成他豐富的音樂藝術學養。

　　對王洛賓而言，他的創作就如同在寫日記。每當聽聞或看見一些事情，總是會利用寫歌的方式來記錄代替寫日記。他並非為了發表而創作，而是想把自己的情感真實地記錄下來，尤其是在他第二次離開監獄後，六、七十歲的階段，寫了不少音樂日記，包括〈快樂的送奶員〉、〈我吆著大馬車〉、〈你的熱淚把我手背燙傷〉等歌曲，自始至終都在反映民間小人物的各種現實生活面向，這些都是可敬可佩的人，感情和愛的表現最直接而可貴。儘管作品有許多人在傳唱，但謙虛的王洛賓仍說這些作品自己都不是很滿意，但這位音樂故事傳唱家，已經用他的音樂生活日記影響著中國近代數百、數千萬華人。

歌頌敬業的耆老──〈快樂的送奶員〉

因為生於中國大動亂時代，王洛賓一生在青、壯、老年各有著一般人不曾經歷過的遭遇。青壯時期因為戰亂顛沛流離，之後又無端捲入政治風暴，兩次入獄，和家人聚少離多。一九七五年，王洛賓經過十五漫長的勞動改造後，終於刑滿被釋，出獄後曾短暫在監獄就業隊工作，但是有五年沒有政治使用權利。後來王洛賓寫信給相關部門希望能夠免除五年的政治權剝奪，並能在烏魯木齊安家落戶，部門領導接獲這封書信後，決定答應他的部分請求，讓他回到子女身邊，與次子海星一家同住。

一九七七年，王洛賓來到次子家，與他們一起生活。他的次子育有一個女兒，一家三口。夫妻倆白天上班，所以王洛賓便在家當起保母，負責照顧孫女。兒子家住在一個大坡上，每天早晨都會有位老人家騎著三輪車送牛奶。由於老人家年紀很大了，有時候車子騎不動，就下車用推的慢慢地上坡。這個老人家體力有限，那坡又陡，所以速度快不起來，走得很慢。當時，王洛賓為了讓孫女能早些喝到牛奶，又想到還有很多人等著老先生去送牛奶，於是每天起早到那大坡下面去等這個送牛奶的，還幫他推車，就這麼推著推著，兩人成了好朋友。

王洛賓看著這位老人家每天風雨無阻，無論刮多大風、下多大雨，都準時送奶，讓他非常感動。王洛賓感佩老人家的敬業精神，

有感而發，就為他寫了〈快樂的送奶員〉這首曲子。這首曲子並未公開發表，只是他寫給自己的音樂日記，不過獨樂樂不如眾樂樂，王洛賓後來把這首歌送給老人家服務的送奶公司，就因為這樣，這老人家還受到公司的表揚與獎勵，兩人之間的友誼也更加深刻了。

〈快樂的送奶員〉歌詞：

我拉著大奶罐　歌唱著奔向前

頭上頂著星星　把黎明來抬嚕

車輪不停的轉　我渾身流著汗

祖國的小寶寶們　等我開早飯　啊

祖國的小寶寶們　正等我開早飯　來來來……

我拉著大奶罐　歌唱著奔向前

想起寶寶的成長　我心裡格外甜

再等上二十年　那鮮花開滿園

祖國的小寶寶們　都是好接班　啊

祖國的小寶寶們　個個都是好接班　來來來……

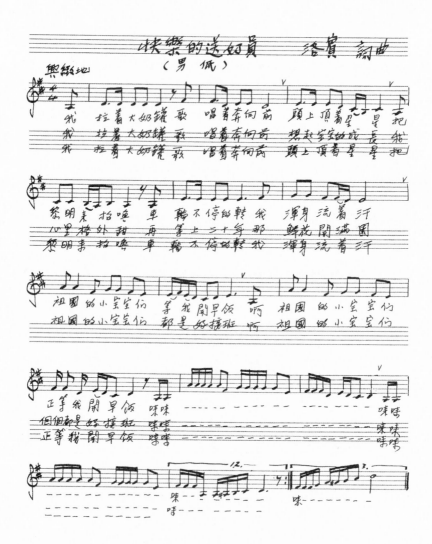

奔放的愛情——〈我吆著大馬車〉

　　王洛賓的愛情是很豐盈的。無論在哪個時間，什麼階段，羅曼蒂克的氛圍始終縈繞在王洛賓的內心，正因為如此，在生活中所遇到的一件事情或情景，都能觸動他那細膩而敏感的心。

　　一九七五年王洛賓出獄後便搬去與兒子同住，兒子家住在一個大坡上，那大坡就叫南樑坡。一天下午，王洛賓出門回返家時走在南樑坡上，看見一輛馬車從坡上飛也似地衝下來，趕車的車夫是個維吾爾族的小伙子，他如箭速般地飛奔下還一直抽著馬鞭，路人看著都很擔心他會翻車。這時王洛賓發現，小伙子身邊還有著一位漂亮的小姑娘，姑娘兩手搭在車夫的肩膀上，一邊笑著也一邊喊著。

那一刻的畫面讓王洛賓突然有所領悟，那姑娘的呼喊聲聽著那意思彷彿在說：「翻車吧，翻也沒關係，摔死也沒關係。」

　　這讓王洛賓感受到兩個相愛的年輕人，他們那股愛的力量是多麼強大，讓他們可以不顧任何危險，從坡上衝下來。年輕人之間這份愛的力量感動了王洛賓，回家後就譜寫了〈我吆著大馬車〉這首歌曲，記錄在他的音樂日記裡。

　　〈我吆著大馬車〉歌詞：

　　我吆著大馬車　　直冲下南樑坡

　　那天上沒有星光　坡下沒燈火

　　大路上多顛簸　　心中卻快活

　　快飛吧 飛吧　　我的大馬車

　　路旁的白楊樹　　好像是對我說

　　親愛的朋友慢些吧　小心翻了車

　　親愛的傻大哥　　你不能了解我

　　我身邊有顆星星　照亮南樑坡 哎 咳

　　我身邊有顆星星　照亮南樑坡

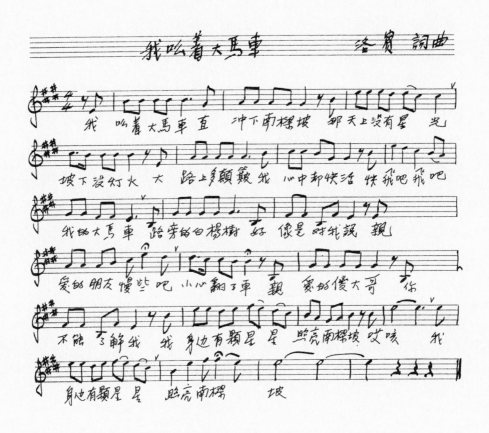

我吆着大馬車　　　　　　　　　　洛賓　詞曲

我吆着大馬車直 冲下南樺坡 那天上沒有星 光

坡下沒灯火 大 路上多顛簸 我 心中都快活 快我吧我吧

我的大馬車 路旁的白楊樹 好 像是對我說 親

愛的朋友慢些吧 小心翻了車 親 愛的傻大哥 你

不能了解我 我身边有顆星 星 照亮南樺坡 哎咳 我

身也有顆星 星 照亮南樺 坡

親情摯愛的溫馨體現──〈親愛的白蘭地〉

　　王洛賓一生坎坎坷坷。一九六○年初，王洛賓無端再度入獄，這一進去就是十五年。他在《王洛賓回憶錄》有聲書中口述，提起當時他有個四歲的乾女兒，因為他身陷獄中，於是託付給弟弟撫養。十五年後，乾女兒已經長成一個十九歲的大姑娘，王洛賓出獄後曾經到北京與她相處多天。當他準備離開北京時，乾女兒前來北京火車站送行。乾女兒雖然快要二十歲了，但是孩子總歸是孩子，見著乾爹總是撒嬌。她對王洛賓說有個東西要送他，放在他口袋裡，要他上了火車，等火車開了之後才能打開來看。

　　不多久，火車鳴笛準備啟動了，王洛賓和孩子告別上了車，火車慢慢駛離月台，他從口袋裡拿出乾女兒送他的東西一看，原來是個扁形的小酒瓶，裡頭裝了白蘭地。當下王洛賓心裡十分難過，心想乾女兒可能是從叔叔那裡聽說乾爹愛喝酒，於是送了這瓶白蘭地給他，儘管將近二十個年頭裡父女倆相聚日子無多，但是至親血脈相連，親情摯愛一點也不曾抹滅，讓他感受到乾女兒深切的關懷與愛。

　　就在這列火車上，滿懷感動的王洛賓寫下了這首〈親愛的白蘭地〉。回到新疆後，王洛賓做了一次最後的編寫創作，就將作品寄給乾女兒留存。後來王洛賓弟弟來信寫道，乾女兒收到這首歌後，哭了兩天。至於乾女兒送的這一小瓶白蘭地，王洛賓始終珍藏著，

在他眼中那是最珍貴的無價之寶，始終溫暖著王洛賓的心窩。

　　一首好的歌曲能夠感動人心，不需要太多語言，更不一定要相通的語言。一九九一年，王洛賓前去澳洲探視移居澳洲的長子王海燕，發現這首未曾公開發表過的歌曲竟然在澳洲受到很大的回響，只因為有個樂團藝人無論在什麼表演場合都會演唱這首歌，王洛賓聽到了，雖然聽不懂英語歌詞，但是一聽旋律就確定是〈親愛的白蘭地〉無誤，可見音樂的影響力多麼無遠弗屆。

　　〈親愛的白蘭地〉歌詞：

　　不管是走路還是休息　我的手都放在口袋裡

　　口袋裡裝滿著生命的芳香　口袋裡裝滿著懷念的情意　哎

　　口袋裡裝滿著懷念的情意

　　不管是早晨還是夜裡　我的心也鑽在口袋裡

　　我的手撫摸著生命的芳香　我的心細嚼著懷念的情意　哎

　　我的心細嚼著懷念的情意

　　親愛的朋友告訴你　口袋裡裝的是白蘭地

　　最香的　最醇的　最甜的

　　最親的　最最親的白蘭地　哎

　　最親的　最最親的白蘭地

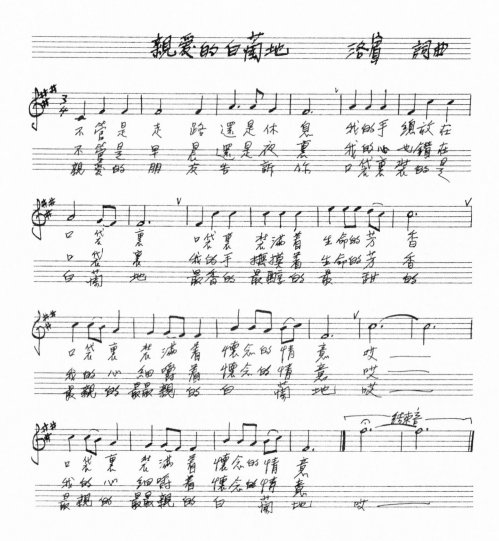

一種誠摯溫暖的心──〈你的熱淚把我手背燙傷〉

　　王洛賓入獄時正值四十七歲的壯年，坐滿十五年刑期出來，卻已是六十二歲的白髮老者，他帶著一生酷愛譜寫的歌譜走出牢獄大門。這十五年間高牆外到底發生了什麼事情，他一無所知。因為無端的理由遭到下放，讓許多同學好友，都誤以為王洛賓已經亡故，包括一九五〇年代曾在新疆受教於王洛賓的學生。

　　這位學生是個少數民族的小姑娘，當年只有十六、七歲，她和王洛賓學唱歌，歌唱得很好，後來還成了歌星。當王洛賓重新回到社會上，這位女學生得知王洛賓還在人世，之前只是身陷囹圄，便手拉著上小學的稚子，抱著和襁褓中的稚女千里迢迢跑去探望王洛

賓。兩人一見面，她便抱著王洛賓放聲大哭，告訴王洛賓她真以為王老師已經亡故，所以，還去參加王老師的同學在北京為他舉行的追悼會，每逢清明時節，她都會偷偷地為王洛賓燒紙錢。學生的眼淚滴落在王洛賓手上，那眼淚是溫熱的，是誠摯的，讓王洛賓感動不已。

與學生告別後，王洛賓看著自己的手臂，內心悸動不已，立即拾起紙筆，將心中的懷想幻化成音符，譜寫出〈你的熱淚把我手背燙傷〉這首歌。

〈你的熱淚把我手背燙傷〉歌詞：

我重新回到朋友身旁

又聞到了友誼的芳香

親愛的朋友，謝謝你（耶）

親愛的朋友，謝謝你（耶）

從你的眼睛裡看到了悲傷

從你的眼睛裡看到了希望

啊——哎

從你的眼睛裡看到了未來希望

幸福地舉起了生命的金杯

你為我斟滿了紅酒

親愛的朋友，謝謝你（耶）

親愛的朋友，謝謝你（耶）

紅酒它使我沉沉欲醉

你的眼睛卻叫我挺起胸膛

啊——哎

你的眼睛卻叫我挺起胸膛

撥起了琴弦把生命來歌唱

歌唱那紅酒的芳香

親愛的朋友，謝謝你（耶）

親愛的朋友，謝謝你（耶）

你的熱淚不住地流淌

你的熱淚滴在我的手背上

啊——哎

你的熱淚把我手背燙傷

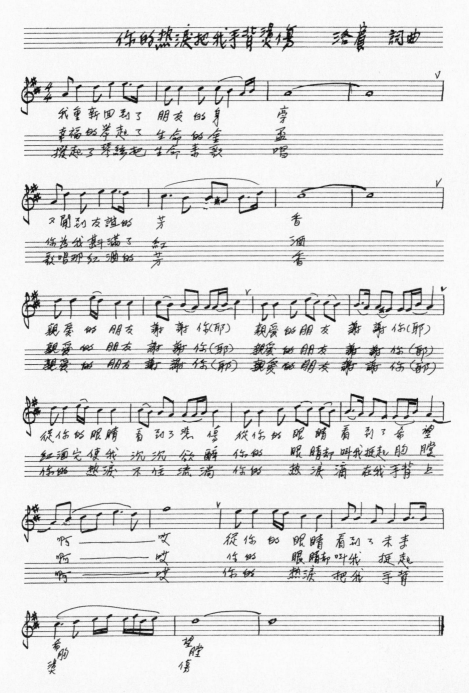

159

♪ *PART 4*

那段失去名字的歲月

幸福中有美，幸福本身就是美。痛苦中也有美，
並且美得更真實。

——王洛賓

「生命誠可貴，愛情價更高，若為自由故，兩者皆可拋。」

這句話體現了「自由」有多麼重要，一個人若失去自由該是多麼痛苦！或許我們無法想像，但絕對是很難忍受的。更何況是一個幾乎與世無爭，終日只與音樂為伴的人，在莫名情況下，二度鋃鐺入獄，在他八十四年人生歲月裡，共有十九年的時間是與鐵窗相伴。這個沉重的命運十字架，王洛賓不僅扛了起來，而且還展現出他更堅韌的生命力與音樂的創作力。

他曾說：「即使身陷囹圄，我也胸懷坦蕩，過著我快樂的日子，寫我大我的情歌，譜我美麗的囚犯歌，用我的歌聲迎接一切苦難。」或許就是因為他的磊落與坦蕩，他仍舊可以用自己最熱愛的音樂來做為最大的支撐力量，在那厚高的牆內、沉重的鐵門裡，寫出動人的樂曲，也因此被譽為「獄中歌王」。

蒐羅各地民歌

由於王洛賓對於西北民歌的愛好與投入，隨著「西北戰地服務團」來到西寧之後，除了從事表演工作外，他幾乎將所有的心力都放在各地民歌的蒐集采風上，在家的時間寥寥可數。這也使得妻子羅珊與他之間的感情逐漸淡漠，甚至羅珊搬離兩人在西寧的住居，到蘭州居住，並提出離婚要求。一九四一年三月，王洛賓到蘭州找羅珊，兩人相談之後，他同意登報離婚。四月初，王洛賓搭乘黃包

車，準備前往蘭州車站回西寧，途中突然被兩個穿著風衣的不明人士用槍抵住他的腰背，以低沉的嗓音喊著：「不准動！」並要求車伕將車拉往賢後街。王洛賓一聽到「賢後街」，心中更是感覺到莫名，那是當年蘭州國民黨特務機關的所在地，究竟自己犯了什麼樣的事情，會被像抓犯人似的給「請」到那種地方去？

來到賢後街，審問他的正是蘭州特務當家孫步墀。第一個問題便是：「我們從報紙上看到，王先生和太太分手了，為什麼呢？」看似無關緊要的問話，但王洛賓知道自己的行蹤，早已經被跟蹤關注了。可是他還是不明白自己到底犯什麼罪？便軟軟地回應說：「個人感情的事，你們也管嗎？」這時，孫步墀語氣也轉得犀利：「這個嘛，我們當然不感興趣。不過，你的偽裝的確不錯！但是別想逃脫我的眼睛！」王洛賓滿腦子全是問號：偽裝？！他到底偽裝了什麼？王洛賓希望孫步墀能夠說清楚。原來，這位蘭州國民黨特務首腦認為王洛賓是共產黨在西寧的工作人員，所以才把他抓來，要求交代相關活動和計畫。

聽在王洛賓耳裡，這又是哪門子邏輯？當時他只不過是為了抗日，加入了戰地服務團來到西寧，一直就是從事音樂采風創作的文化人，根本就沒有接觸過什麼共產黨，要怎麼交代？又有什麼可交代的呢！站得直、坐得正，王洛賓始終只想和他們說理。然而，對國民黨人員來說，王洛賓是共產黨員是有跡可循的。

他們的推理是，一個來自北京大城的學子，為什麼要跑到偏遠的大西北來，而且還是跟著蕭軍一群人一起來到蘭州，再往西寧。尤其當時蕭軍早已經確定是共產黨員，他們到西北時，就身穿八路軍的灰色軍裝，肩膀上也掛有「八路」的臂章；進入蘭州後，還跟共產黨蘭州辦事處的負責人伍修權見面吃飯。可見王洛賓、蕭軍一群人是假藝術工作之名，進行吸收群眾之實。王洛賓更是藉著民歌采風作掩護，到青海、蘭州、西寧等地進行情報蒐集，組織群眾。而王洛賓憑著對西北民歌的熱忱，自各地蒐羅民歌資料，與各少數民族結成好友，獲得更多音樂資訊的動作，在國民黨人看來，也全都變成共產黨一貫的深入民間、影響群眾伎倆，共產黨人的帽子也就這麼安在王洛賓頭上了。

無端入獄仍心繫音樂

在國民黨的自我想像下，王洛賓就這麼莫名無由地被逮捕，送進蘭州沙溝監獄。直到一九四四年二月，因為沒有任何證據可以證明王洛賓是共產黨人，才由當時的青海省主席馬步芳保釋出獄。

坐了三年苦牢後，王洛賓回到西寧，在崑崙中學擔任音樂老師，後來還成為青海省教育廳地方幹部訓練團教育科長與教導處長，在馬步芳軍隊中裡，擔任軍官訓練團教官、政工處長，具有上校軍階。王洛賓不僅成了青海軍、政、學界的共同音樂教官，也與

馬步芳成為好友。

　　至於王洛賓住了三年的蘭州沙溝監獄，位於蘭州城外十幾里的李家灣，地處荒涼，監獄高牆上還布滿鐵絲網。一間大牢房，被分隔成十二間長寬都只有一五〇公分的小房間，犯人單獨關押，一人一間，王洛賓就被關在六號房裡。

　　在從後賢街轉送到蘭州沙溝監獄途中，王洛賓坐在一輛由馬拉著的木籠囚車上，穿越整個蘭州城，黃土路上高高低低的土礫，囚車顛顛簸簸、緩緩地走著。此刻王洛賓的心中也滿是氣憤填膺，更有許多的不解，怎麼會從一個愛國青年瞬間成為罪人，一個音樂工

作者成為一個階下囚？才剛剛失去了婚姻與愛情，現在更失去了自由。儘管有諸多的困惑，仍無法改變坐牢的事實。他的憤怒與屈辱情緒慢慢平靜，在途中看見了民家冉冉升起的炊煙，腦中的音樂細胞又開始竄動，在進入那高牆鐵門之前，一首新曲子已經開始醞釀。王洛賓心裡清楚，無論自己身處何地，他所鍾情的音樂永遠不會失去，而且會成為他人生之所依……。

「莫須有」罪名，反革命分子再度身陷囹圄

人生無端坐牢一次已經很無奈，出獄之後，王洛賓回到青海西寧，因為受到馬步芳的垂愛，開始從事音樂相關的教職工作，也繼續采風創作，並在友人介紹下，梅開二度。人生似乎從此要步入坦途，誰知多舛的命運並未就此結束，甚至正在未來等待著這清風淡泊的音樂人。

一九四九年九月，王洛賓在西寧加入中國人民解放軍第一野戰軍，隨部隊前往酒泉，並被解放軍第一兵團任命為兵團政治部宣傳部文藝科副科長。後來，又隨軍進入新疆，擔任新疆軍區政治部宣傳部文藝科長。一九五〇年春天，當時青海省鎮壓反革命雷厲風行，整個社會氣氛也異常緊張，而曾經當過馬步芳軍隊上校教官的王洛賓也成為查察的對象。

有天，王洛賓接到妻子黃靜的家書，告訴他在西寧的家被查抄

了，於是他立刻請假回西寧，將全家搬到蘭州，同時寫信至新疆軍區政治部提出辭職。一九五〇年十一月，王洛賓更是舉家搬回北京。不過，當時的辭呈並未被獲准。一九五一年六月，他被新疆軍區以長期逾假不歸的理由，押捕回新疆，並判處兩年的勞役。

二度入獄，錯過享受天倫之樂的機會

王洛賓的兒子王海成，曾在其所撰寫《我的父親王洛賓》書中，回憶當年王洛賓被捕時的情景：那天王海成正利用下課休息時間在操場上玩耍，突然一輛囚車開進校園，停在操場旁。那時操場上人很多，他和其他同學也因為覺得稀奇而停下來看著囚車。沒想到從囚車上下來的竟是自己的爸爸，他看見王洛賓雙手帶著手銬，被幾個人押著。霎時間，王海成的頭「嗡——」的作響，驚呆地看著。他聽見旁邊的同學說：「王海成的爸爸是反革命」，「是王海成爸爸，看，被逮捕了！」

之後，王海成被叫到老師的辦公室，王洛賓對兒子說：「我沒事的，你不要害怕，以後要聽老師的話。告訴你二哥，不要害怕，好好讀書。」同時，王洛賓將一本存摺交給老師，並對老師說：「海星和海成，就請你們多照顧了。這存摺上的錢，就是給他們上學和生活準備的。」話一說完，王洛賓再度被帶上囚車，在淒厲的鳴笛聲中離去，只留下當時不到九歲的王海成木木然的站著。看著

自己的爸爸成為犯人帶著手銬，當時他只覺得自己沒臉見人，別人的爸爸都是老革命，各個都是官，而我爸爸卻是一個反革命！他覺得是一種恥辱，深怕被同學們看不起，害怕被罵成「反革命狗崽子」。

經過這一番折騰，他的妻子受到驚嚇臥病，不久後便離開人世，留下三名幼子無人照顧，也結束他短短六年的二次婚姻生活。一九五四年八月，王洛賓獲釋，便攜子到南疆軍區文工團擔任音樂教員，一面教書，一面從事創作。

擔任教員應該很單純，但是王洛賓曾任國民黨馬步芳時期的官員印記，早已烙印在他身上，共產黨當政，他仍然是被追踪的對象。

一九六〇年四月，王洛賓再度被捕了，就因為他的音樂話劇《薩拉姆毛主席》裡的「薩拉姆毛主席」這句歌詞惹來了牢獄之災。維吾爾語的「薩拉姆」其實是「衷心祝福」的意思，由於維吾爾語的「薩浪」與「薩拉姆」發音很相像，但「薩浪」這詞語是漢語中「傻瓜、神經病」的意思，於是就有人把這句歌詞給曲解，無限演繹，認為是意指要「殺了毛主席」，控告王洛賓是「反黨」、「反毛主席」。就這麼一個「莫須有」的罪名，王洛賓第二次入獄，被新疆軍區軍事法院判刑十五年。

一九六三年，王洛賓「二進宮」（指第二次進監獄），當時他

已經五十歲了。據說，王洛賓再度蒙上不白之冤時，一度有過自絕的想法，在外出幹活的時候，他偷偷藏了一條繩子，伺機尋求「自由」、「解脫」的機會。但就在擁抱死神之際，他忽然想起了一位姑娘。那時他剛被扣上反革命份子，戴罪在學校任教音樂老師。有天，他剛上完音樂課，一位叫阿娜爾汗的維族姑娘悄悄塞給他兩顆小蘋果，小姑娘不怕這成為黑類的王洛賓，送上蘋果，讓他非常感動。而在他想走上絕路的此時，想起了阿娜爾汗。她那帶著體溫的小蘋果，宛如小姑娘那溫暖的心，宛如一雙輕柔的手撫慰著他，將他緊緊地拉住，在這瞬間，王洛賓改變了心念，並在獄中繼續他的音樂創作。

一九七五年五月二十二日，王洛賓刑滿釋放，最初留在監獄做工度日。一九七九年十一月二十九日，烏魯木齊軍區軍事法院下達「刑事裁定書」，內容主要是闡述：經過認真複查，之前對王洛賓的判刑依據都不成立，撤銷原新疆軍區軍事法院對王洛賓的判決。新疆軍區於一九八一年七月六日為王洛賓舉行了平反大會。然而十五年的牢獄生活，斷送了他參與三個孩子的成長過程，已經成為事實，無法彌補。

歷史潮流下的受害者，被「死」二次

長達十九年的牢獄生活，讓王洛賓感到很無奈，他曾說他是被

「鎮壓」過兩次的人。「鎮壓」在大陸指的就是被槍斃。所以，他的朋友、同學們也曾兩度為他舉辦追悼會。一九四〇年代的時候，他的朋友聽到傳聞，說王洛賓被腳上綁石頭，扔到黃河裡去了，這是第一次為他舉行追悼會。後來他活生生地回到了北京，同學們對他說，別拿這種生死和他們開玩笑，王洛賓只好無奈地告訴他們，並不是他開玩笑，而是生活拿他開了玩笑。不過看著王洛賓平安無恙，同學們還是十分高興：「王洛賓又死而復生了。」六〇年代，他無端被共產黨抓進牢裡，下落不明，同學們聽說王洛賓再度傳出死訊，又再開了一次追悼會。等到七〇年代，王洛賓回到北京，同學們雖然高興，但仍然忍不住責罵他，不應該開這麼大的玩笑，王洛賓還是只能無奈、苦笑著說是生活在開他的玩笑。

囚牢裡的音樂日記

即便身處黑獄生活，王洛賓的創作力不減，寫出超過百首的囚歌，包括〈大豆謠〉、〈撒阿黛〉、〈高高的白楊〉等知名歌曲，甚至還有三首曲子被編入中國大學聲樂教材。無論改編或創作，王洛賓的西北民謠成為全球知名歌曲，早已被廣為傳唱，然而他的名字卻鮮為人知。連王洛賓自己也曾慨歎，一生寫了很多歌，也改編了許多歌，但是他卻失去了自己的名字。

在大陸作家冉紅所寫的《等待》一書中，寫到三毛前往烏魯木

齊找王洛賓時，曾經對王洛賓無端蒙冤入獄一事，問他是否記恨？當時，王洛賓回答三毛說：「媽媽打孩子，也有打錯的時候，可是她終歸是為了孩子的。天下哪有不疼愛孩子的？我原先被判『死緩』，十五年後就提前釋放了，而且她公開告訴我，是她把我打錯了。媽媽已經向她的兒子賠了不是，我還有什麼好說的？不管怎樣，我照樣永遠熱愛自己的媽媽。」這就是王洛賓，永遠是如此的坦蕩與寬闊。也就是這樣的胸襟，讓他能在那艱苦的歲月裡，仍有令人感動、至今仍為人傳唱的囚歌組曲。

訴說心中自由的想望——〈炊煙〉

　　王洛賓的一生有十九年在監獄高牆裡度過，他總覺得即使是一個囚犯，也需要情感的抒發。而他擁有音樂學養，專長也在音樂創作上，於是便利用自己的音樂興趣來抒發感情。

　　一九四一年，王洛賓於蘭州被捕，在城裡坐上囚車，後面有二人押著，前面的人趕著車。那一路上，他並沒有生氣，也不害怕。看著沿途的景象，湧現了創作的靈感，許多音符跳躍著，等到進入監獄，甫下囚車的他，就急忙向監獄人員要紙筆，將歌曲寫下來，生怕忘了一個字、一個音符，〈炊煙〉這首曲子就這麼完成了。

　　〈炊煙〉是王洛賓寫下的第一首「囚徒」之歌，歌詞裡的炊煙並不是指家裡做飯時所冒出的煙，而是代表著自由的意涵。從歌詞的創作便能感受到，王洛賓是一個實質的浪漫主義者、自由主義者，也是個感情細膩的詩人音樂家。歌曲曲風則具有中國古老樂曲風格，有些古曲的味道，是一首古老旋律與新文學感情的結合。

　　〈炊煙〉歌詞：

荒野裡　夕陽黯淡

囚車的木輪掙扎旋轉

車伕暴躁的打著皮鞭

野兔驚惶跳進自由的麥田

囚人頻息　馬兒氣喘

前面是無盡的坎坷路

後邊盯住幾隻冷情的眼

飢餓的黃昏喲

炊煙總是那樣遙遠

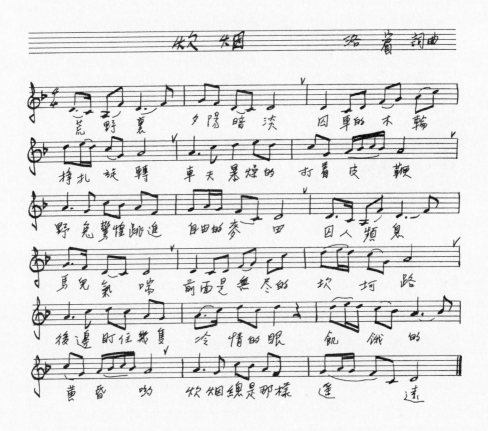

關得住形體，心卻依然得以自由——〈我愛我的牢房〉

一般人總會認為在監獄裡面都是很苦的，除去痛苦，就是醜惡。但王洛賓卻能心念一轉，往正向的角度思考，王洛賓回憶著當時所在的牢房，他形容著那是一間大房子，裡面再以很粗的木柱子隔成十二間小房間。王洛賓認為，即使在監獄裡，一樣可以創作，不是有所謂的「監獄文學」嗎？當時，監獄裡的人才不少，就如同王洛賓在監獄裡頭寫歌一樣，還是會有人寫文章、寫詩，而這些文字的美並不亞於在那高牆外面的文學創作。

一九四〇年代，王洛賓在監獄裡共寫了二十多首歌曲，有些歌詞是監獄裡的人共同創作的，不管文字是否優美，但卻是最真實的情感流露，因為那不是在高牆外、坐在沙發上所編出來的，而是在鐵窗裡所表達出來的真實感受。

〈我愛我的牢房〉便是王洛賓用旋律傳達出他與當時一起在蘭州沙溝監獄裡坐監的朋友們樂觀精神的一首歌曲。歌詞裡並沒有太多傷感，就如同最後一句：「他從未阻止我的想像，我的心常去那萬里雲空，坐著無攔阻的奔放。」鐵窗欄柵，僅僅是關著王洛賓的肉身，而他的幻想依然還是很自由。

王洛賓有一七〇公分高，頭頂著西方，腳頂著東牆，這正形容著他所居住的牢房，可是一點兒都不誇張，王洛賓笑著說，要是超過一七〇公分的人進來，可就得彎著身子睡覺了。

〈我愛我的牢房〉歌詞：

我愛我的牢房　像是一座小搖床

頭依靠西窗　腳抵住東牆

我愛我的牢房　鴻雁常來常往

年年把我的思念　帶到我生長的地方

我愛我的牢房　它從未阻止我的想像

我的心常去那萬里雲空

作著無阻攔的奔放

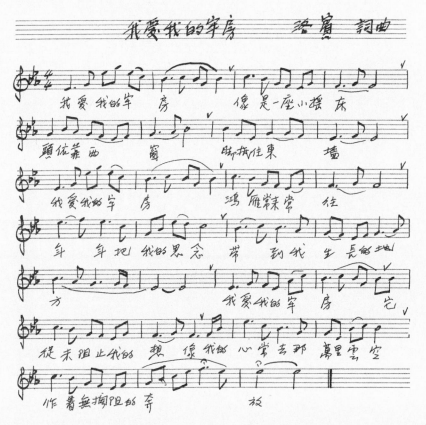

道出小女孩的天真與對女孩的心疼──〈大豆謠〉

王洛賓在蘭州沙溝監獄小籠子裡的編號是六號。有一天，王洛賓的對門搬來了新犯人，那是位帶著一個兩歲女兒的媽媽，小女孩名叫力力，十分聰明。後來，她和王洛賓相處了很長時間，小女孩的爸爸則是住在監獄後面的統倉（指統一倉庫）。兩歲的小力力是監獄裡唯一自由的人，她可以隨意走到任何一個房間和其他人玩耍，於是王洛賓教她唱歌。另外，她也常走到一個華僑年輕人的房間，因為他會教她說英語，小力力才兩歲多，就已經將二十六個英文字母給全學齊了，像她就管王洛賓叫W。

由於小力力是在監獄裡出生，一直都是跟著大人們成長。因此，她根本沒有兒童語彙，學習的對象大多是監獄看守員，以及他們訓斥犯人的口語和語氣。生活在監獄裡，她沒吃過糖和糕點。有一年冬天，她被監獄管理人員抱到外頭玩回來，王洛賓和其他犯人正在院子裡曬太陽。這時，她在院裡邊撿到一粒蠶豆，咬了一口，覺得豆子味道很香，就以為這豆子是世界上最好吃的食物，不由地說聲：「真香！」後來她看到王洛賓便問：「W，你知不知道世界上什麼最好吃？」一般的孩子哪裡知道什麼叫作世界呢，小力力當然也不懂，但總說著大人語彙。由於過年過節時候，監獄裡頭能吃到白麵，於是王洛賓就反問說：「是不是白麵饅頭啊？」小力力說：「不是。」還說這問題她已經問過好多叔叔，包括媽媽，但是

都沒人能答得出來。後來，小力力從她衣服小口袋裡掏出了一個大豆來，很神氣地告訴王洛賓說：「大！豆！」頓時，王洛賓心裡一陣酸楚，力力媽媽在一旁聽著，立刻轉過身傷心地哭了起來。因為孩子出生在監獄裡，連一顆大豆都沒見過，所以見到這顆豆子就認為那是最稀奇、最好吃的。王洛賓除了辛酸更有感觸，便在囚室裡用牙膏皮捲成筆，在紙菸盒上，花了一天時間寫下了〈大豆謠〉。這首歌一寫出來，大牢房裡十二間房的人們全都學會了，而且還傳遍了整個監獄，各個都會唱。

　　後來，小力力的爸爸死在監獄裡，沒多久，她和她媽媽就被釋放了。而經過大半個世紀，王洛賓終於恢復自由，打聽到力力媽媽在出獄後帶著力力在蘭州醫院工作，力力和王洛賓才互知信息。王

洛賓還託朋友買了十斤大豆送到醫院給力力，後來朋友來信告訴他，這十斤大豆送得很愚蠢，因為力力已經長大成幾年級生了，大豆對她來說已經不稀奇了。

一九八〇年代，王洛賓去了蘭州，聽說力力在山西一所中學當老師，王洛賓還有著一個很浪漫可愛的想法，他希望有空能到山西運城去看看這他曾經抱過的孩子力力，要讓她給做一盤紅燒大豆吃。一九九四年三月十日，八十二歲高齡的王洛賓如願從北京來看望力力，帶來一束美麗的鮮花、北京特產和一本剛出版不久的《純情的夢：王洛賓自選作品集》，此外，還有一袋聯繫兩人深切情感的蠶豆。

〈大豆謠〉歌詞：

蠶豆桿　低又低　結出的大豆鐵身體

牢房的力力誇大豆　世界上吃得屬第一

世界上吃得屬第一

小力力　笑瞇瞇　媽媽轉身淚如雨

街頭上叫賣糖板栗　牢房中大豆也稀奇

牢房中大豆也稀奇

小力力　有志氣　媽媽的哭聲莫忘記

長大衝出鐵大門　全世界大豆屬於你

全世界大豆屬於你

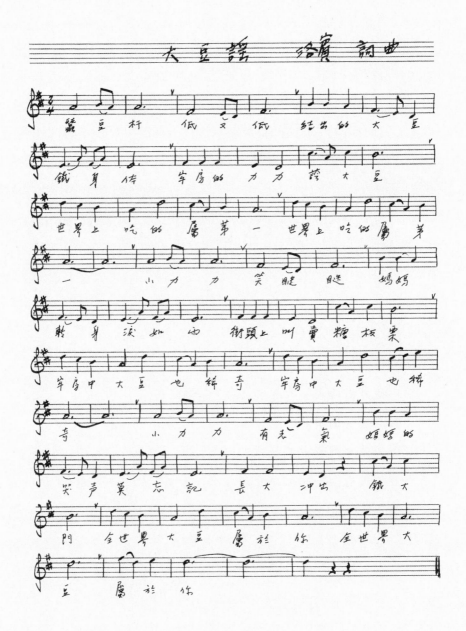

和獄友的共同創作──〈來，我們排成隊〉

　　沙溝監獄裡有著來自各方的年輕人，〈來，我們排成隊〉這首歌詞便是一位華僑年輕人所寫的。年輕人原本在檀香山上大學，抗戰開始，他便志願回到祖國報效。一個大學生沒有特別專長，只會開車，但沒想到就只是在大街上開車，便引起了當地政府的懷疑，被捕入獄。但年輕人面對這事卻有著一種樂觀的態度，他說當一件事情到了最不合理的時候，反而會有幽默感。王洛賓聽了心有同感，當一件事情發生到最不合理的時候，就變得可笑了。王洛賓覺得這首歌裡有句歌詞就寫得很好：「來，我們排成隊齊聲歌唱，自由萬歲，自由萬歲，人生的美豈僅是幽默的鐵窗味。」說出了當時年輕人追求自由的心聲。

　　〈來，我們排成隊〉歌詞：

　　來　我們排成隊

　　齊聲歌唱自由萬歲　自由萬歲

　　人生的美豈僅是幽默的鐵窗味

　　齊聲要求自由　帶我們重返十字街

　　重新欣賞那人生苦味

　　重新領略那悲歡的淚

我們走向無極的宇宙　去欣賞無極的美

來　我們排成隊　齊聲歌唱自由萬歲

自由萬歲　自由萬萬歲

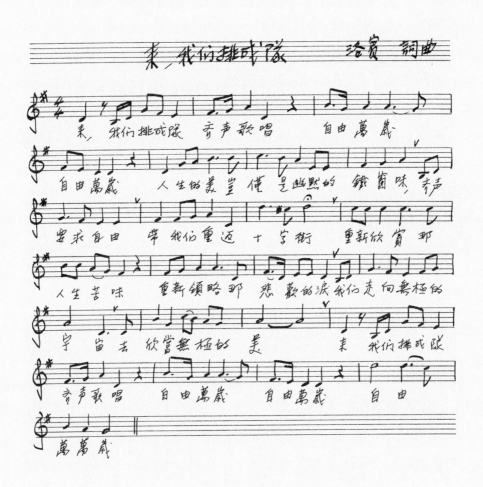

監獄的獄歌——〈撒阿黛〉

　　感情細膩豐富的王洛賓即使人在獄中，一樣表露無遺。一九六〇年代，王洛賓再度入獄。這時，獄中有位維吾爾族女看守員名叫沙阿代提，她擁有美貌、個性文靜沉穩，王洛賓為之吸引。沙阿代提主要是負責每天早上打開牢房的大門，讓囚犯們排著隊走出去勞動，等到晚上囚犯們勞動結束，回到牢房後，再將大門鎖上。王洛賓曾經形容，彷彿囚犯們就是羊群，至於沙阿代提是那牧羊女，在那青海草原上點數照看著羊兒，時候一到，再趕羊入欄一般。

　　王洛賓說，沙阿代提長得很漂亮。夏天時候，她總會在頭上繫上一條白紗，進到監獄大門之後，總沿著高牆走向女監舍去，她走路很快，白紗隨風飄著。由於在高牆裡生活，大夥兒對於天上的雲彩都有著濃厚感情，每當內心寂寞的時候，看到天空飄來一片雲彩，也都覺得這已經是種享受。而每每沙阿代提快快走過時，那飄起的白紗就如同是天空裡的一片白雲彩。那時，無論是坐著、站著、躺著、抽菸的、聊天的囚犯們全都會停止動作，通通站起來定睛注目。看著她走過去，可說是犯人們每天最大的享受，沙阿代提於是成為大家心目中的「女神」，也是不可或缺的感情寄託。

　　犯人都喜歡這女看守員沙阿代提。他們總開玩笑說，若是她休息沒上班，那麼犯人們那天在外面工作的效率會降低很多，因為大家都會莫名其妙地變得有些失落，王洛賓笑說雖然有些誇大，但也

沒差太多。

　　為了這位能夠提振犯人士氣的女看守員，王洛賓決定為她寫一首歌，並且以他名字為名。只是為了避免不必要的困擾，所以將歌名取了與她名字語音相近的「撒阿黛」，維吾爾語「撒阿黛」是「祝福、幸福」的意思，而且「黛」這字也具有漢人美感意涵，足見王洛賓不俗的文學底蘊。歌曲曲風採用烏茲別克的圓舞曲旋律，帶了點輕快，在本質上，依舊是對於歌唱自由的熱烈期待。「撒阿黛」本人受到犯人們的喜愛，這首歌完成後，全監獄裡的人也都全會唱，還因此成了這監獄的獄歌。

　　十多年後，王洛賓恢復自由，有電影公司想拍王洛賓的片子，於是王洛賓和工作人員重回監獄。他再度遇上了沙阿代提，當時她已經五十多歲，想法浪漫的王洛賓還將這首歌錄成錄音帶，在她面前放出來給她聽，沙阿代提當場臉紅了，也向王洛賓表達感謝用這歌來歌頌她的美麗。

〈撒阿黛〉歌詞：

我喜歡坐在大門外　撒阿黛

瞭望那遠方的山崖　撒阿黛

在那山崖的一角　撒阿黛

漂浮著美麗的白雲彩　撒阿黛

我喜歡渠邊的小樹林　撒阿黛

隨著那晨風搖擺　撒阿黛

每當小樹隨風搖擺　撒阿黛

白雲彩輕盈地飄過來　撒阿黛

我喜歡冰雪的天山　撒阿黛

我喜歡火熱的瀚海　撒阿黛

我喜歡純淨的白雲彩　撒阿黛

白雲彩就是你　撒阿黛

哎……撒阿黛

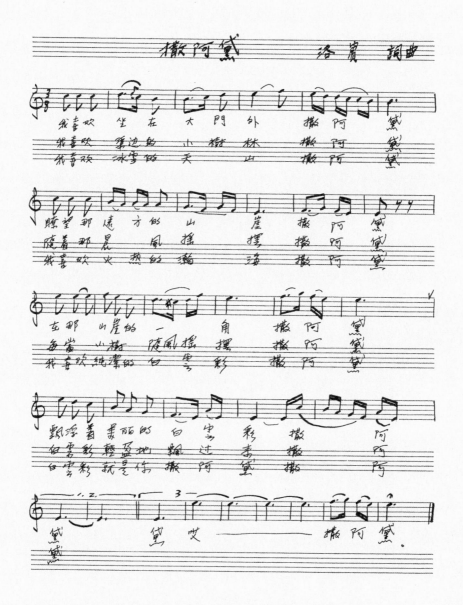

暗喻對自由的渴望──〈搖籃曲〉

　　身陷囹圄中，王洛賓不時藉由創作來抒發自己對自由的渴望，這首〈搖籃曲〉亦然。這首歌曲完成後，住在大牢一號房、來自四川的一位小姐很快就會唱了。這位四川小姐是文人之後，有著很好的文學基礎，並且也擁有一副好嗓子，聲音很美，她為了追求愛情，背叛了家庭來到西北。

　　王洛賓說，每到天黑之後，這一號房的小姐就會唱這首歌，她輕聲地唱，十二間房間裡的犯人全都安靜地聆聽著，萬一她人不舒服沒法兒唱的時候，那天晚上另外十一個人可就全失眠了。

　　〈搖籃曲〉歌詞：

　　睡喲　睡喲　木欄裡的人

　　收拾起你那零碎的心　夢神將打開鑛鐵枷鎖

　　帶你去寂靜的森林

　　那兒沒有恐怖的鞭影　那兒沒有謾罵的聲音

　　只有你　只有你和一片藍天　一朵微雲

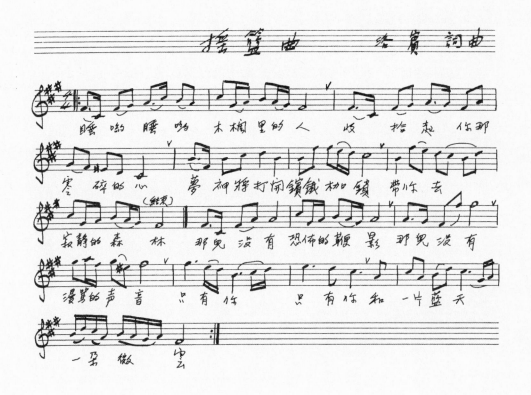

摇篮曲　　　洛宾 词曲

睡吧 睡吧 木楼里的人 收拾起 你那
寒碎的心 梦神将打开铁枷锁 带你去
寂静的森林 那儿没有恐怖的鞭影 那儿没有
漫骂的声音 只有你 只有你和一片蓝天
一朵微云

189

一個愛情的悲歌──〈高高的白楊〉

　　說起監獄，大多會聯想到野蠻、骯髒。王洛賓承認在監獄裡，是有醜惡的事情，但也有美的東西。他認為幸福本身就是一種美，而在痛苦生活裡面依然還是有美的一面，並且比那幸福裡的美還更真實。而〈高高的白楊〉便是王洛賓在那監獄裡聽到的一個淒美愛情故事，所譜下的一首知名歌曲。

　　王洛賓回憶有天晚上，監獄大門喀拉一響，鎖被打開了。監獄管理員推進來一位少數民族的維吾爾族年輕人，並安排這年輕人睡在王洛賓和一位翻譯囚人中間，隔天早上還分配這年輕人和王洛賓一起幹活。年輕人好多天不曾說過一句話，就像個啞巴似的。由於王洛賓年紀較大，每天無法完成勞動指標，都靠這年輕人幫忙，王洛賓非常感謝，於是兩人也培養出很好的情感。

　　有天，年輕人忽然說話了，而且還說著很標準的普通話。但是，他不希望被別人知道他會說話，便悄聲地向王洛賓說了些他自己的故事：原來這年輕人在結婚的第一天晚上就被抓進了監獄。他的未婚妻與他是同鄉，在百貨公司做售貨員，是個很漂亮的姑娘。但沒幾個月後，年輕人的姑媽帶了很多吃的東西前來探望，卻也帶來一個壞消息，告訴他說他的未婚妻死了。年輕人的姑媽希望他能挺住別難過，女孩兒只是先一步到天堂去，由於這位姑娘生前喜歡野生丁香，姑媽在來監獄之前，也摘了滿籃的丁香花灑在姑娘的墳

前，要年輕人放心。

在伊斯蘭教的風俗文化裡，蓄留鬍子是為了紀念想念的親人或朋友。年輕人難捨過世的未婚妻，為紀念她，便開始蓄留鬍子。然而，在監獄裡是不准留鬍子的，但他堅持要留，不讓獄友幫忙刮臉，還揚言如果刮他鬍子就要自殺，結果就挨了打，甚至還被拔了牙。年輕人深覺愧對未婚妻，即使挨了打，都還認為被打得太輕了，甚至要求可以再打重一點，還說獄中的這些懲罰正好可以讓他對未婚妻贖罪，這話一說，就連負責執行懲戒的人也下不了手了。

年輕人訴說著他的故事，一幕幕景象深深感動著王洛賓，於是他花了兩天時間，寫下了〈高高的白楊〉：「孤墳上鋪滿丁香，我的鬍鬚鋪滿胸膛。」正寫實地道出這年輕人的濃情與哀傷。

〈高高的白楊〉歌詞：

高高的白楊排成行　美麗的浮雲在飛翔

一座孤墳鋪滿丁香　孤獨的依靠在小河上

一座孤墳鋪滿丁香　墳中睡著一位美好姑娘

枯萎丁香引起我遙遠回想

姑娘的衷情永難忘

高高的白楊排成行　美麗的浮雲在飛翔

美好姑娘吻著丁香　曾把知心話兒對我講

美好姑娘吻著丁香　曾把知心話兒對我輕聲唱

我卻辜負了姑娘的衷情歌唱

悄悄的走進了牢房

高高的白楊排成行　美麗的浮雲在飛翔

孤墳上鋪滿丁香　我的鬍鬚鋪滿胸膛

美麗浮雲高高白楊

我將永遠抱緊枯萎丁香

抱緊枯萎丁香走向遠方　沿著高高的白楊

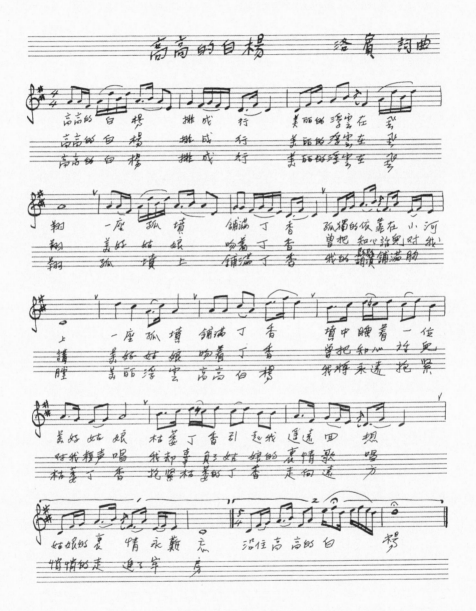

藉窗外白雲補心中憾──〈雲曲〉

〈雲曲〉的歌詞是採自一位女孩子所寫的詩，王洛賓覺得最後兩句詩很美，於是就將這首詩譜上了曲子。王洛賓說，凡是在高牆鐵窗裡的人，都很喜歡雲，只要天空中飄來片雲彩，眾人都會將那片雲當作一個親人般思念。這首〈雲曲〉將雲比喻成像是大理石的雕刻，因為他們覺得整個宇宙有著很大的缺陷，只能用這朵雲來彌補；白雲可以解思愁、可以補遺憾，對於天上的那片雲彩，是獄中人的各種想像與寄託。於是，王洛賓有所感地說：「其實痛苦也是一種美，而且美得更真實。」

〈雲曲〉歌詞：

像是大理石的雕刻矗立山頭

彌補缺陷的宇宙

像愛人的美手

情意纏綿地指引飄泊者的思愁

啊──

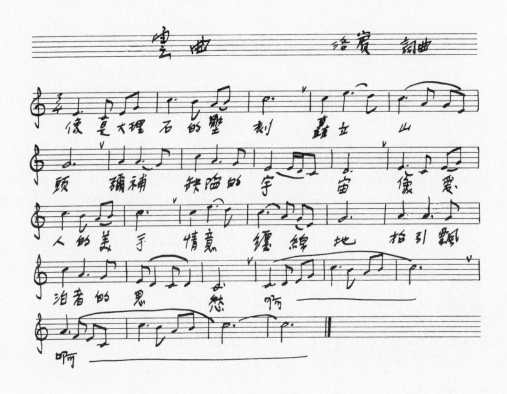

♪ *PART 5*

歌謠之王的愛與愁

儘管我這一生很坎坷，我的愛情都沒有好的結果，
我仍然覺得，愛情就是信仰。

——王洛賓

愛是人類最渴望也最需要的靈藥，但有時候愛也會成為毒藥，然而無論是靈藥還是毒藥，愛都是我們不可或缺、汲汲追求的心靈滋養。尤其對於許多的音樂藝術創作者而言，愛是永恆的主題之一，更是最優美的音符旋律。每一首動人的歌曲背後都有一個美麗的故事，或溫柔、或悲戚、或歡樂、或憤怒。

西方十九世紀浪漫派的音樂家李斯特，可說是音樂史上最多情的一位音樂家，他受到許多女性的喜愛，豐富了自己多采多姿的音樂人生，而他也將這些情感的情緒、景象、事物、畫面投入在他的作品之中，展現在他精湛的彈指鋼琴技巧之上。

在中國近代的音樂領域裡，王洛賓也是個多情種，就如同他自己所說「愛情就是信仰」，他是個需要愛情的人，也因為愛情讓他不斷創作出支支動聽、雋永傳唱的優美歌曲。但實際生活上，他的感情世界是苦多過於甜，總是短暫情緣，情深緣淺。

最為人所知的有三朵雲彩，包括他刻骨銘心的初戀情人與第一任妻子羅珊、靜默賢慧與他生兒育女的牽手黃靜，以及在晚年彼此相見恨晚，彼此惜才，跨越年齡與生死擁有孺慕情誼的台灣女作家三毛。

三段不同的情愫，深刻烙印在王洛賓的生命過程中，有歡樂、有甜蜜、有心酸、也有苦痛，種種的情感，全抒發在他一首首的作品中。

初戀的美與愁

愛情一但有了條件，就會為了滿足雙方而互相磨難。

——王洛賓

　　羅珊是王洛賓的初戀，兩個年輕人因為一場表演相遇、相知、相戀，進而結為連理，甚至攜手抗日、一同前往大西北，曾是患難夫妻，最終卻因長時間的疏離以分手收場。然而，初戀總是甜蜜，又曾經歷過一個大時代，王洛賓對羅珊始終難忘。

一場演出，一見鍾情

　　三〇年代，王洛賓在北京西直門外的扶輪中學擔任音樂老師，在一場賑災的義演上，他與杜明遠相遇了。十八歲的杜明遠是北京藝術專科學校美術科的學生，不僅會畫畫也很會跳芭蕾舞。在這場義演活動裡，她要做芭蕾舞蹈表演，而王洛賓應邀在這場表演裡為她伴唱。儘管兩人初次見面，卻有著很好的默契，杜明遠婀娜的舞姿吸引了王洛賓的目光，王洛賓那高亢充滿激情的高音演唱也深深打動杜明遠的心，彼此一見鍾情，兩人心中愛情種子已然萌發。

　　然而，就在兩人的愛苗燃起的同時，九一八事變爆發，時局動盪，北京湧進許多流亡學生，不穩定的情勢，戰爭一觸即發的緊張

氣氛，讓杜明遠只得先離開校園回開封老家，正是濃情密意的二人，就只能藉由書信往來，互訴情衷。一九三七年盧溝橋事變發生後，王洛賓決定離開北京，到開封去找杜明遠。

　　來到開封順利與杜明遠重逢，也見到了杜明遠的父親，他是一位開明紳士，適逢國難當前，杜老先生也正在變賣家產，要資助地方抗日。王洛賓見到杜明遠後，兩人決定要一起到後方去，杜老先生也支持兩人的決定，並且在出發前，為他們依照傳統習俗舉行了訂婚儀式。為了路途平順，杜老先生特地寫了封信，介紹他倆去西安八路軍辦事處尋找朋友。同時，考慮到一對未婚青年旅途上可能的不便，還讓女兒暫時改名為洛珊，讓洛賓、洛珊得以兄妹相稱相待。不過，這對熱戀男女早已被愛火融化，一到西安，馬上就舉行了婚禮，正式以夫妻之名共同生活，洛珊也從此改名羅珊。

熱中民歌採集而冷落嬌妻

　　在前往西安途中，兩人加入了「西北戰地服務團」也認識了蕭軍等藝文同好，就在這途中，王洛賓更找到了音樂創作的目標——西北民歌的蒐羅與采風。到了西安，一行人又輾轉到蘭州、西寧。最後，兩人定居在西寧，羅珊在西寧一所女子師範學校擔任美術老師。王洛賓除了服務團的固定演出外，為了蒐集西北民歌經常在外奔波，兩人真正相處的時間變少了，羅珊經常獨守空房，倍感寂

寞。尤其當時的西寧，生活條件十分貧乏，別說藝文相關的文化活動，就連電燈都沒有，這讓羅珊很難適應，更何況身邊又沒有一個可以說話的人。於是，羅珊開始經常稱病請假到蘭州去，後來，就決定要定居在蘭州，不回西寧，王洛賓也只能依她，自己留在西寧，夫妻倆從此分居兩地，原本距離最近的兩人，心卻越離越遠。

愛情已逝，登報離婚

一九四〇年冬天，王洛賓不時地就會聽到些流言蜚語，指說羅珊在蘭州另有新歡，但他堅信兩人之間的愛情，並不以為意。一九四一年初春，相關的傳言越來越多，還有朋友捎來口信說家裡後院起火，甚至言之鑿鑿地說新歡就是某某人。一九四一年三月，春寒料峭，王洛賓也被這些傳言弄得心顫顫地，心想是該到蘭州走一趟，聽聽羅珊怎麼說。一路上，王洛賓的內心有不少聲音在竄動，但他仍堅信與羅珊的愛情基礎經得起考驗。終於來到蘭州的家門前，羅珊聽到敲門聲開了門，卻沒說一句話便轉身坐回炕上，房裡空氣似乎凝結住了。不一會兒，羅珊才遞上水說了聲：「你回來了？」王洛賓也簡單「嗯」一聲回應，因為他正揣想著該怎麼和羅珊說他所聽到的事兒。忽然間，羅珊又問了句：「今天晚上你住哪裡？」這句話可讓王洛賓心裡清楚了！所有的傳聞該都是真的！「想必你已經知道了。」羅珊冷冷地說著，「我有愛的自由，舊的

愛已經結束,現在我已經另有所愛。」這時,再說什麼也都是多餘。王洛賓內心滿是痛苦,一心所嚮往的愛情,卻就此結束!確定了彼此的心意,王洛賓便到蘭州報社刊登離婚啟事,結束了屬於他年輕歲月的璀璨浪漫。

結束和羅珊一段刻骨銘心的愛戀,王洛賓著實失意了一段時間,經常以酒麻醉受傷的心,就在整理好心情,準備回西寧重新開始的時候,卻被蘭州第八戰區的軍統特務以共產黨嫌疑罪名將他逮捕,關押在蘭州城北沙溝監獄三年。據說,王洛賓曾經懷疑是心愛的羅珊出賣了自己,不過,無法證實,他為何會被逮捕的真實原因始終是個謎,有各種可能與說法。

初戀總是令人難捨、難忘,據說,王洛賓在與第二任妻子結婚後,將貼在日記本裡的羅珊照片給剪掉了,隨後補上了「缺難補」三個字,足見王洛賓對羅珊用情之深,在內心的某個角落永遠有羅珊存在。兩人在蘭州一別,就未曾聯絡過,直到一九七五年,王洛賓要為新疆第一監獄排演一段豫劇,因為手上沒有豫劇本子,於是試著給羅珊寫了封信,請她幫忙找劇本。沒多久,他收到了一個來自開封的包裹,裡頭寄來王洛賓需要的豫劇劇本,還有衣物,之後兩人就一直保持著書信往來,但終生沒有再見一面。

將失婚的落寞情緒，寄情於創作中

　　青年音樂家文教基金會創辦人、音樂指揮家崔玉磐老師曾說，王洛賓的音樂風格與奧地利音樂家舒伯特有相近之處。在音樂創作上，舒伯特的音樂沒有嚴肅或浪漫之分，在他的作品中，舒伯特會奏出絕望的悲劇性旋律，但在下個樂章，或是在同一樂章裡，立刻又會出現個歡樂的曲調。舒伯特自己也曾說：「我的音樂，是我的才能與我的悲哀所帶來產物。我在最痛苦的時候所創作的音樂，卻是世人最喜歡的作品。」

　　在同一個音樂章節出現兩極的情緒感受，同樣也在王洛賓的作品中展現。王洛賓的第一段婚姻在第三者出現後畫下句點。對於這段感情，王洛賓從未對羅珊說出任何詆毀的話語，甚至認為是自己疏於對羅珊的照顧，才會導致婚姻的失敗。他永遠都懷念著兩人在一起的美好時光。但落寞與遺憾的心情還是難以遮掩，而他也將這心緒寄託於〈青春舞曲〉和〈曼麗〉兩首歌曲之中。

　　原為維吾爾族舞曲的〈青春舞曲〉，曲調歡快，可以充分感受到維吾爾族人那奔放、開朗的性格，也是現代許多民眾喜歡唱誦的歌曲。然而，遭受感情挫折後，對於愛情的難得與易失有了更深層的體悟，〈青春舞曲〉裡的歌詞「我的青春小鳥」代表了另一種意涵，不再只是字面上的青春與小鳥。在簡單歡愉的旋律中，歌詞卻也帶著淡淡哀愁，詠嘆著世事變化，要好好珍惜那稍縱即逝的美麗

片刻。王洛賓曾說自己非常喜歡這首歌，因為這首歌表達了他內心真實的感情。

〈青春舞曲〉歌詞：

太陽下去明早依舊爬上來

花兒謝了明年還是一樣的開

美麗小鳥飛去無影踪

我的青春小鳥一樣不回來

我的青春小鳥一樣不回來

別得那喲喲　別得那喲喲

我的青春小鳥一樣不回來

我的青春小鳥一樣不回來

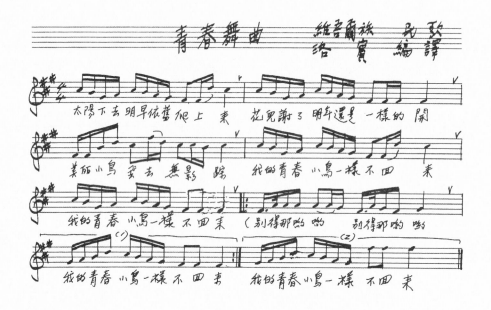

另外一首〈曼麗〉，相信四、五年級生不會太陌生，是小時候在港台常會聽見的一首流行歌曲。其實，這首歌曲的原作者就是王洛賓，是他未完成的歌舞劇《蒙古青年抗戰進行曲》中的一首插曲。歌詞將王洛賓對於兩人失落的愛情所表現出的擔憂、無奈、依戀和希冀等情緒做了細膩的表現。

　　〈曼麗〉歌詞：

我倆的過去　我倆的情誼　我怎能忘記

曼麗　怎能這樣忍心離我就走去

從今以後我是多麼傷心　何時才能見到你

只有留下的往事我時常在回憶　曼麗

一樣的星星一樣的月亮　就是少了你

曼麗　牛郎織女也能一年一相敘

想起當年我倆一起生活多甜蜜

如今只有在夢中和你相遇　曼麗

　　王洛賓不僅將對羅珊失落的情感寄情於歌曲中，據說，王洛賓也曾將他們的甜蜜的初戀記錄在〈半個月亮爬上來〉這首經典傳唱的民歌裡。王洛賓在改編這首被中華民族文化促進會評為《二十世紀華人音樂經典》的古老舞曲時，兩人還未離婚，為了紀念兩人的甜蜜時光，在蒐集到這首曲子後，便決定為羅珊寫下一首情歌，從歌詞的詮釋，可以充分感受到王洛賓的癡與戀。

〈半個月亮爬上來〉歌詞：

半個月亮爬上來　依拉拉

爬上來　照在我的姑娘梳妝台

依拉拉　梳妝台

請你把那紗窗快打開

依拉拉　快打開

依拉拉　快打開

再把你的葡萄摘一朵

輕輕的扔下來

半個月亮爬上來　依拉拉

爬上來　照在我的樓前長春槐

依拉拉　長春槐

你想吃那葡萄莫徘徊

依拉拉　莫徘徊

依拉拉　莫徘徊

等那樹葉落了再出來

依拉拉　長春槐

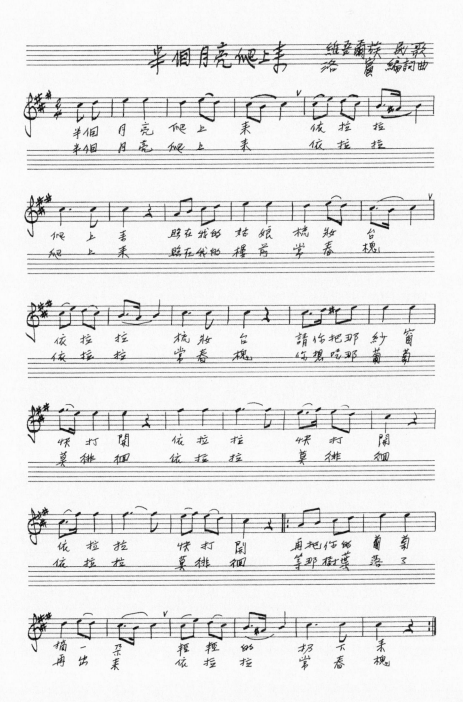

媒妁之言的牽手情

絲綢道路的情歌，就是敘述男女之間沒有任何條件的相親相愛。

——王洛賓

　　超現實主義畫家夏卡爾曾這麼形容自己的妻子貝拉：「她的沉默，她的眼睛，一切都是我的。她了解過去的我，現在的我，甚至未來的我」。貝拉十九歲時嫁給當時還名不見經傳的夏卡爾，並在生活、事業上給予支持。夏卡爾曾說：「貝拉每天到畫室來看我。每天把餡餅、炸魚和牛奶送到畫室來。只要一打開窗，她就出現在這兒，帶來了碧空、愛情與鮮花。」貝拉給了夏卡爾無盡的靈感，愛情更成為夏卡爾藝術創作的主題之一。貝拉五十二歲時在一次旅行中得了風寒離世，儘管已經離去，貝拉終其一生，都活在夏卡爾的作品和心中。

　　王洛賓與第二任妻子黃靜之間含蓄的情感，雖然兩人並非自由戀愛，而是藉由朋友介紹結合。但黃靜那嫻靜婉約的個性，不需要太多的言語，卻能在她男人背後給予最大的支持，彼此的互動和夏卡爾這位白俄羅斯畫家夫婦是很相似的。只可惜這對夫妻相知相伴

的愛情，僅僅維持六年時間，就因為黃靜的病逝而告終。

　　關於黃靜的史料並不多，雖然只有短短六年的婚姻生活，卻讓王洛賓從此終其一生鰥居未娶，也曾與朋友說過，他一生最愛的就是他的妻子。

洞房花燭夜初見新娘面 ——〈我想要一個家〉

　　一九四一年春天，王洛賓結束了與羅珊之間的情緣，不久便被蘭州第八戰區的軍統特務逮捕，關入蘭州城北大沙溝監獄，經過三年時間，於一九四四年五月出獄。出獄後，對愛情永遠充滿期待的王洛賓，對身邊的好友們透漏，他的內心非常渴望可以擁有一個溫馨的家庭。他說：「如果為了建立家庭需要結婚的話，那麼，不管什麼人，什麼樣，我都同意，一切聽由你們操辦。」又說：「按舊式，不見面，結婚時再見。」從曾經上洋學堂，經過自由戀愛的王洛賓口中說出，希望利用如此中國傳統結婚方式尋求自己的第二次婚姻，真是好訝異！經過三年的牢獄生活，竟然能讓他的想法有如此大的轉變？原來在他內心，結婚對象是有條件說的，最重要就是能支持他的工作事業，可以一起同甘共苦。

感謝天賜佳人 ——〈掀起你的蓋頭來〉

　　好友們為了王洛賓的幸福，努力尋找合適的對象，一九四五

年，在好友們的媒合下，王洛賓再度步入結婚禮堂，新娘黃玉蘭，是西北一位名醫家庭之女，在醫院從事助產士工作。婚禮上，當新娘款款地掀起蒙在她頭上的紅布蓋頭，王洛賓整個人愣住了，眼前的這位女子有著一張秀麗標緻的臉孔，帶著一種寧靜、溫柔與善良的氣質，新郎酒一口都還沒沾上，就已經全身酥麻。這蓋頭一掀，也讓王洛賓想起了早些年自己所創作改編的維吾爾民歌〈掀起你的蓋頭來〉，歌中的歡樂情景，與曼妙女子的身影，竟然如實地出現在眼前，真的是難以言喻的緣分。

結婚後，恬靜柔順的黃玉蘭為王洛賓帶來生氣勃勃的嶄新生活，也讓王洛賓終於感受到了家庭的溫馨。不多話的黃玉蘭總是迎著笑容，默默地伴在王洛賓身旁，家裡的大小事情也都處理得穩穩妥妥，王洛賓只管浸淫在他民歌的採集工作裡，不再有任何煩心。後來，王洛賓曾對黃玉蘭說過：「當初和你結婚，是對我人生的報復。」而妻子仍然以平和的臉告訴他：「洛賓，你會好的。」黃玉蘭的愛他完全領受，也倍受感動。後來，還為妻子取了一個新名字——黃靜。

妻子恬靜持家，成為堅實後盾

自從有黃靜持家，王洛賓更是充滿了工作的活力，因為每每外出回來，都能見到黃靜平靜溫柔的笑臉，這成為他最期待的畫面。

有一次，王洛賓再度到外地採集民歌，幾天後回到家，卻只見大門深鎖進不得，這是不曾發生過的事情。早已經習慣回家就能見到妻子，還能吃到她親手做的熱騰騰飯菜，這時王洛賓的內心不由得煩躁了起來，更多了些憂心，開始四處尋找妻子的踪影。

後來，終於在岳父家找到了黃靜。回到自家中，當時的王洛賓因為焦躁憂心，一把怒火在心中燒著，好不容易找到人正想宣洩，對著妻子擺出一副想要興師問罪的模樣。黃靜則默不作語，臉上帶著一抹苦笑、牽著他的手，來到家裡的米缸前，將蓋子打開，只見空空的米缸，裡頭乾乾淨淨找不到一粒米粒。妻子回娘家只是想帶些麵粉回來，這讓王洛賓的怒氣頓時化成了羞赧，無法正視著妻子。

家裡面早已經斷了糧，他卻完全毫無所知。身為一家之主，只顧做著自己喜歡的事情，一心只想著依賴妻子在家煮飯，等待丈夫回家，卻從來不曾聞問家中實際的生活問題。對於自己沒有盡到照顧家庭溫飽的最基本責任，還不明就裡的給妻子臉色看，他感到無地自容。即使如此，黃靜仍然沒有口出怨言，也沒有任何責難，臉上表情還是一如往常的平和，用那從娘家拿回來的麵粉做了一頓餐食。王洛賓一面吃著妻子用愛所做的菜，內心卻是五味雜陳，有愛、有心疼、有虧欠、也有怒，更有深深的感謝。

和黃靜結婚後，著實過了一段平靜舒服的日子，雖然沒有所謂

自由戀愛的激情，卻是十分踏實的生活。因為在青海省教育廳工作，他也利用這個工作機會在青當地開辦了音樂班和舞蹈班培養音樂藝術人才。同時，也為青海師範學校編寫《小學音樂》、《音樂師資訓練》和《中學音樂》等音樂教材。包括著名的〈四季調——花兒與少女〉曲調改編。

由於馬步芳十分器重王洛賓，曾經一度提議要他加入國民黨。但王洛賓拒絕了，他說：「我一個搞音樂的入什麼黨派？再說，他們關我三年，我還入什麼國民黨！」馬步芳聽到他這話也就作罷，之後也沒有再提。

無條件支持丈夫一切決定

一九四九年，國共內戰日趨緊張，七月，馬步芳對王洛賓說：「蘭州要打仗了，你回青海去吧，你是個文化人，這裡不需要你了。」於是，王洛賓回到西寧與妻子、孩子相聚共享天倫，全家人過著甜蜜溫馨的日子。兩個月後，西寧宣告解放，王洛賓決定並準備帶全家回到北平老家定居。這時候，人民解放軍一兵團的政治部宣傳部副部長馬寒冰來到了王洛賓家，除了肯定他對於新疆民歌採集的工作外，更邀請王洛賓隨大軍一起前往新疆。

王洛賓心想這麼多年來採集了許多新疆少數民族音樂題材，改編了數百首歌曲，但卻未曾踏上新疆的土地，現在終於有機會彌補

這遺憾，感到非常興奮。所以他不假思索立刻就應允了，後來，才發現這事兒完全都還沒和黃靜商量過，也不知道她的想法如何？黃靜知道這消息後，只是平靜地對丈夫說：「我知道，洛賓，你的心在遠方！」聰慧的黃靜雖然不多話，卻深深了解丈夫對於西北音樂的熱愛與理想，也給予他充分的支持。就在夫妻倆為了能有更多音樂創作機會歡喜的同時，卻不知在不久的未來將面臨夫妻訣別、父子離散的悲慘歲月。

無預警被抓回新疆，妻子受驚溘然而逝

　　一九四九年十二月二十日，中國人民解放軍新疆軍區在迪化發布任命王洛賓為新疆軍區文藝科科長的命令。王洛賓將家人留在西寧，單身前往新疆赴任，儘管政治更替，王洛賓仍受到專業尊重，被賦予重責，看來仕途似乎一帆風順。他也正想為中國的民族音樂奉獻心力，甚至想把妻兒接到新疆一家團聚。不料，一九五○年春天，王洛賓收到來自妻子黃靜的一封家書，信裡頭提及因為王洛賓曾經當過馬步芳軍隊的上校教官，所以，他們在西寧的家被查抄了。家裡生活頓時陷入困境，黃靜和兩個幼兒不知如何面對。黃靜問他怎麼辦？王洛賓收到信，便立刻趕回西寧安置一家大小。

　　之前王洛賓還為了要接妻兒到新疆而向上級請示，並且獲得軍區領導特批可以將家屬接到新疆落戶。但這時，王洛賓有了遲疑，

他想起當年和他一起組建青海抗戰劇團的副團長趙永鑒就因為被認為是「馬家軍」，才一解放就被人民政府給槍斃了。他擔心自己也可能會有此遭遇，便和妻子、家人商量，決定帶著家人及岳丈，全家遷回北京定居落戶。同時，也給新疆軍區遞上辭職信，人就沒有回到新疆去了。

回到北京，北京城裡也並不平靜，當時剛好遇上抗美援朝和國內的大規模鎮壓反革命運動，到處都有鬥爭行動。一九五一年六月，新疆軍區保衛部的幹部在當地派出所民警的帶領下，來到北京八中，將正在上課的王洛賓給抓走了，並且直接押上西行的火車。事發突然，王洛賓家中更是愁雲一片，當時黃靜剛產下三子不久，身子還很虛弱，丈夫無端又被帶走，面對三個稚齡的幼兒，真的不知所措，徬徨無助。受到這一連串的驚嚇，黃靜從此臥病不起，沒多久便離開了人世。

遠在新疆的王洛賓收到黃靜的死訊後，整個心都碎了。回想當年，王洛賓正慶幸自己獲得了一位溫柔體貼、善解人意的伴侶，雖然少言寡語，卻是王洛賓幸福與事業順遂的重要支柱。但兩人的緣分、寧馨的生活卻僅僅只有六年，而他身在邊陲地帶，不僅無法親自料理妻子的後事，更憂心三個幼小年紀的孩兒。一路走來，王洛賓滿是坎坷，上天跟他開了好多玩笑啊！他只能放聲嚎啕大哭。王洛賓每每提起黃靜總是說：「她跟我受了很多苦，很不容易。她愛

我，我也很愛她。」在王洛賓心中，無論是誰都無法替代黃靜的位置，她永遠都是王洛賓的妻子。他忘不了黃靜，因為，她自始至終都在他們這個家中，在王洛賓的心中。

　　直到王洛賓臨終前，一幅以黑紗纏框的黃靜遺像，一直端正地懸掛在他住所客廳的牆上，因為有愛妻相伴，他將繼續寫出更優美、更動人、更深刻旋律。曾有深入研究王洛賓的媒體發現，在王洛賓欣賞的眾女性友人裡，包括羅珊、卓瑪、三毛還有妻子黃靜，唯獨沒有為黃靜寫過歌曲，也曾因為這樣問過王洛賓，但他並未給過答案。或許，黃靜對王洛賓來說，這位柔順寡語的妻子，本身就是他人生裡最美的音符。

藝術創作的相惜相知情愫

您問我對愛情的看法,我就這麼回答您:一看太陽、二看
月亮、三看姑娘的黑眼睛。

<div align="right">

──王洛賓

</div>

　　從事音樂文化藝術的工作者,感情神經總是特別細膩,如果兩人又有著些許相似的人生經歷,很容易彼此惺惺相惜。王洛賓和三毛這兩人,一個是中國才華洋溢的音樂創作者,為新疆大漠譜寫出近千首的優美歌曲;一個是台灣具有豐富想像與文學風采的女作家,鍾情撒哈拉大漠留下許多浪漫豐富的文字散文。就因著同樣經歷過人生情感滄桑,同樣追求自由,他們跨越了些許文化與年齡懸殊背景阻滯,譜寫了一段傳奇且為人矚目的藝文情緣。或許不圓滿,或許帶了些許迷濛的色彩,但從藝文角度來端看兩人的相處,這是另一種愛情的詮釋,也帶著另一種文學的淒美。

　　在妻子黃靜離世之後,王洛賓二度入獄長達十五年時間,出獄後已是白髮蒼蒼的老人,與兒子、孫女同住,依舊創作他喜愛的音樂,過了一段平民的平靜生活。直到一九八八年,台灣藝人凌峰所製作的《八千里路雲和月》介紹了王洛賓和他的西北民謠,因著節目的播出掀起了一股「王洛賓旋風」。港台媒體也競相採訪王洛

賓，王洛賓走向他另一個輝煌年代，他走出了中國，因為他的歌曲，他的足跡邁向全世界，也牽起了他與三毛之間的一段情緣。

千方百計到新疆，為王洛賓帶稿費

有著一顆單純細膩、童稚心靈的三毛，從小就喜歡聽王洛賓的歌，因為他的歌曲都有出現在台灣的音樂教科書裡，例如〈虹彩妹妹〉、〈達坂城的姑娘〉、〈半個月亮爬上來〉、〈青春舞曲〉。一九八八年，電視製作人凌峰製作了王洛賓西北民歌的節目專輯，不僅讓王洛賓與台灣傳播媒體有了第一次的接觸，也開啟了台灣民眾對王洛賓的印象。

隔年，香港作家夏婕到新疆採訪了王洛賓之後，先後發表了三篇〈王洛賓老人的故事〉，而台灣《明道文藝》也刊登夏婕所寫的〈名曲故事〉系列篇。於是，同為《明道文藝》邀訪作者的三毛，也看到了夏婕的報導。看完文章，讓三毛對於王洛賓更加好奇，想見見這文章裡的傳奇人物，更何況他還是三毛最喜歡歌曲的創作者。於是她馬上找到夏婕，向她查詢王洛賓的聯絡方式。三毛很積極的聯繫，希望能趕快到新疆看望心中所崇拜的西部歌王。《明道文藝》主編得知三毛的心意後，便委託她代送稿酬給王洛賓，這也讓她有了與王洛賓直接接觸的順當理由。一九九○年四月，三毛終於可以成行，前往烏魯木齊逗留二天，與王洛賓見上第一次面。

相互以歌詠唱，做為第一次的答禮

在一個春天的午後，三毛來到烏魯木齊幸福路、王洛賓的寓所前，輕輕地敲了敲門，王洛賓應門而開，她一身牛仔的裝扮出現在王洛賓眼前。「洛賓先生嗎？」「是，請進！」這是兩人見面的第一句話。「鑲金邊的腰帶、大方格的長裙，頭上裹著一塊大花巾，只露出那一雙滴溜溜的大眼睛」則是王洛賓對她的第一印象。確認彼此的身分，王洛賓請三毛入內，當他端水要遞給她時，恰巧看見三毛正要摘下她的帽子，她打開花巾，一頭鬖鬖長髮流瀉而下，披落在肩頭上，帶著些女性的撫媚，如同仙女般。

這時，王洛賓完全被吸引住了，霎時之間靈感觸動，不禁就用〈掀起妳的蓋頭來〉的曲調，唱出了「掀起你的蓋頭來，美麗的頭髮披肩上，像是天邊的雲姑娘，抖散了綿密的憂傷」。三毛一聽，這不就是她很喜歡的〈掀起妳的蓋頭來〉曲子？但歌曲裡並沒有這段歌詞啊？王洛賓笑了笑說是剛剛才寫的，而且還得要謝謝三毛，因為靈感就來自三毛的那頂花巾帽子。最後這段歌詞也就成了〈掀起妳的蓋頭來〉第五段歌詞，這首歌曲的外一章。

初次見面，兩人輕鬆聊著天，也說著彼此的生活經歷，發現兩個人有著相同的經驗，心有戚戚。興致一來，三毛就先向王洛賓唱出，由自己作詞、在流行歌壇十分受歡迎的〈橄欖樹〉作為見面禮，三毛曾說：「橄欖樹不是代表和平，那是一個人一生的追求，

每個人都有自己的夢。」王洛賓聽了三毛的歌，歌聲充滿著感情，感覺她真的好美。他心想：也要為她唱了一首曲子。於是，王洛賓唱了他獄中的作品〈高高的白楊〉，並且還將歌曲的人物故事作了介紹。當王洛賓唱到「孤墳上鋪滿了丁香，我的鬍鬚鋪滿了胸膛」這句歌詞時，三毛眼淚濮娑地掉了下來，她哭了……唱罷，王洛賓向三毛致上謝意，他說因為那眼淚是她對王洛賓作品的一種讚揚。第一次見面，兩人都對彼此留下了美好的印象。

彈奏著兩人情感的凝結 ──〈幸福的e弦〉

三毛前後總共到新疆三次，第二次到新疆，正巧碰上王洛賓接受新疆電視台為他拍攝電視藝術片《洛賓交響曲》，時間緊湊而忙碌，每天幾乎是早出晚歸。

有天，三毛生病了，全身痠軟吊著點滴，而且沒有食慾。王洛賓看她拖著病體，又不吃喝，十分擔心，一直守在她的床旁照料著。身體的極度難受讓三毛感覺瀕臨死亡，哭著說自己可能快要死了。這話一說，讓王洛賓更是心慌，為了要讓三毛重新提振精神，不要做太多負面想像，王洛賓不斷地和她說話，希望她能免除對於死亡的恐懼。就這麼聊著彼此對於生死的感覺與觀念，分享著兩人曾經遭遇的死亡經驗。王洛賓兩度莫名入獄，好友們辦了兩次追悼會，他的確死裡逃生過；三毛聽著故事，也想起自己五歲的時候

曾經掉進大水缸裡，被水嗆著，還好被人發現，讓爸爸給救了起來，就這麼一個故事、一個故事地說著，王洛賓說服三毛吃了藥。而他的細心與體貼，更讓三毛覺得這人不僅有才華，還有讓人得以依靠的感受。

第一次見面，雖然只有兩天短暫的接觸，但是王洛賓的幽默和閱歷，讓三毛印象深刻。第二次三毛來到新疆，共住了九天，兩人有了較多相處的時間，也分享了更多的故事與想法。同樣感情豐富敏感的藝術工作者，對彼此都帶有著一種憐惜。三毛為王洛賓的坎坷人生和藝術才華所傾倒，其中可能包含著敬仰、愛慕、同情，很難說得清楚那究竟是怎樣的情感。勇於做自己的三毛，不吝表達自己對王洛賓的情懷，在她的心裡，兩人沒有年齡的隔閡，更希望如果可以，在未來的人生路上可以攜手同行。王洛賓從三毛的一言一行，也感受到了那熱切的感情，但王洛賓

自己又是怎麼想的呢？

　　面對三毛，王洛賓是有所遲疑的，也曾有過徬徨。在遲暮之年，還能遇到忘年的知音實屬難得，他也曾經自由戀愛過，回想起他與羅珊的那一段甜蜜往事，戀愛的確令人神往。但再記起羅珊對他提出分手，說「我已經愛上別人了」，餘音迴旋在耳旁，當下他的心已經在淌血，但他對羅珊不曾有過怨恨，保留著兩人曾經擁有的甜蜜與美麗。大半世紀過去，王洛賓經歷過太多悲歡離合，他的性格也隨著時間與歷史的腳步有所改變，而賢慧的妻子黃靜更是他終生的最愛，即使她已經離開人世四十年，但王洛賓仍無法讓另一個女人走入屬於他們兩人的家。於是，他不只一次曾向三毛說：「假如我是六十歲就好了。」之後，王洛賓曾寫信給三毛，信中有提到：「蕭伯納有一把破舊的雨傘，早已失去了雨傘的作用，但他出門依然帶著它，把它當作拐杖用。」王洛賓自嘲地說，他就有如蕭伯納的那把破舊雨傘，委婉地說明了自己的心意。

　　聰慧又敏銳的三毛當然理解王洛賓內心的想法，她真心覺得王洛賓是個很可愛的人，但也清楚兩個人就是可以作很好的朋友，彼此作心靈的交流。原本三毛帶著許多衣物大行李，準備在新疆停留數月的，後來卻匆匆離去。因為王洛賓想到當時的環境、家庭子女等等現實生活，他理性地揮斬可能發展的情愫。但是，當三毛離去之後，王洛賓不捨與悵然的心情油然而生，他領悟到一段珍貴的感

情已經流逝。

　　三毛離開後，王洛賓整理她所住的房間，在床旁發現了一支粉紅色髮針，是三毛落下的，該放那兒好呢？環顧了家中所有地方，他的視線停留在伴隨自己大半生的最愛——吉他上頭，心想，這應該是放置髮針最妥適的位置，他將髮針別在e弦上，並且寫下〈幸福的e弦〉這首歌曲，紀念這段得來不易的忘年情懷。

　　〈幸福的e弦〉歌詞：

　　我常撥弄著琴弦　　獨自漫步海灘上

　　琴聲那樣憂傷　　彈奏著無盡惆悵

　　今天我抱起了吉他　　琴聲卻是這樣明朗

　　像一雙自由的白鷗　　追逐著海波浪

　　雖然Sanmoor不在身旁　　琴聲卻是這樣明朗

　　因為她那髮針　　插在e弦上

　　啊　　我幸福的琴弦　　奏起幸福的交響

　　她那粉紅的髮針　　曾經插在鬢髮上

佳人已逝，徒留痛苦與悲傷 ——〈等待〉

　　歌曲完成後，王洛賓將曲子寄給了三毛，但是並未得到三毛的回信或任何訊息。一九九一年一月五日，王洛賓從收音機廣播裡，得知三毛去世的消息，突如其來的噩耗，讓王洛賓無法置信。再從

報紙上的報導獲得證實，伊人羽化，無法言語的心痛撕裂著，更伴
隨著沉重的歉意。一九九一年四月二十八日，王洛賓和友人在烏魯
木齊的南公園為三毛舉行了一個特別的華爾滋追悼會。王洛賓除了
獻唱三毛作詞的〈橄欖樹〉之外，也發表了自己為三毛所譜寫的新
作品〈等待〉，句句唱來，讓人聽來字字酸楚，王洛賓的椎心痛苦
盡在歌聲中。

〈等待〉歌詞：

你曾在橄欖樹下　等待又等待

我卻在遙遠的地方　徘徊再徘徊

人生本是一場迷藏的夢　且莫對我責怪

為把遺憾找回來　我也去等待

每當月圓時　對著那橄欖樹獨自膜拜

你永遠不再來　我永遠在等待

等待　等待　等待

等待越等待　我心中越愛

王洛賓和三毛都是藝文界知名文人，兩人間的友誼更成為中、
港、台三地人民所關切的話題與媒體追逐的焦點。三毛過世後，王
洛賓無論前往何地，都有媒體提問他與三毛間的問題，曾有記者
問王洛賓：「關於你和三毛有許多傳說，你能談一談你們的關係

嗎？」「我欣賞三毛的個性，她欣賞我的才華。不過，我們只是藝術上的朋友，也是藝術的『結合』，其他傳說都是記者先生們想像出來的。」王洛賓是這麼回答的。但許許多多充滿著浪漫、若有似無、似戀非戀的謎樣傳說，仍舊瀰漫在海峽兩岸。

對王洛賓來說，這是一段讓他很悲傷的記憶，他也深深覺得對不起三毛。之後，王洛賓不願再多談。一九九三年，他首度來到台灣進行表演。記者會上，大多數的媒體前來參加，但是主要問題焦點還是放在他與三毛的這段感情上，而老人家對此始終靜默不語。

♪ *PART 6*

歌謠之王餘音繚繞：傳承之路

創作旋律的目的，必須是為了美化自己民族的語言。

——王洛賓

　　二〇一五年三月在上海話劇藝術中心，演出了改編自「西部歌王」王洛賓人生故事的舞台劇《你是我的孤獨》，這部舞台劇作品以音樂劇場的表演形式，串聯了王洛賓二十首創作作品以及三毛作詞的〈橄欖樹〉，將他多舛的人生經歷、音樂創作旅程和感情世界作了深刻描述與演繹，也勾勒出王洛賓內心深處所隱匿的愛戀與孤獨。

　　王洛賓一生穿過五次軍裝、兩次囚服，在監獄生活長達十九年的時間。王洛賓的三子王海成在這齣舞台劇演出前，從新疆來到了上海，在一場講座裡和大家分享父親的人生傳奇和其創作歌曲背後的故事時，他認為能夠支持父親走過這麼長的一段艱苦歲月，就是他的音樂創作。而王洛賓自己也曾不斷地向朋友們提過，音樂就是他的宗教，是他永遠的精神寄託。

期待東方歌劇能於舞台上展演

　　有人說絲綢之路是由駱駝隊踩出來的，若是用音樂的角度來看，絲綢之路是用西北最美最美的民歌鋪成的。

　　絲綢道路溝通了東西方文化，也溝通了東西方的音樂文化，非常豐富，非常美。王洛賓在採集西北新疆民歌時，真實的感受到西北音樂的豐富性，尤其是在南疆，如喀什、和闐等地方，因為擁有豐富的音樂素材，以及許多詩人、歌手的創作，在一九二〇、三〇

年代就有五、六齣音樂話劇。所謂音樂話劇，就是音樂劇裡說白很多或是在話劇裡加唱，其實這就已經具備了西方歌劇的雛形。

　　既然手邊上這麼多豐富的音樂素材與民歌，王洛賓心想不應該讓這麼美的旋律停留在話劇加唱的形式上，於是他開始著手創作屬於自己民族的西北歌劇。當然，他更期待著有朝一日，能有東方歌劇登上演繹舞台。

　　王洛賓一生在新疆居住了半個多世紀，一共譜寫了包括《托木爾的百靈》、《吾人村》、《帶血的項鍊》、《奴隸的愛情》、《戰鬥的歷程》、《兩代人》及《帕坦木汗》等七部歌劇。其中，《托木爾的百靈》、《吾人村》是用維吾爾旋律寫的歌劇，一九七九年，他的第三部歌劇創作《帶血的項鍊》則是以哈薩克音樂描寫一段哈薩克的故事，這部歌劇在大陸全國歌劇匯演還曾獲得二等獎。

　　在王洛賓一生中，對於歌劇的創作，仍留下了些許遺憾。其一是第七部歌劇《帕坦木汗》只完成了兩場，還有五場未完成。在他晚年生病的時候，仍然念念不忘，直說如果能再給他十天時間，他就可以完成了。另外，就是王洛賓在一九八〇年為烏魯木齊市文工團所創作的《奴隸的愛情》，在完成創作後，一直沒能有正式公演的機會。王洛賓曾經感慨地說：「寫個話劇很容易，但寫歌劇很難。這麼多年，都還很難看見東方歌劇在舞台上展演。」因此，

一九九三年王洛賓第一次到台灣進行訪問表演時，還特地將《奴隸
的愛情》的歌本帶來，希望有機會能夠在台灣上演，這是他由衷的
一個願望。不過，仍然讓他失望了，而這部歌劇的部分曲目，則收
錄在他於台灣所錄製的《王洛賓回憶錄》有聲出版品中，由他自己
清唱，和音樂愛好者一起分享。

《奴隸的愛情》歌劇選曲

　　《奴隸的愛情》是王洛賓臨終前，都還掛念著的一部未曾公開演出的歌劇創作，就讓我們一起進入這齣歌劇來一趟紙上欣賞，看看這位西北歌王如何運用民歌素材，譜寫出這屬於自己民族的東方歌劇。

　　這部歌劇內容主要取材於一個流傳在新疆維吾爾族的古老傳說。原本是一首長詩，王洛賓說，從詩名上就可以知道主題是描述在維吾爾這民族裡，奴隸是沒有愛情的。儘管在奴隸的心裡有愛情，但實際上卻沒有愛情的權力。

　　《奴隸的愛情》描寫一個古國，國王奧斯曼有個很漂亮的女兒，名叫海麗美，而負責管理國家花園的老園丁花匠則有個兒子，名叫艾西丁。在當時這個國家裡，所有階級都是世襲的，貴族永遠是貴族，而奴隸世世代代都是奴隸。所以花匠與兒子艾西丁兩父子都是奴隸階層。然而，公主海麗美與小奴隸艾西丁從小一起玩耍，一起長大，可說是青梅竹馬。長大成人後，彼此萌生愛意，有了感情。國王得知海麗美與艾西丁兩人相互鍾情的消息後勃然大怒，認為高貴的公主怎麼能和奴隸談戀愛？兩個相愛的男女該如何擺脫這世俗的階級觀念，戰勝國王的百般阻撓呢？

歌劇選曲〈奧斯曼的震怒〉

　　故事從國王奧斯曼知道自己美麗的女兒海麗美，竟然和老園丁的兒子艾西丁互有好感，且正在談戀愛的消息後，感到非常生氣開始。所以，歌劇第一場便由「國王的震怒」揭開序幕。劇目裡刻劃了國王奧斯曼殘酷暴虐的性格，他將女兒比喻成可愛的百靈鳥，而將花匠兒子比喻成草原上作惡的黑鷹，希望那低賤的黑鷹能盡快離開，不要靠近那美麗的百靈鳥。音樂旋律搭配劇中國王高貴又傲物的人物性格發展，採用高亢地民歌旋律風格來詮釋。

　　〈奧斯曼的震怒〉歌詞：

　　我的花園迷霧重重

　　心愛的百靈遇到了黑鷹

　　誰能來驅散園中的迷霧

　　誰能來趕走萬惡的黑鷹

　　讓我的萊麗擺脫奴隸的愛情

　　讓我的萊麗離開卑賤的艾西丁

　　一定要離開艾西丁

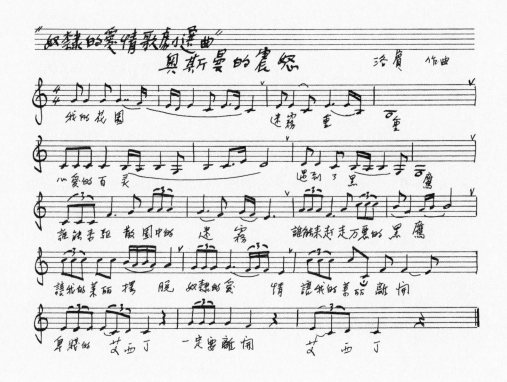

"奴隶的爱情歌剧选曲"

奥斯曼的震怒

洛贝 作曲

我的花园　　　迷雾重　重

小爱的百灵　　　遇到了黑　鹰

谁能来驱散围中的　迷雾　谁能来赶走万恶的黑鹰

让我的美丽摆脱奴隶的爱　情让我的美丽离开

卑贱的艾西丁　一定要离开　艾西丁

239

歌劇選曲〈我的情人你在哪裡？〉（海麗美）

這首曲子是由女主角海麗美所演唱的曲目，共分三段，分別描述著海麗美深愛著艾西丁，卻因為受到國王父親的攔阻，使得艾西丁開始有些退卻，但她還要讓愛人知道自己的心意，知道愛情讓她可以堅持，即使痛苦，海麗美依然會等待，因為艾西丁已成為她的生命，是她的希望所在，她真摯的心早已和艾西丁在一起。

王洛賓這部歌劇採用的是維吾爾族的音樂旋律，運用民歌的慢板音調來描寫海麗美正思念兩小無猜的愛人艾西丁時的心情。

〈我的情人你在哪裡？〉歌詞：

我的情人你在哪裡

我的心早已隨你飛去

愛情使我把一切忘記

只有在痛苦中等待你

我的生命你在哪裡

我的心永遠和你在一起

愛情果樹結的總是苦果

難道愛情的果實就是分離　就是分離

我的光明你在哪裡

沒有你我眼前失去了光輝

我像夜鶯日夜在悲啼

一聲聲　一聲聲　呼喚著你

一聲聲　一聲聲　呼喚著你

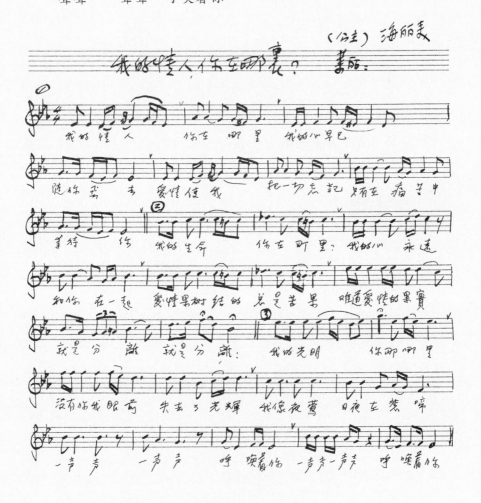

歌劇選曲〈我又回到妳身旁〉（艾西丁）

　　暴虐的國王奧斯曼想盡辦法要拆散公主與艾西丁，阻止二人見面，但不管國王如何地想方設法，兩個小情侶仍然會尋找時機在花園裡見面約會。這首歌曲就是描述男主角艾西丁唱演他的內心情感。堅毅昂揚的樂音，展現主人翁艾西丁那不畏險阻，勇敢堅強的性格。

　　〈我又回到妳身旁〉歌詞：

　　懷念是最大的悲傷

　　悲傷啊　卻有無窮的力量

　　愛神他賜給我一雙翅膀

　　飛向我親愛的姑娘

　　哎——飛過森林　飛過山崗

　　衝過警戒　衝過刀槍

　　海麗美　我又回到你身旁

　　我又回到你身旁哎

歌劇選曲〈不要叫媽媽再傷心〉

在劇中，這首歌曲由女中音飾演男主角母親主唱。花匠兒子艾西丁與公主海麗美兩情相悅，但是因為國王的百般阻撓，使得艾西丁的母親十分擔憂，於是藉由此曲，唱出了她的心聲，並勸說艾西丁放棄這段愛情。

〈不要叫媽媽再傷心〉歌詞：

親愛的艾西丁　我的生命

誰叫你這樣神智不清

誰叫你這樣神智不清

往日的智慧　往日的聰明

卻用來把幸福無情的斷送　無情的斷送

奴隸既然沒有自由

奴隸怎能有愛情　奴隸怎能有愛情

醒來吧　我的小羊

醒來吧　我的生命

不要叫媽媽再傷心

不要叫媽媽再傷心　再傷心

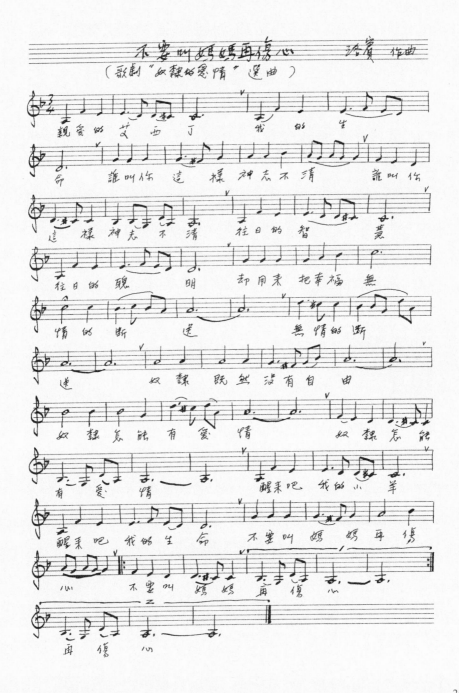

不要叫媽媽再傷心

（歌劇"奴隸的愛情"選曲）

245

歌劇選曲〈誰能來理解我的心情〉

　　殘暴國王的阻止與奴隸媽媽的規勸，仍然無法澆熄兩個年輕人愛的火花。後來國王的弄臣獻策，讓老園丁與妻子、艾西丁三人前往阿拉伯麥加朝聖，並計畫在途中派人加以殺害，當三人來到懸崖邊時，便將他們推下山去。後來父母落崖摔死，而艾西丁則掛在樹上受了重傷，被一位女子給救了上來。這位女子名叫古麗琪麗，是個老狩獵人的女兒，和艾西丁一樣都是奴隸的身分，她和父親打獵所獵取的野獸獸皮都需要進貢給國王。

　　在艾西丁養傷過程中，古麗琪麗對朝夕相處的艾西丁產生了好感，個性直接豪爽的她便將內心的愛意告訴了艾西丁。艾西丁聽了古麗琪麗的告白，也將自己的感情以及所發生的一切故事告訴了古麗琪麗。古麗琪麗聽了非常難過，這是她第一次愛上一個人，卻沒想到這男子已經有了相愛的對象，內心十分痛苦。當古麗琪麗了解了艾西丁與海麗美的相愛過程，知道自己無法獲得艾西丁的心，卻也深深為兩人真摯的愛情所感動。

　　後來，古麗琪麗得知海麗美被迫要下嫁國力強大的鄰國老國王，以求拯救自己國家的消息，她決定要主動代替公主出嫁。於是她前往皇宮晉見公主，告訴她艾西丁並沒有死，並且仍癡心地等待著她。同時，古麗琪麗也告知了自己要代替她出嫁，並在結婚當天安排海麗美與艾西丁兩人相聚的計畫，公主聽完十分感動，更充滿

感激。

　　結婚當天正值滿月之日，老國王前來迎親，當他掀起蓋頭，赫然發現新娘並非公主海麗美，既驚訝又生氣地問說新娘究竟是誰？古麗琪麗於是乘機殺死老國王，但自己也因此遭到殺害。老國王遇害引起鄰國的不滿，他的手下即刻展開了追殺。當海麗美和艾西丁好不容易再度於月下相會時，也遭到老國王的手下以箭射殺，相擁而亡。

　　這是個淒美的故事，王洛賓以古麗琪麗為主角，將她慨歎自己第一次愛上的男人，卻已另有心上人，對於愛情的種種無奈和殘酷心情譜寫成了這首詠嘆調。從歌曲中我們可以感受到，王洛賓對於歌曲詮釋已經突破原有民歌的形式。

〈誰能來理解我的心情〉（古麗琪麗 詠嘆調）歌詞：

月亮無意照在小小的河面上

柔光卻使得小河幸福地閃耀銀色的波浪到黎明

月亮伴隨著黑夜不知去向

只留下痛苦　只留下悲傷　悲傷

親愛的白雲　親愛的晨風

誰能來理解我的心情

火熱的愛情　暗地裡交給艾西丁

可是他另有心上的人　心上的人

不幸的愛情烈火熊熊

只能燃燒在自己的心中

命運啊　殘酷的命運給了我第一次這樣愛情

親愛的白雲　親愛的晨風

誰能來理解我的心情

火熱的愛情　暗地裡交給艾西丁

可是他另有心上的人　心上的人

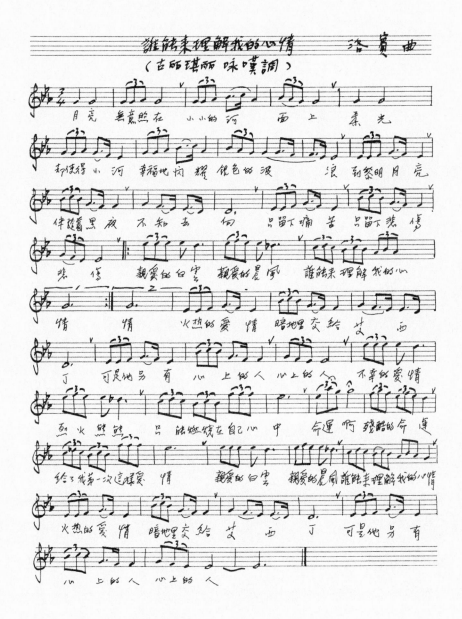

249

中國民族音樂傳歌者

　　一九八六年十一月，在王洛賓脫離十五年的監獄生活十年後，新疆軍區政治部、新疆音樂家協會聯合為他舉辦「人民音樂家王洛賓作品音樂會」，這是由官方第一次正式地向全國民眾介紹王洛賓的音樂作品，並且授予他「人民音樂家」的稱號。同時，新疆人民出版社也為他出版了英漢對照的《在那遙遠的地方》、《絲路情歌》歌曲集。

　　王洛賓一生戮力於西北音樂的蒐集與創作，同時將僅有樂音的西北民謠填寫上漢文歌詞，成為中國西北音樂傳入內地的重要傳播橋樑。他的歌曲作品取材於一般普通百姓家，記錄著少數民族的生活、文化、感情，運用淺顯文字搭配上各民族優美的樂音曲調，將原本單純的邊疆民族歌謠昇華成各個族群追求真、善、美的境界，情真意切，百聽不厭，久唱不衰。

　　一九九二年十一月十七日，〈在那遙遠的地方〉、〈半個月亮爬上來〉兩首王洛賓的創作，更被中華民族文化促進會評選為《二十世紀華人音樂經典》。同年，王洛賓前往桂林教育學院講學，桂林教育學院並授予他「榮譽教授」頭銜，王洛賓「西北歌王」美譽名不虛傳。

　　撰寫《艱難時代的傳歌者：王洛賓評傳》的作者郭德茂，對於王洛賓曾作了如此描述：「王洛賓，中國百年音樂的標本，不止是

音樂的標本，更是一個作為知識份子的音樂人的人生歷程的標本。這個標本聯繫著民間和廟堂，舞台和監獄，草原和京城，苦難和輝煌，恥辱和尊貴，貧寒和富有，愛情的難得、失去與滾燙得讓人難以承受的彷徨……。」而前中國外交部部長也肯定王洛賓的音樂作品代表了中華民族優秀文化。

王洛賓不僅獲得中國華人世界的肯定，他的歌曲〈在那遙遠的地方〉更遠傳世界各地。當代著名的三大男高音帕華洛帝、多明哥及卡列拉斯，都會在個人舉行的演唱會中納入演出曲目。中國優雅的樂曲躍上國際音樂舞台，王洛賓功不可沒。一九九四年六月，聯合國總部更舉辦了絲路情歌「王洛賓作品音樂會」，一百五十多個國家的大使出席觀看；而聯合國教科文組織也同時授予王洛賓「東西方文化交流貢獻獎」。

終獲「正名」肯定

因為王洛賓的努力，讓中國近代音樂史不致留下空白。但對王洛賓來說，這條路其實走得很辛苦。數十年來，他默默採集民歌素材，重新編寫、創作，經過長達十九年的黑牢生活，但他所寫的歌卻幾乎沒有自己的名字，直到年過古稀，滿頭幡白銀髮，才終於在中國近代史上肯定了王洛賓，將新疆民謠於一九三〇、四〇年代抗日期間，大量傳入內地的事實王洛賓總認為歷史遲早會給予證明，

所以一路走來，他從不汲汲營營去對外說明，只是默默地等待。經過半個多世紀，這些曾經不曾具名「王洛賓」的歌曲終於獲得正名，更證明王洛賓的音樂創作影響深遠，也說明著他的等待是對的，對於自己能活著見證這歷史時刻，是值得的。只不過，人的壽命還是很短暫，最多只能活到一百多歲，王洛賓常想如果一個人能活上五百歲，那應該什麼問題都沒有了。

盼望世界和平 ——〈歌唱萬年青〉

王洛賓一直有個浪漫想法，就是希望將來孩子都能喜歡音樂、愛上音樂、愛上美，尤其希望年輕朋友們能夠熱愛自己的民族、熱愛自己民族的傳統音樂，加強自己的民族自尊心，這是他最熱切的企盼。於是他實際身體力行，在新疆創辦一個少年兒童培育中心，讓他們在課餘時間，可以學習音樂、學習提琴，鋼琴，以及學唱歌，讓他們從小就能接受美的教育。

而他人生最後的一首創作正是寫給洛杉磯萬年青合唱團的〈歌唱萬年青〉，這首歌是王洛賓應美國加州萬年青合唱團的一百零五名老人所作，完成於一九九六年一月十六日，當時王洛賓已經病重住院，距離他離世不到兩個月時間。

王洛賓希望能藉著這首歌，表達他個人盼望世界和平的心願，他經常說：「多一雙彈琴的手，就少一雙拿槍的手。」甚至還天真

想說，如果大家都去學音樂，接觸這美好的音樂，街上的小偷應該就會少一點，監獄裡關著的犯人也會少一些，也就能夠減少拿刀子砍人的事件了。

〈歌唱萬年青〉歌詞：

一盞標燈照耀老年航行

啊朋友　那不是標燈　那是萬年青的歌聲

那歌聲熱情奔放　那歌聲奔放熱情

照耀著老年的第二次航行

一聲春雷響徹萬里雲空

啊朋友　那不是春雷　那是萬年青的歌聲……

強烈的召喚著世界和平

璀璨的九〇年代

　　一九九〇年代是王洛賓的年代，獲得國家肯定與正名後，無論是在中國或是全球各地華人世界，全都掀起一股「王洛賓熱潮」，各地的演出邀約不斷。除了全球各地的演唱會邀約，內地與台灣也都競相製作關於王洛賓與西北民謠相關的節目，在電視上播出。王洛賓對於能將這優美的歌曲與全人類分享，更是感到愉快無比。

　　一九九〇年十二月，王洛賓前往新加坡演出王洛賓「絲路之歌音樂會」，當時新加坡副總理王鼎昌還偕同政府其他官員一起出

席觀賞。一九九二年一月，王洛賓應邀前往澳洲講學。有天他到雪梨一對上海留學生夫妻所開的餐廳「夢幻小屋」用餐，在讚賞主廚那高超的烹飪技術之餘，對於精緻的餐點裝飾更是讚嘆不已，於是現場就寫了一首〈夢幻之歌〉送給店主人。在王洛賓準備離開澳洲時，有感於留學生們的創作精神，便為留學生主席衡言寫的留學生之歌〈渴望藍天〉親自譜曲，以此獻上他的敬意，祝福這群年輕的留學生們能在未來展翅於藍天上。

一九九二年二月二日至十九日，香港中華文化促進中心邀請王洛賓到香港，舉辦「我的歌：王洛賓演講暨小型音樂會」，這場音樂會集結了香港音樂界四百多位人士參加，並由香港歌星演唱王洛賓十一首歌曲，現場也開放王洛賓與觀眾進行對話。其中一項節目是由香港明儀合唱團演唱

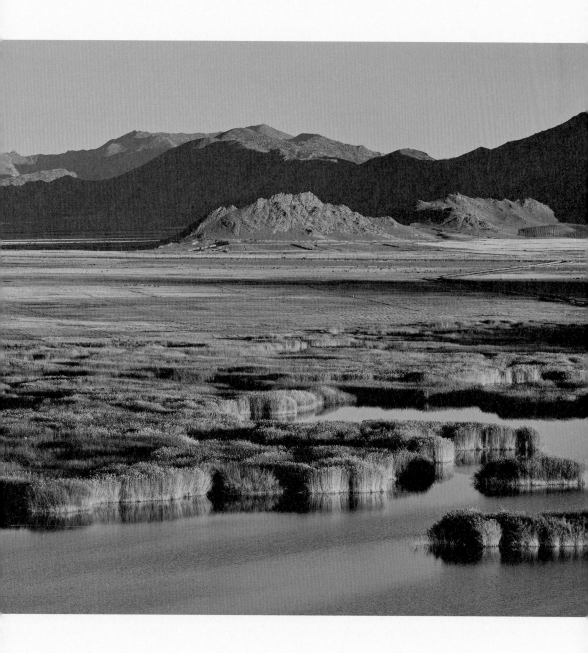

〈掀起你的蓋頭來〉，香港著名歌唱家費明儀女士扮演「伴娘」，王洛賓則親自扮演「新娘」。在繽紛的燈光下，「新娘」和「伴娘」款款走向舞台，當王洛賓紅蓋頭被掀的時候，達到節目的最高潮，王洛賓在香港掀起了一股旋風。

　　一九九三年，王洛賓再度來到香港，出席香港管弦樂普及音樂會「樂緣情未了」，這場音樂會匯集了來自港台知名的歌手，包括羅大佑、羅文、王靖文、李宗盛、花比傲、周華健、娃娃、陳杰靈、袁鳳英、黃耀明、曾路及葉氏兒童合唱團等。當節目重點高潮「向王洛賓致敬」開始，王洛賓走上舞台之際，現場六千名觀眾起立鼓掌，歡騰的掌聲如雷鳴般，王洛賓獲得港台演藝界和音樂界，以及聽眾最高的敬意。現場，王洛賓親自演出了〈賣蘋果〉、〈親愛的白蘭地〉，並機智幽默地回答記者們的提問：「是什麼力量使你從北京去到新疆，並且一住就是五十五年？」王洛賓笑答：「因為那裡有音樂，還有一雙看到天堂的黑眼。」

王洛賓熱潮延燒全球

　　王洛賓以簡單優美的旋律，淺顯易懂的歌詞表現出最真切的情感，他的歌打破了語言上的隔閡，傳頌全球。一九九四年四月三日，八十二歲的王洛賓遠渡重洋來到美國紐約，在紐約聯合國總部演出。現場座無虛席，甚至因為座位不夠，有許多人坐在台階上或

站在通道上欣賞觀看。聯合國教科文組織也同時授予「國際音樂大使」的頭銜，肯定王洛賓從事中國西北音樂創作所付出的努力與貢獻。

同年六月，王洛賓再度赴美進行演出與講學。由美國中華文化交流促進會主辦的「王洛賓作品演唱餐會」在聯合國總部小型劇場內舉行，三百多名美國各界知名人士出席。會中，美國中國文化交流促進會主席劉寶夏致贈一面「民謠之父」紀念金牌給王洛賓，對於王洛賓致力傳播中華民族優秀文化表示敬意。王洛賓受到美國各界的熱烈歡迎，也掀起了一陣「洛賓熱潮」。

一九九四年十二月二十八日，香港《大公報》駐深圳辦事處、香港《新晚報》及《深圳娛樂》編輯部等媒體機構聯合索妮亞國際時裝藝術中心，在深圳舉辦「王洛賓作品音樂會」，邀請王洛賓到深圳，和市民一起歡度聖誕節，並迎接新一年的元旦。當天，王洛賓與現場民眾一起歡唱，場面極為壯觀。節目結束後，王洛賓在日記中寫下：「二十八日正值自己生日，五千多觀眾為我齊唱〈祝你生日快樂〉，多年來第一次淌下幸福的淚。」

斯人已去，雋永歌曲音符永躍

一九九六年三月十四日王洛賓故去了，有形的軀體雖然已經化為雲煙，但他留下了許多的傳奇、浪漫、和經典。直到今日，有關

王洛賓相關的紀念活動與地方建設，還有關於他個人或音樂作品的出版品從未間斷過。

一九九七年是王洛賓逝世週年，中國各地紛紛舉辦紀念活動，包括中央電視台重播台灣製作人凌峰於一九八八年所拍攝的《在那遙遠的地方》紀錄片、由兒子王海成主編的《王洛賓歌曲選》、由香港當代中國出版社出版的大型畫冊《永遠的王洛賓》都在同年發行。哈密市文聯、哈密鐵路分局在也在哈密市共同舉辦紀念王洛賓逝世一周年「王洛賓優秀作品音樂會」、中央歌劇芭蕾劇院則在海淀劇院舉辦「王洛賓與西部民歌音樂會」。新疆軍區政治部與新疆洛賓文化藝術發展有限公司所攝製的六集電視藝術紀錄片《傳歌人》，也在同年年底於烏魯木齊萬興都會舉行電視藝術片首映會，表彰王洛賓為傳播民族音樂藝術的偉大貢獻。

至於〈在那遙遠的地方〉、〈達坂城的姑娘〉、〈哪裡來的駱駝隊〉、〈半個月亮爬上來〉、〈青春舞曲〉……首首動人心弦的西北民謠，隨著歌曲的傳唱，也讓許多人們對於西北大漠產生了好奇，產生了興趣。近些年來，新疆、青海地區更是成為愛好旅遊者的旅遊首選，這都是拜王洛賓所創作出的歌曲所賜。音樂是最好的感情聯絡媒介，更是打破國界疆域，連結成地球村的最好橋樑。

為了感念王洛賓一生對於西北音樂所作的努力，還有他與西北少數民族所建立的濃厚情誼，西北地區紛紛成立王洛賓紀念館來感

念這位將畢生心力都奉獻在西北草原的音樂詩人。二〇〇〇年首座以王洛賓為主題的「王洛賓音樂藝術館」在吐魯番市葡萄溝落成；二〇〇一年烏魯木齊市在達坂城籌建了「王洛賓紀念館」；二〇〇九年青海「王洛賓音樂藝術館」也在青海省海北州開幕，館內蒐羅了大量王洛賓的照片、實物以及兩百餘首不同時期的歌曲、歌劇手稿，可說是體現王洛賓音樂文化和西部音樂的最大資料庫。主要展廳由「走向音樂聖地」、「在音樂聖地的多彩綻放」、「矢志不渝的音樂追求」、「西部音樂的傳歌者」、「樂緣情未了」五個篇章構成，七百多張珍貴的照片和手稿，見證了這位中國民族音樂家深厚音樂文學底蘊，以及歷史對於他的尊重與敬仰。

此外，青海省旅遊局與北藏族自治州州委州政府在二〇〇二年聯合舉辦了「第一屆金銀灘草原王洛賓音樂藝術旅遊節」，至今已經成為當地文化特色的年度盛事，吸引了許多遊客來到青海，同時也為青海地區的旅遊經濟帶來錢潮。

王洛賓一生致力西北音樂的採集、創作，更希望能影響年輕人能夠喜愛自己的民族音樂。經過他數十年的耕耘，如今已經看到精壯的果實結出了！近些年來，各電視台頻頻推出素人歌手的歌唱比賽節目，在浙江衛視播出的《中國好聲音》於二〇一三年首播的時候，就有來自新疆，包括李維、帕爾哈提、吐洪江等多位表演不俗的歌手，而他們在節目中幾乎都選擇了王洛賓的作品作為表演曲

目。來自烏魯木齊歌手李維用那細膩、溫暖又略顯憂傷的嗓音演唱〈一江水〉，博得所有導師讚美。甚至節目還企畫了「尋找王洛賓」活動，做為節目的宣傳策略，提升節目的能見度。

除了歌唱節目，就連電視偶像劇都要和王洛賓搭上線，二〇一三年的《歌海情天》，便是以年輕人探尋王洛賓的音樂之旅為軸線鋪陳的偶像電視劇。劇中的音樂教師羅愛琴，因為自己對民族音樂的熱愛，所以也希望子女們在中國民族音樂文化得以傳承。面對女兒對音樂的熱忱，更是給予無限的鼓勵與支持，甚至建議這九〇後的女兒去開啟探尋王洛賓的音樂之旅。

儘管王洛賓已經離世二十年，但是他的音樂、他的故事至今都還活在人們的心裡，更是中國音樂文化傳承而且不可忽略的重要篇章。王洛賓與他的西北民歌已經成為一張名片，無論是在文學、樂音都譜寫著曼妙的音符，留下詩般的浪漫與傳奇印記。

台灣大陸兩岸文化的紅娘

二個最簡單的道理，往往要花費一個人畢生的氣力去尋覓和證實，到頭來，你會發現，原來它就在我們身邊。

——王洛賓自選作品集《純情的夢》自序

當〈在那遙遠的地方〉、〈青春舞曲〉等歌曲傳唱全球之際，一九八八年，台灣藝人凌峰的節目《八千里路雲和月》外景隊，也藉由各種管道一直在尋找〈在那遙遠的地方〉、〈青春舞曲〉的作者，最終透過中國新聞社打聽到了王洛賓。

經過多次的溝通與中國國務院台辦和僑辦的協助下，終於完成了紀錄片的拍攝工作。由於節目的播出，台灣民眾認識了王洛賓。也總算知道小時候在音樂課本上，老師所教唱的〈青春舞曲〉的作者原來就是這位滿臉滄桑的老者。經過節目的傳頌，王洛賓也在台灣、香港掀起一股民歌熱潮。更有不少港台歌手陸陸續續將他的作品收入自己的唱片專輯，包括台灣歌手蔡琴、香港歌手莫文蔚等，兩個完全風格不同的女性歌手，將王洛賓的歌做了不同情調的詮釋，體現出王洛賓作品的雋永與價值。

一九九三年，王洛賓應「中國統一聯盟」的邀請，來到台灣進行講學、演出等文化交流活動。當時，王洛賓已經八十一歲，那是第一次拜訪台灣，在這之前，王洛賓這個名字並不為台灣媒體所熟

知，大多只知道他與台灣作家三毛那段忘年情懷，而在他來台的前兩年，三毛也才過世，於是，在台灣所舉辦的第一場記者會，匯集了台灣藝文、影劇的各大媒體前往。

當時任職《中國時報》的藝文線記者、目前為音樂時代劇場藝術總監、廣藝基金會執行長的楊忠衡，翻開了他那塵封已久的記憶：在王洛賓抵台那天，楊忠衡接到報社主管指示，要寫一篇介紹王洛賓的文章，到了記者會現場，話題幾乎就圍繞在傳聞中他與女作家三毛的戀情。當時，楊忠衡還只是個剛進報社初出茅廬的小記者，所以，他只敢躲在記者會現場的某個角落看著。

當媒體全都專注在王洛賓與三毛之間「到底有沒有這回事」時，他心想去調查王洛賓的背景和創作，實在是件不上道的蠢事。沒想到王洛賓非常明白的表示，只要是有關「三」的話題一律不答，這下子可苦了所有記者，突然變得無話可談了，這才發現大家根本不知道王洛賓到底是何許人也！

為了要交稿，楊忠衡開始蒐集王洛賓相關資料，而他在《中國時報》所刊登的報導也成為台灣的獨門資料，一夕之間成為王洛賓專家，也因此與王洛賓有數面之緣與幾小時的訪談。第一次近距離看見王洛賓，楊忠衡總覺得他有些疏離，對人不是很有信任感，總是冷冷地，沒有什麼熱情。或許是因為他一生受盡各種磨難，走過了太多時間、空間，他用風霜在他的外表凝成一層厚厚的殼。所以

在受訪的過程中，他的臉上始終沒有什麼表情，儘管在言談間非常客氣，也表現非常誠懇，但還是讓楊忠衡覺得只是在和王洛賓的軀殼說話。言語中，王洛賓提到「藝術與美都是從苦中歷練而來」，但對於「快樂」二字，從未提及。

回到音樂的文化領域，楊忠衡對於王洛賓只有敬意。因為西北音樂範圍很廣，原曲又都是邊疆方言，如何改編成漢語、保留原音、如何展譯方言的心得，都需要深厚的音樂學養與文學造詣，才能完成一首完美的歌曲。而王洛賓他做到了，在西北民謠漢化的成就上，王洛賓扮演了重要角色。他的作品旋律優美，歌詞淺顯易懂，感情自然流露，更有著藝術家式的浪漫，很容易就琅琅上口，多首作品都被納入在台灣小學的音樂教材中。因此，王洛賓的歌曲便成為聯繫台灣與大陸情感的連結，影響力深厚，尤其在台灣戒嚴時期，對於中國許多資訊取得不易，但藉著這些新疆歌謠，對於中國有了想像。而他在一九九三年來到台灣，更別具意義。那一年，正是台灣政府針對大陸相關藝文法令進行修改開放，大陸音樂家得以進入台灣，台灣書市掀起一股大陸藝文熱潮，而王洛賓也正好趕上這第一波的藝文熱潮，讓他的傳奇一生廣為台灣民眾所知。

將西北歌謠資料悉數留在台灣

在台灣期間，除了進行講學，王洛賓也遇上了在一九四〇年代於青海一起工作的老朋友，當時在台灣擔任台北音協著作權人協會主席的丑輝英女士。他鄉遇故知，感情特別熱絡與興奮。於是，王洛賓特地為丑輝英女士所寫的詞〈重逢〉譜曲作為紀念，這首歌，無論詞曲都傳達出他鄉遇故知，兩岸同文同種情誼永恆不移的熱烈心情。

除了遇到老朋友，王洛賓也在台灣結交到一位知己，那是當時在台灣音樂界，尤其是合唱界領域非常活躍的青年音樂家，同時也是青年音樂家文教基金會創辦人崔玉磐老師。崔老師畢業於德國萊茵音樂學院，獲德國國家音樂藝術家學位，之後返國致力於音樂教育工作，除了以西方音樂為主軸，更致力於呈現具有中國人文化特色的音樂。崔老師曾說：「青年人要有理想，來轉化國家的未來。青年人傳承音樂藝術的素養，將音樂藝術化為關懷社會的助力，為國家導入有朝氣、有活力的正能量。」這個理念和王洛賓不謀而合，更讓兩人一見面就非常契合。

後來，王洛賓接受青年音樂家文教基金會的邀請，二度來台。這次來台，與崔玉磐老師共同參與許多活動，包括前往台灣台北榮總醫院探望癌症病童，與病童一起唱歌。雖然相處時間短暫，在小小的空間裡，歡樂的音樂與歌聲，撫慰了小朋友被病痛折磨的幼小

心靈。王洛賓曾向朋友說,他參加過無數次的音樂會,只有在榮總病院的這場音樂會散場時,在場所有人都為彼此獻上祝福,有彼此相融相知的情分,完全充滿了愛。

除了探望癌症病童,王洛賓還與崔老師共同規畫了一件重要的出版工作。因為王洛賓很希望能夠將他膾炙人口的〈在那遙遠的地方〉、〈康定情歌〉等資料悉數留在台灣珍藏。在歷經長達三個月的切磋與琢磨後,錄製了《王洛賓回憶錄》的有聲出版品,包括由王洛賓親自解說與清唱的個人作品,共四卷錄音帶,以及他的親筆樂譜手稿,這部作品也獲得了一九九三年第十七屆台灣唱片金鼎獎的肯定。崔老師回想當年錄製這部作品時,笑說真的是驚險萬分,那錄好的錄音帶差點就毀了。在錄音室裡為了要求完美,王洛賓不厭其煩地一錄再錄,但始終無法達到自己的要求,這對錄音師更是嚴重的考驗,因為好的音樂必須要能讓聽者感動。為了能在時間內完成所有錄製工作,最後,只得由崔老師親自操刀重新剪輯製作,並且等到王洛賓自己選歌確定後,才開始執行。

《王洛賓回憶錄》的發行,王洛賓說並不是要記錄自己有多少貢獻,只是想要把自己從一九三〇年代到九〇年代,對中國邊疆絲綢道路的音樂發展做一個紀錄。他更希望在被肯定以往所作一切努力的同時,中國西北音樂的發展也可以成為中國近代文化史的一部分,隨著中國的改革開放,王洛賓又迎來了自己音樂的春天。

啟動台灣原民音樂保存與創作觸角

王洛賓二次台灣行，收穫是豐富的。除了錄製《王洛賓回憶錄》有聲書留下珍貴的歌謠史料之外，他也應邀參加了由警廣在台北市國父紀念館所舉行的「在那遙遠的地方——王洛賓之歌」雪中送炭音樂會。在這場音樂會上，王洛賓首次將別人易名的作品〈虹彩妹妹〉公開演出。

演唱會由台灣知名的聲樂家呂麗莉主持，當時台灣當紅的民歌手，包括殷正洋、許景淳，以及聲樂家許德崇、政大校友合唱團都是這場演唱會的表演者，王洛賓也帶了以蒙古知名歌手騰格爾為首的樂團一起參與演出。其中，〈在那遙遠的地方〉由政大校友合唱團、王洛賓、騰格爾及殷正洋四位做了不同的演繹，不同的音域與表現方式各具特色，讓台下觀眾聽得大呼過癮。一首歌曲被唱出四種不同風格，身為作品創作者的王洛賓更是萬分激動。

參與這場音樂會演出的台灣男中音聲樂家許德崇，也大受感動。也因為這場音樂會，他才有幸認識王洛賓，而王洛賓窮畢生精神在中國西北音樂創作上，並且讓西北音樂在國際舞台上發光發熱，更讓他有了另一種體悟與省思。

許德崇說當他在演唱王洛賓的作品時，很容易就被他的音樂與歌詞所感動，而腦中西北大開大闊的景象也會不斷地流動著。他的音樂非常具有民族性，西域地道的文化完全體現在那流暢優美的音

符中。

　　許德崇提到，世界上知名的少數民族民謠，除了中國西北民謠，最被津津樂道的就是義大利拿波里民謠，可說是世人對義大利音樂的第一印象。拿波里民謠起源於十六世紀，以當時歐洲古典元素為基礎，融入傳統義大利民謠。此外，受到南法歌謠曲與希臘傳統樂器的的影響，樂曲帶有古典的優雅氣質，卻不失法國南部及希臘歌謠的熱情，是地中海民謠中的代表。而〈桑塔露琪亞〉、〈我的太陽〉、〈歸來吧！蘇連多〉更是為世人所知的著名歌曲，世界三大男高音，尤其是義大利籍的帕華洛帝在其演唱會中幾乎必唱〈我的太陽〉及〈歸來吧！蘇連多〉，足見拿波里民謠的魅力。

　　許德崇說中國西北民謠與義大利拿坡里民謠都有他們自己的語言與吟唱方式，單純的旋律串成一首首動人的小品，進而成為全球人所熟悉喜愛的樂曲。這不由得讓他想到自己的故鄉——台灣的原住民音樂，其實也有著和西北民謠、拿波里民謠相同的元素，甚至更豐富。

　　一九九六年，阿美族的郭英男長老在亞特蘭大奧運，以一首〈飲酒歡樂歌〉震驚全世界。台灣原住民音樂的豐富內涵、原住民歌謠豐富的演唱方式才開始受到國際民族音樂學界的重視，同時獲得「世界音樂寶庫之一」的美譽。但是，至此以後，台灣原民音樂似乎又停滯了。許崇德再一次重溫當年與王洛賓共同演出音樂的時

光，同時，對於王洛賓在西北民謠的辛勤耕耘，也啟動了他對於台灣原住民民謠的採集、研究與創作的期許與期待。

原住民歌謠的旋律具有獨特的質樸、歡欣與哀怨，多為描述各地方民族的生活習俗，洋溢濃厚的在地鄉土情調。每一首歌、每一首曲子與歌舞都蘊藏著祖靈的智慧，期盼與叮嚀，有著深遠的文化傳承。

原住民有豐富的祭典，搭配各種樂器和聲音，便成為原住民音樂的重要內涵與特色。民族音樂學家許常惠教授曾說：「台灣原住民的歌唱藝術形式包括：從人類歌唱起源的最原始型態，到近代歌唱形式的最複雜方式；內容包括，從最古老祭祀與勞動到生活與娛樂的一切場合歌唱，實在使人嘆為觀止，在世界上古老層次民族音樂中，他們的民歌無疑是最優秀的，形成最驚奇的音樂寶庫。」民族學家史惟亮也曾說：「如同不經琢磨的寶石，原住民音樂量的豐富，超過人口占百分之九十八強的漢族民間音樂，甚至量之豐富包羅了整個歐洲的歌唱型式。」可想見台灣原住民音樂量的豐富性。

二〇一五年台灣第五十二屆金馬獎頒獎典禮中，出生於都蘭部落的阿美族歌手舒米恩（Suming），以溫暖動人歌喉詮釋電影《太陽的孩子》的〈不要放棄〉，渾厚清亮的歌聲唱出原民音樂的感動，更震撼了全場的觀眾，成為當天最受矚目的表演節目，也再一次感受到原民音樂的美，更是台灣音樂的寶藏。

台灣族群多元、文化豐富，在世界許多島嶼中，無能出其右者，而原住民音樂的豐富性和多樣性更是最具特色。但隨著時間移轉，新舊時代更迭，原住民的耆老逐漸凋零，原住民民謠也慢慢流失，台灣原民民謠的失落有著潛藏危機。儘管原住民民謠仍會隨著部落而繼續延續，藉著各個族群舉辦的祭典活動，還是可以獲得傳承，但的的確確需要集合更多有心之人，一起珍惜，共同努力採集、記錄與創作，讓台灣原住民民謠的美能夠發光發熱，更期待躍上全球音樂舞台的一刻，寫上另一章台灣音樂史。

美麗的傳唱、不朽的傳奇

　　王洛賓一生都與社會中最基層的民眾一起生活，他熟悉他們的生活、了解他們的思想和情感的表達方式，他為他們創作、歌唱，一起分享所有的喜怒哀樂。從生活中，王洛賓不斷汲取營養，他豐富了自己，積蓄了豐沛創作的靈感，醞釀出一首首風情萬種、風格多元的優美歌曲。

　　王洛賓的歌親切生動、優美流暢，具有高強的可唱性、可聽性。歌曲短小，通俗易懂，有風趣、有幽默、有詼諧、有喜樂、有悲悽；宛如一幅畫般，也像是一齣戲，充滿了各種畫面的想像與編織。他的歌可以很民間，但也能夠很藝術，歌中有詩、歌中有畫，不同的時間、地點、環境、氣氛，同一首歌曲都會產生不同的心情

領略，而這正是王洛賓作品的玄妙之處。

　　古希臘先哲柏拉圖曾說：「美是難的。」而王洛賓正是個知難而進的執行者。他一生坎坷，歷經磨難，但他矢志不移地走著自己選擇的道路直進，也使得他創作出如此豐美的作品，因為他抓住了美的真諦。所以，他說：「幸福中有美，幸福本身即是美；苦難中也有美，並且美得更真實。在坎坷的一生中，我一直要求自己，把不愉快的事情全部忘掉，才能讓新的快樂進來。」

後記

　　一〇一六年，是王洛賓逝世二十週年，不僅僅是紀念「民謠之父」的不朽傳奇，更在中華民族音樂史上留下佳美腳踪！除了一方面緬懷他的歌聲、創作的歌曲，更重要的是，透過本書《掀起你的蓋頭來：王洛賓永遠的青春舞曲》的文字與《王洛賓回憶錄》有聲書與 MP3，聆聽洛賓老師珍貴的口述獨白與清唱，讓這份寶貴的文化資產，一代一代的傳承下去。傳遞美的音符，將之刻劃在所有愛樂者的心坎，成為永遠的追憶。

　　我們之所以出版王洛賓專書只是開始，所陳述的只是一部分，難免有疏漏、不周之處，若是讀者、愛樂者有寶貴資訊與意見歡迎提供，作為增訂版參考。

請郵寄至：johnchen1013@gmail.com 陳俊英收。

《王洛賓回憶錄》有聲書自序：心中的話

　　近年來，海外朋友常誇獎我說：「地球上有華人的地方，就有〈掀起你的蓋頭來〉、〈達坂城的姑娘〉、〈在那遙遠的地方〉……」

　　這些歌已傳唱了數十年，主要原因是海外僑胞思念家鄉和民族音樂文化具有強大魅力的結果。

　　但願這部音樂回憶錄能成為華人音樂傳承的一頁。

　　在此希望親愛的朋友們，一起來熱愛傳統的民族音樂文化，吟唱它、保護它、發揚它、傳承它！

有聲書（MP3）
民謠之父原音重現親自吟唱與述說

　　伴我們成長的歌謠作者——八十一歲的民謠大師從遙遠的新疆為我們帶來了傳唱了半世紀的〈在那遙遠的地方〉、〈青春舞曲〉、〈在那遙遠的地方〉、〈在銀色的月光下〉、〈掀起你的蓋頭來〉、〈阿拉木汗〉、〈都達爾與瑪麗亞〉等民謠的原作精神及歌聲背後的感人故事。大師並親自用他曠達的心胸、永不瘖啞的聲音為您述說、吟唱。

　　這是一部感人至深的有聲回憶錄，也是華人音樂文化史上的重要紀錄，如果沒有王洛賓，數十年音樂界的發展和風格不會是現在的面貌，如果沒有王洛賓，華人近代音樂是將有一段完全的空白。

一
● 走上音樂之路
● 失去作者的民歌
　達坂城的姑娘／青春舞曲
　牧丹汗／阿拉木汗
　半個月亮爬上來

二
● 音樂日記
● 失去作者的民歌
　在那遙遠的地方／黑眉毛
　那裡來的駱駝隊
　在銀色的月光下

三
● 囚犯之歌：
　炊煙／大豆謠
　撒阿黛／我愛我的牢房
　雲曲／高高的白楊
　悲歌／搖籃曲

四
● 一個奴隸的悲歌——歌劇故事
● 失去作者的民歌
　都達爾與瑪麗亞
　掀起你的蓋頭來
　黃昏裡的炊煙／小白鹿

王洛賓作品曲譜索引

掀起你的蓋頭來

王洛賓永遠的
青春舞曲

作　　者	胡芳芳、孫浩玫	郵政劃撥	05844889 三友圖書有限公司
策劃單位	財團法人青年音樂家文教基金會	總 經 銷	大和書報圖書股份有限公司
總 策 劃	陳俊英	地　　址	新北市新莊區五工五路 2 號
照片提供	葉沅	電　　話	(02) 8990-2588
出版總監	林蔚穎	傳　　真	(02) 2299-7900
業務推廣	黃世澤		
		製　　版	興旺彩色印刷製版有限公司
		印　　刷	鴻海科技印刷股份有限公司
發 行 人	程顯灝		
總 編 輯	呂增娣	初　　版	2016 年 6 月
主　　編	李瓊絲	定　　價	新台幣 399 元
編　　輯	鄭婷尹、邱昌昊	I S B N	978-986-5661-74-8（平裝）
	黃馨慧、余雅婷	隨書附贈民謠之父王洛賓原音重現	
美術主編	吳怡嫻	親自吟唱與述說（MP3）	
資深美編	劉錦堂		
美　　編	侯心苹		
行銷總監	呂增慧		
行銷企劃	謝儀方、吳孟蓉		
	李承恩、程佳英		
發 行 部	侯莉莉		
財 務 部	許麗娟、陳美齡		
印 務	許丁財		
出 版 者	四塊玉文創有限公司		
總 代 理	三友圖書有限公司		
地　　址	106 台北市安和路 2 段 213 號 4 樓		
電　　話	(02) 2377-4155		
傳　　真	(02) 2377-4355		
E － mail	service@sanyau.com.tw		

http://www.ju-zi.com.tw

三友圖書
友直 友諒 友多聞

國家圖書館出版品預行編目(CIP)資料

掀起你的蓋頭來：王洛賓永遠的青春舞曲 / 胡
芳芳, 孫浩玫著. -- 初版. -- 臺北市：四塊玉文創,
2016.06
　面；　公分
ISBN 978-986-5661-74-8(平裝附光碟片)

1.王洛賓 2.音樂家 3.傳記 4.中國
910.9887　　　　　　　　　105008718